中国北方草原游牧民族
传统工艺美术丛书

蒙古族传统美术·唐卡

YINXIANG ZHI MEI
MENGGUZU CHUANTONG MEISHU TANGKA

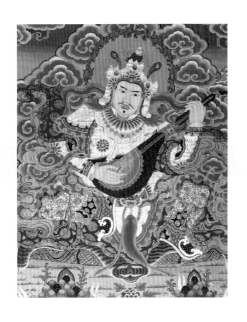

乌力吉 / 主编

内蒙古人民出版社

图书在版编目（CIP）数据

印象之美：蒙古族传统美术．唐卡 / 乌力吉主编．— 呼和浩特：
内蒙古人民出版社，2020.12

（中国北方草原游牧民族传统工艺美术丛书）

ISBN 978-7-204-16590-2

Ⅰ．①蒙… Ⅱ．①乌… Ⅲ．①蒙古族－美术－作品综
合集－中国②蒙古族－唐卡－作品集－中国 Ⅳ．① J121 ② J229

中国版本图书馆 CIP 数据核字（2020）第 260507 号

蒙古族传统美术·唐卡

主　　编	乌力吉	
责任编辑	王　曼	
封面设计	宋双成	
出版发行	内蒙古人民出版社	
地　　址	呼和浩特市新城区中山东路 8 号波士名人国际 B 座 5 楼	
网　　址	http：//www.impph.cn	
印　　刷	内蒙古恩科赛美好印刷有限公司	
开　　本	635mm×965mm　　1/8	
印　　张	35	
字　　数	454 千	
版　　次	2020 年 12 月第一版	
印　　次	2021 年 7 月第一次印刷	
书　　号	ISBN 978-7-204-16590-2	
定　　价	136.00 元	

如发现印装质量问题，请与我社联系。

联系电话：（0471）3946120

编 委 会

主 编
乌力吉

副主编
鲍丽丽

成 员
苗 瑞 郭晓虎 阿 纳 朱月明 白 彬

目录 CONTENTS

传统蒙古唐卡艺术

乌力吉

　　唐卡是藏语 thang-ga 的汉语译音，本意是"卷轴画"，藏语意思是"平坦、展开、广阔"等。《藏汉大词典》中对"唐卡"的解释是："卷轴画，画有图像的布或纸，可用轴卷成一束者。"它是流行于西藏地区的一种宗教卷轴画，通常绘于布帛与丝绢之上，是西藏地方绘画的主要形式之一。[1]无论是用纸还是用布来刺绣或缂刺、贴布或拼花，且无论内容是什么，只要是能以贯轴卷起来收藏或摊开欣赏的图画，都可以称为唐卡。

　　西藏唐卡源于古代印度的画幡。印度的画幡没有实物遗存，而西藏唐卡绘画艺术已超越印度绘画[2]，它的原始雏形出现在西域，诸如莫高窟藏经洞等处。在佛教金刚乘传入西藏之初，莲花生大师深入中原地区，利用画幡方便、轻巧的特性弘扬佛法。后来，其他传法上师每次到异地，就学他把画幡挂起来，当众展示佛像，当作上师与信众之间沟通的桥梁，人们也借由画幡认识诸佛菩萨的法相，这样的方式使唐卡成为藏传佛教区特有的一种宗教绘画艺术。[3]西藏唐卡从明朝中叶开始模仿中国画的装潢技巧，于主画面四周加缝天头地脚、左右衬边和轴杆，进而成为卷轴画，到清初完全定型。方便携带的卷轴唐卡，使云游传法的上师可以在众人聚精会神围观时，徐徐展开卷轴，使现场增添神秘气息，而这种庄严肃穆的氛围可以增加信众信心。

　　藏传佛教在蒙古汗国和元朝时对蒙古族产生了深远影响。在成吉思汗时期藏传佛教已经传入蒙古族人中间。从元朝起，西藏的佛教与元朝的君主、贵族之间就结下了亲善的关系，也因有共同的宗教信仰的关系，当时蒙藏两个民族的关系走得较近。西藏的两次神权政府都是在蒙古族人的支持下建立的。第一次是萨迦宗政权，由忽必烈支持建立；第二次是达赖喇嘛政权，是先由阿拉坦汗后由卫拉特和硕特的固始汗支持建立的。而这些法主们对于蒙古族的影响力也极大。[4]藏传佛教正式传入蒙古地区是在窝阔台汗时期，即以阔端与萨迦班智达在凉州（今甘肃武威城北）会见为标志。在元代，藏传佛教进入宫廷，成为占支配地位的宗教。这是由忽必烈汗与八思巴通力合作完成的，八思巴将佛法通过皇帝在宫廷里传播。至此，藏传佛教在蒙古统治阶层及其宫廷里发扬光大。

　　元朝灭亡后，蒙古统治集团败走漠北，藏传佛教在蒙古族人之间的传播受到了很大的影响。明

[1]　金维诺：《中华佛教史——佛教美术卷》，山西教育出版社 2013 年版，第 232 页。

[2]　[意]G·杜齐，向红茄译：《西藏考古》，西藏人民出版社 2004 年版，第 50—68 页。

[3]　蔡东照：《神秘的印度唐卡艺术》，文物出版社 2009 年版，第 10 页。

[4]　札奇斯钦：《蒙古文化与社会》，台湾商务印书馆 1982 年版，第 165 页。

朝建立后，明朝政府对藏传佛教给予了应有的待遇。明朝洪武六年（1373年），前帝师喃加巴藏卜入朝，被赐封"炽盛佛宝国师"称号。次年，八思巴的后人公哥监赞巴藏卜入朝，也被尊为帝师，加封"国师"称号，从此，西藏僧侣集团来京朝贡、请封、受赐的络绎不绝。15世纪，藏传佛教格鲁派祖师宗喀巴对藏传佛教进行了改革。他去世后，大弟子根敦珠巴（一世达赖）和凯珠杰（一世班禅）以"呼毕勒罕"转生，互为师传弟子，掌握了前、后藏教权，格鲁派势力真正确立起来。[1]

元朝灭亡后，蒙古势力向北转移，北元部众经过近百年的分化与组合，到15世纪中叶形成六大集团。[2]达延汗基本统一了蒙古部落，统治六大集团，并且分封诸子，将六万户划分为左右两翼，左翼三万户包括喀尔喀、兀良哈、察哈尔，右翼三万户包括鄂尔多斯、土默特、喀喇沁。其中，土默特地区自明代末年以来逐渐成为蒙古民族信奉藏传佛教的中心地区。明朝末年，蒙古族首领阿拉坦汗开始在此地长期驻牧生活，将土默特部发展成为半农半牧的蒙古族部落，同时也成为中国北方十分强大的部落。

阿拉坦汗对藏传佛教再度在蒙古族人中间传播功不可没。1578年，阿拉坦汗与索南嘉措在青海仰华寺[3]会晤，掀起了藏传佛教在蒙古地区传播的高潮。[4]阿拉坦汗与索南嘉措相继去世后，阿拉坦汗的曾孙云丹嘉措被确立为四世达赖喇嘛，也是历代达赖喇嘛中唯一的蒙古族人，这为藏传佛教在蒙古各部中的传播、发展打开了方便之门，再加上明朝政府也积极支持藏传佛教在蒙古族中传播、发展，所以不到半个世纪，蒙古地区寺庙林立，僧人遍地，开始了新的宗教文化历史时期。此后，蒙古族与藏族的联系无论是在宗教还是在政治、文化上都越来越紧密。

清朝统治者征服蒙古各部时，藏传佛教已传播于蒙古各地。清朝统治者最初并不信仰黄教（格鲁派），当他们认识到黄教有利于统治后，才有意识地拉拢蒙古各部佛教上层人物，给他们地位、封号。如康熙皇帝协助蒙古各部大兴佛寺建筑，使得藏传佛教文化在蒙古地区更加普及。清代从顺治年间到雍正年间（1644—1735年），在内蒙古中西部以呼和浩特为中心，先后兴建的寺庙有慈寿寺、崇禧寺、崇寿寺、尊胜寺、宏庆寺、隆寿寺、宁祺寺、广福寺、慈灯寺、法禧寺、慈荫寺、永安寺、普安寺等。[5]

在明清两代，蒙古地区藏传佛教文化进入了鼎盛时期，形成了具有蒙古族特征的藏传佛教文化。在这一历史时期，蒙古族佛教文化艺术逐渐形成并不断发展，产生了不少建筑家、绘画家、雕塑家及工艺美术家，形成了具有特色的藏传佛教文化艺术体系，并对蒙古族民间美术、工艺美术的发展产生了极为深远的影响，唐卡、雕塑、壁画等基本代替了古老的萨满教艺术。蒙古地区的佛像造型艺术创造性地吸收了西藏地区和中原地区的艺术造型风格，从而形成了蒙、藏、汉造型风格相融合但又独具蒙古族特色的造型艺术。

[1] 鄂·苏日台：《蒙古族美术史》，内蒙古文化出版社1997年版，第108—109页。

[2] 史书上称其为"达延汗六万户"。

[3] 《明神宗实录》中记载："万历五年（1577年）四月癸亥，顺义王建寺西海岸，以寺额请。赐仰华。"

[4] 1571年，蒙古土默特部首领俺答汗（阿拉坦汗）被明朝封为"顺义王"，开始与明朝互市。1576年，俺答汗遣使到西藏邀请西藏格鲁派活佛索南嘉措，此次互赠尊号之后才有了"达赖喇嘛"这一称号。索南嘉措的贡献不仅是将黄教广传于蒙古地区，而且对蒙古地区的稳定发展起到了积极作用。《俺答汗传》中记载，1578年俺答汗与索南嘉措的会盟中有"汉、藏、蒙古、维吾尔等民族的僧俗民众十万余人参与"，"有一百零八名土默特部青年受戒入教，削发为僧"。之后，索南嘉措继续在蒙古地区传播黄教，使黄教深入人心。

[5] 鄂·苏月台：《蒙古族美术史》，内蒙古文化出版社1997年版，第107—108页。

唐卡是明清时期蒙古地区佛教寺院中不可缺少的内容，它伴随藏传佛教从西藏传入。蒙古唐卡艺术是蒙古族传统绘画艺术与藏族唐卡艺术和汉族的佛教绘画艺术相结合、相取舍、相补充而发展起来的，在特定的历史环境中，蒙古族人吸收印度、尼泊尔的绘画艺术精髓，传承我国的唐卡图像艺术独特的构图和造型，从而形成了蒙古唐卡的风格。由于我们从绘制唐卡的作者及唐卡的表现形式和表现内容上很难分清哪个是蒙古族特有的独立唐卡画，所以这里把古代蒙古地区和现在内蒙古各寺庙里保存的传统唐卡和有蒙古民族题材内容的唐卡统称为蒙古唐卡。

蒙古唐卡以其特有的艺术构图、丰富美丽的图像、独特的表现形式给中国绘画艺术增加了光彩。唐卡艺术传入蒙古地区并开始流行是从明代开始的。当时由于黄教的传入，蒙古各部兴建了许多召庙，壁画、雕塑艺术趋于兴盛，这时唐卡艺术已传入，各召庙都有用唐卡艺术绘制的悬挂式佛像。蒙古唐卡画基本上和西藏的唐卡画一样，多数是绘制佛像，还有绘制各个召庙的活佛——呼图克图的专题唐卡画。[1]

唐卡最初是为传法时方便展示而产生。那时候为了突显诸佛菩萨画像的神圣，唐卡是禁止买卖的，只有获得上师垂青的弟子才可以迎请回家张挂。佛法开始普及后，唐卡的主要功能转变为修行者的"对境"，修行者面对唐卡观想诸佛菩萨、本尊护法的生起与融入，借此证悟菩提心与佛陀果位。如今，由于受到商业化熏染，唐卡成为很受欢迎的装饰艺术品。虽然如此，但只要是唐卡所在之处，无不充满肃穆庄严的气氛。

唐卡分为宗教类和一般生活类两大类。其中，宗教类有曼陀罗、佛传图、集会树、祖师像及生涯传记、诸佛菩萨、本尊护法、空行与诸天、千体佛、罗汉、诸尊净土、六趣生死轮回、寺院圣境等；一般生活类包括史实及传说人物、记事、天文历算、医学药学图解、占算用图等。蒙古唐卡按所绘制的内容大致分为造像唐卡、传记唐卡、教理教规唐卡、知识唐卡、民间风俗画唐卡、经文唐卡和宗教图案唐卡。

早期唐卡画家以身份较低的僧侣居多，依照传统，画家不可以在庄严的唐卡前面和后面落款。虽然有许多高僧也绘制唐卡，比如布顿大师、大宝法王十世与十三世、宗喀巴大师、班禅额尔德尼一世等，他们的画作照样不能"签名留念"，因此，研究唐卡时，很难断言绘画年代及画师传承，画风和流派亦仅能做有限度的精确探究而已。[2]蒙古唐卡的绘制者主要是蒙古族画匠喇嘛。在清朝档案中将负责绘画唐卡、佛经以及其他法物的喇嘛通常称为"画佛像喇嘛""画佛喇嘛""画匠喇嘛"，或直呼"中正殿画佛像人"。[3]蒙古地区寺庙里画佛像、雕佛像的喇嘛一般称为"画匠喇嘛"。

在清代，中正殿一直都是藏传佛教法物进贡以后收藏的地点。由当时蒙古各部和西藏进贡来的佛像和佛经都供奉在中正殿的正殿及其后照殿内，这里保存着大量这两个地区不同风格、材质、工艺的古今造像。中正殿画佛处就是画匠喇嘛们绘画唐卡的工作室。工匠喇嘛地位较高，但并不是驻守中正殿的技能喇嘛，他们白天进中正殿做活，晚上则回各寺，这样既能让喇嘛成为宫中藏传佛教绘画的主体，同时又不会让他们干涉内务府的管理。当时，画匠喇嘛大部分是蒙古族喇嘛，对于他

[1] 阿木尔巴图：《蒙古族民间美术》，内蒙古人民出版社1987年版，第154页。

[2] 蔡东照：《神秘的印度唐卡艺术》，文物出版社2009年版，第14页。

[3] 罗文华：《清宫藏传佛教绘画的机构与画师——以乾隆朝为主》，载《汉藏佛教艺术研究》，中国藏学出版社2006年版，第115页。

们生平的更多细节，由于资料缺乏，无法做进一步的讨论。

据记载，清朝时，中正殿所绘唐卡绝大部分是由在此工作的画佛像喇嘛完成，只有小部分是由乾隆皇帝指定，由章嘉呼图克图等驻京大喇嘛绘制。并非所有寺庙都有画佛像喇嘛，只在个别寺庙才有。他们在寺庙中的地位较高，可以与其他副大喇嘛一起候补大喇嘛一职。从乾隆时期中正殿的档案资料来看，中正殿画佛处设立画佛大喇嘛掌管画佛事务，而主管具体事务的是画佛副大喇嘛。[1]在藏传佛教中，无论是蒙古族僧人还是藏族僧人，受戒以后都取藏文法号，在寺庙修行时这些法号成为他们的正式名字并伴其一生，他们的法号往往比其真名更广为人知，所以尽管从他们名字的发音基本可以对应找到相应的藏文来，但是对于他们属于哪个民族还是不能仅从名字上判定。[2]

西藏的喇嘛画师散落在各地，和蒙古族画师在召庙中绘制壁画和唐卡。蒙古族画师们在绘制寺院宗教壁画、唐卡（藏式卷轴画）、幢幡时，从内容到手法乃至用色等方面都向藏族绘画艺术进行了学习、借鉴，两者不断融合，从而开创了蒙古族美术史的新阶段。喇嘛画师和民间艺人分布在各处，很少有人记载他们的艺术成就。[3]著名学者札奇斯钦也曾讲到在许多寺院中都留有蒙古族佚名画家留下的传世之作。他认为由于"蒙古是畜牧社会，许多物件都要在适应'动'的前提下制造，因此除寺庙之外，很难有巨大的艺术品存留下来，也因此使寺院成了蒙古美术中心。其在社会上作用无异于美术博物馆。蒙古的佛教是由西藏传来的，接受西藏佛教的教理、教仪，同时也就连同他们的佛教艺术一同接收过来。在寺庙之内保存了许多塑像、画像、法器、幢幡、壁画等的杰作，只是这些艺术家们的姓名不传"[4]。中华人民共和国成立前后，塔尔寺中蒙古族喇嘛占有相当大的比重，他们和藏族喇嘛画师一样，为宗教艺术做出了很大贡献。[5]

唐卡的绘画形式、内容及制作过程都有神圣的宗教仪式，制作一幅唐卡有很严格的固定程序和规范。清代，藏传佛教艺术自漠北蒙古地区传入宫廷之后，从作品创作到理论提炼、从艺术内涵到表现手法与造像仪轨等诸多方面都对清代宫廷佛教造像艺术产生了巨大影响，将其推向一个新的高度。清政府番学总管工布查布及他的画像喇嘛队伍在章嘉国师的指导和支持下，给清代宫廷藏传佛教造像提供了一套丰富的图像学范例，便于宫廷作坊的效仿采用，这对丰富乾隆、嘉庆时期的宫廷艺术起到了至关重要的作用。1742年，工布查布奉旨将《造像量度经》翻译成汉文，又续撰《佛说造像量度经解》《佛说造像量度经引》和《造像量度经续补》各一卷，并于乾隆十三年（1748年）将所译经文与所撰诸论合并刊印成书。书中不仅详细阐述了梵式佛造像的尺度，而且明确区分了汉唐以来的汉式风格和阿尼哥以来的梵式风格，成为清代宫廷铸造尼泊尔风格作品的指导性著作，影响极为深远。此书一经翻译出版，立即受到当时京城名士和高僧的重视。

量度经的出现，不仅一改此前绘制佛像仅有匠师口传心授的师徒相承的习惯做法，也满足和应和了乾隆时期大量造像的需要。大量的唐卡和金银佛像、壁画中的菩萨、度母及天王都是按照这部《造

[1] 乌日切夫：《清代蒙古佛教版画的调查与研究》，中央美术学院2015届博士毕业论文，2015年。

[2] 罗文华：《清宫藏传佛教绘画的机构与画师——以乾隆朝为主》，载《汉藏佛教艺术研究》，中国藏学出版社2006年版，第120页。

[3] 陈庆英、丁守璞：《蒙藏关系史大系·文化卷》，外语教学与研究出版社2000年版，第219页。

[4] 札奇斯钦：《蒙古文化与社会》，台湾商务印书馆1982年版，第214页。

[5] 阿木尔巴图：《蒙古族美术研究》，辽宁人民出版社1997年版，第300页。

像量度经》的要求以卷纹菩萨冠来规范和统一的，这反映了《造像量度经》对清代藏传佛教造像艺术产生的影响十分深远。[1] 这部经典对传统的佛像制作有详尽的介绍，对佛、菩萨、度母、阿罗汉、护法等佛像的尺度、色相、形象、手印、坐姿等有严格的要求和佛教修持上的寓意，要求不得逾越，以至于制作、绘制这些唐卡、绘画逐步形成格式而世代相承，也与世俗绘画区别开来，当然同时也阻碍了艺人创造才能的发挥。但在绘制伎乐、供养僧众、天女等方面约束较小，艺人们可以充分发挥想象力，将这些人物绘制得生动，富有情趣，姿态优美。他们手拿法器、法物、供品、鲜花、果实，乐器侍卫在佛菩萨的周围或天界，为佛唱赞、供奉鲜花，体现了佛国净土的愉悦，也寄托了艺人们对美好净土的向往和追求。[2]

蒙古族画家、雕塑家参与寺院壁画、唐卡、佛像的绘制与塑造时，除依据《造像量度经》等著作施工、作画外，也时有自己的发明。诸如，在佛像、壁画的创作中，"在表现女性曲线美的柔感方面超出了一般佛像制作的要求，当其画佛像时，虽然严格按照宗教画像理论作画，但有些细微部分，如在主佛像或围绕主像的山水生物及动物等创作中，却较自由地发挥了自己的抽象艺术思维。"[3] 在一些壁画或唐卡上反映佛界与人世间轮回时，在芸芸众生之中，会发现骑马放牧者的形象。当你观看一尊尊佛像时，也会发现他们较西藏地区佛像的眼睛细而稍长，颧骨也宽些，这些显然都出自蒙古族艺术家之手。

与此同时，在西藏地区，许多寺院的壁画与唐卡上也出现了反映蒙古族与藏族关系的内容，诸如著名的萨迦寺至今仍存有反映 700 多年前八思巴与忽必烈会见、建萨迦寺，乃至受封为国师、帝师的唐卡以及关于萨迦派与元朝关系的大批壁画、唐卡等。在拉萨哲蚌寺，这座有几世达赖驻锡的格鲁派大寺的大小院门上都一模一样地绘有《蒙人牵虎图》，所谓"蒙人"，呈现长袍马褂的官员模样，手牵一只斑斓猛虎。如前述，格鲁派正是在蒙古族军政首领的全力支持下成为西藏政教领袖，并巩固了自己的地位。在藏传佛教诸派的角逐中，格鲁派的胜利离不开固始汗的鼎力协助。蒙古军队自 13 世纪后在西藏的几次军事行动在西藏僧俗人众中留下了深刻的印象，无论是褒是贬，敬畏之心是一致的，所以，在格鲁派寺院的门上绘制蒙古族人《降龙伏虎图》的象征意义就十分明确了。[4]

蒙古唐卡有绘制和刺绣贴花、木刻印制等不同制作方法，其大小不等，没有统一规格，一般大者丈余或更大。现存蒙古唐卡的内容大多数以佛教题材为主，绘画各种佛、菩萨、阿罗汉、本尊、护法、空行母、天王、高僧大德、坛城等。在包头五当召，有几幅唐卡用朱色书写大量蒙古文题记，无疑证明了唐卡中有许多是由蒙古族艺人绘制的。清朝时期的蒙古文语法与现代有所区别。众所周知，蒙古族僧人中大多学习藏文，蒙古文中有许多藏文和梵文词汇，所以，即使懂蒙古文，不懂梵文和藏文的话，也很难读通其内容的全部内涵。

蒙古唐卡画多为工笔重彩，那些喇嘛画师在制色和运用重彩的技巧方面达到纯熟而高超的境界。他们的勾线、彩绘、制色等技艺水平很高。蒙古唐卡是中国绘画史上一个独特而严谨的画种，它更

[1] 乌日切夫：《清代蒙古佛教版画的调查与研究》，中央美术学院 2015 届博士毕业论文，2015 年。

[2] 王磊义、姚桂轩、郭建中：《藏传佛教寺院美岱召五当召调查与研究》，中国藏学出版社 2009 年版，第 252 页。

[3] 陈庆英、丁守璞主编：《蒙藏关系史大系·文化卷》，外语教学与研究出版社 2000 年版，第 219 页。

[4] 陈庆英、丁守璞主编：《蒙藏关系史大系·文化卷》，外语教学与研究出版社 2000 年版，第 220 页。

多的是属于宗教——宗教的语言，佛法的形象符号，修持者观想的坛城净土，法力的指令，修行者的依据，解脱的殊胜方便法门，辟邪的吉祥物，祈福的法宝，这一切形成了蒙古唐卡绘画艺术的殊胜之处，与世俗的绘画有着根本性的区别。

第一章　蒙古唐卡的绘制与审美内涵

历史上，蒙古族以游牧经济为主，其中畜牧业占很大比重。随着蒙古汗国的扩张，蒙古族"从简单的游牧和狩猎等畜牧经济，发展成为多元的农、牧、商等经济文化模式"[1]。与此同时，在文化领域，包括佛教在内的各种宗教文化一步步走进蒙古族人的生活，成为蒙古民族精神世界里不可或缺的一部分。而蒙古族也丰富和发展了藏传佛教文化艺术，推动了藏传佛教文化体系的形成和发展，"并促使藏传佛教文化中出现了蒙藏文化合璧的现象"[2]。

佛教传入蒙古地区以前，蒙古族绘画比较单一，保存下来的绘画作品也不多，具有代表性的是萨满教的古老岩画与古代翁贡崇拜[3]中的绘画神像。自藏传佛教传入蒙古地区后，不仅为蒙古族带来了新的宗教思想，还带来了新的宗教艺术。元朝时，朝廷设立了"梵像提举司"，主要任务就是绘制、雕塑佛像和绘制御像，可以说是官办的"宗教画院"。世人瞩目的敦煌莫高窟，正是由于元朝的推崇，让"藏传佛教成为敦煌寺院中的主要派别，使藏传佛教文化艺术在这一地区得到了相应的发展，丰富了敦煌的石窟艺术"[4]。新的宗教艺术与"本土传统艺术之间相融合产生了新的审美情趣，形成了具有蒙古族特色的藏传佛教艺术，而蒙古族的藏传佛教艺术主要就是在藏传佛教艺术基础上，吸收、融合中原艺术而建立起来的。随着蒙古族藏传佛教艺术的演变和发展，在建筑、绘画等领域形成了具有蒙古民族特色的藏传佛教艺术，并对蒙古族民间美术产生了深远的影响"[5]。

"关于藏传佛教绘画艺术，在蒙古族喇嘛画师中，早有'图伯特'（蒙古语，藏族之称呼，源于吐蕃一词）画风、唐古特（指青海藏族）画风、蒙古画风的说法……图伯特画风是藏族与外来绘画艺术结合的产物；唐古特画风是青海五屯地区热贡唐卡画风格，是藏族画风与外来画风相结合的产物；蒙古画风则是在图伯特、唐古特画风基础上与汉族绘画艺术结合，加上本民族画风而形成的，我们可以称它为'蒙古族藏传佛教画风'。"[6]蒙古唐卡是自明朝藏传佛教大规模进入蒙古地区，成为蒙古族的民间信仰之后，逐步真正形成的。

蒙古语称唐卡为"布斯吉如格"。数百年来，在持续深入地交往互动中，蒙古族画师从藏族画师那里学习了绘制唐卡的精湛技艺，因此蒙古唐卡在内容上和形式上都与西藏唐卡几近相同。同时，蒙古民族也逐渐形成了具有自己民族特色的唐卡流派风格，从中可以反映出蒙古族和藏族在宗教、历史、文化等方面的交融以及蒙古族对唐卡艺术的解读。唐卡丰富多彩的内容，寄托着信众对宗教的虔诚、对生活的热爱。

蒙古唐卡的发展大致经历了三个阶段。第一阶段是在蒙古汗国和元朝时期，蒙古族开始接触藏传佛教，但主要局限在上层社会，这时的蒙古唐卡只是具备了初步的形态。第二阶段是在北元时期（包括明朝称之为鞑靼的政权时期），随着藏传佛教格鲁派在蒙古族中的广泛传播，佛教艺术的各个领域便在民间有了更为广阔的发展空间。特别是隆庆和议[7]后，包括唐卡在内的蒙古族佛教艺术，

[1] 徐英：《中国北方草原游牧民族工艺美术史》，内蒙古人民出版社2015年版，第280页。

[2] 鄂·苏日台：《蒙古族美术史》，内蒙古文化出版社1997年版，第2页（序言）。

[3] 翁贡崇拜也称之为偶像崇拜，蒙古族的翁贡崇拜观念源自于北方的萨满教。在萨满教的仪轨中，翁贡相当于佛教寺院中的尊像，是人们供奉或拜祭的偶像。

[4] 鄂·苏日台：《蒙古族美术史》，内蒙古文化出版社1997年版，第68页。

[5] 郭晓英：《解读藏传佛教文化对蒙古族美术的影响》，载《中国艺术》2014年第1期，第108页。

[6] 鄂·苏日台：《蒙古族美术史》，内蒙古文化出版社1997年版，第119页。

[7] 明朝隆庆五年（1571年），明朝与蒙古土默特部达成了对阿拉坦汗的封王、与其部通贡和互市的协议，史称"隆庆和议"。

又受到了来自汉族文化的影响，形式、内容变得更加丰富多彩。这个时期的蒙古唐卡也越来越成熟。第三阶段是在清朝，当时统治阶级极为支持佛教在蒙古地区和西藏地区传播，同时佛教艺术也在皇宫内部受到重视，因此清代蒙古地区和西藏地区的唐卡绘制水平达到了鼎盛时期，也深深地烙上了皇室之风，而这一时期也是唐卡作品存世最多的时期。在藏传佛教传播的过程中，许多蒙古族僧人、画工参与寺院壁画、唐卡等的绘制，通过长期的积淀与发展，唐卡作品中表现出了许多蒙古族画师对唐卡艺术的理解，蒙古族的艺术特色、审美喜好、民族习惯、民族历史、民族信仰及民族关系等众多元素相继在这些作品中得以体现，形成了具有蒙古民族特点的唐卡画风。

第一节　唐卡的种类

一　唐卡的绘制题材

蒙古唐卡除了传统的佛教题材外，还增加了宗教化的世俗人物，如历代可汗、英雄人物、战神及对重要历史事件的描绘。唐卡按所绘制的内容大致可以分为以下几类。

造像唐卡：主要为佛、菩萨、女性尊者（佛母）、罗汉、护法神、金刚、度母、天母、教派祖师、法王、圣贤、历代可汗、英雄人物、战神等单尊、双尊、三尊或多尊组合造像。此外，在一些唐卡中会出现一些空的盔甲和服饰，里面没有真身，却像有人穿着立在那里，这是萨满教"空灵"的表现。这类唐卡就是萨满教和藏传佛教相结合的题材。萨满唐卡多出现于"战神"一类的唐卡题材中，能考证的唐卡是《威胜天王》。蒙古民族在早期的部落战争及后来的西征中，深受萨满教的熏陶，"把一切战机和战争的成败，完全认为是'长生天'的旨意"[1]。据《元史·祭祀志》记载："元兴朔漠，代有拜天之礼。"[2]"天神崇拜是萨满教诸多崇拜中最为重要的信仰。"[3]历史上，萨满教不仅在蒙古民族军事中占有重要地位，而且在政治、经济、文化及日常生活中的影响都十分广泛。

传记唐卡：为佛、教派祖师、高僧大德、历史人物等的传记画像，其形式有独幅、数十幅或更多幅的连续画面来表现一个连续性的主题。《阿拉坦汗和三娘子迎请藏传佛教格鲁派进入蒙古地区》就是其中具有代表性的一幅唐卡。

教理教规唐卡：主要内容为宣扬佛教教义教规，常见的有外圆内方的曼荼罗（坛城）唐卡。"这类唐卡在藏传佛教修行密法的时候要供奉起来，是一种宗教活动用具。"[4]

知识唐卡：随着藏传佛教的传播，唐卡在题材内容上得到拓宽，向实用性发展，随之天文、历

[1]　赵金平：《再论成吉思汗与"长生天"崇拜》，载《青海民族研究》（社会科学版）2002年第3期，第74页。

[2]　李修生：《元史》卷七二，汉语大词典出版社2004年版，第1382页。

[3]　樊永贞：《蒙古族天神崇拜观念的形成及演变》，载《集宁师范学院学报》2014年第2期，第31页。

[4]　王学典：《唐卡艺术》，万卷出版公司2012年版，第50页。

算、医药类唐卡出现。如从内蒙古通辽收集到的皮唐卡，其中就有关于人体经脉、人体脉穴和药理草本等内容的医药类唐卡。

民间风俗画唐卡：最具代表性的是《吉祥四瑞图》。此类题材是根据民间传说中大象、猴子、山兔、贡布鸟和睦相处的故事绘制而成。还有描绘蒙古族民俗生活的唐卡，如《主仆骑行》，画面描绘蒙古王爷和仆人骑马去狩猎，从两人表情、姿态、服饰表现出身份等级和地位尊卑，画面人物、马匹画法夸张，具有漫画特点。包头美岱召也有过这样的风俗画，"这些画是画在裱糊过的绫子上头，一共有八幅，每一幅宽二尺，长一丈。画的内容是以一个老年蒙古族妇女为中心的行乐图。有的是她坐在宝座上，接受别人的朝拜；有的是在她的后面跟着一些侍从，好像是散步游玩"[1]。

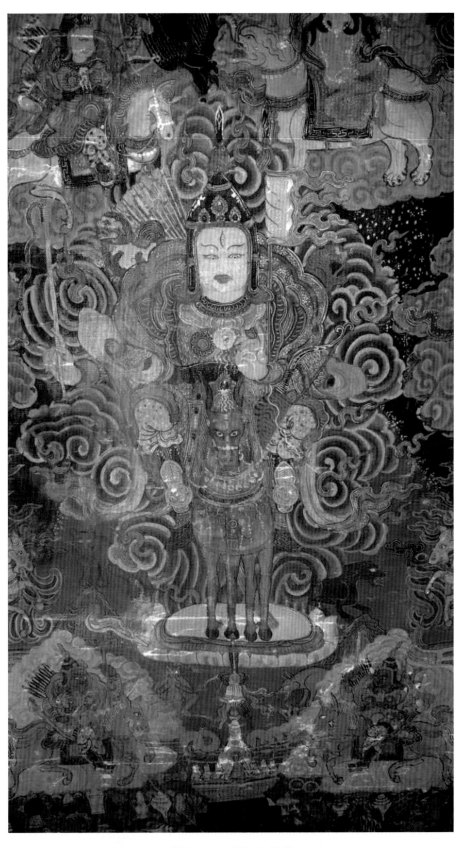

威胜天王（局部）清代

[1] 阿木尔巴图：《蒙古族美术研究》，辽宁民族出版社1997年版，第278页。

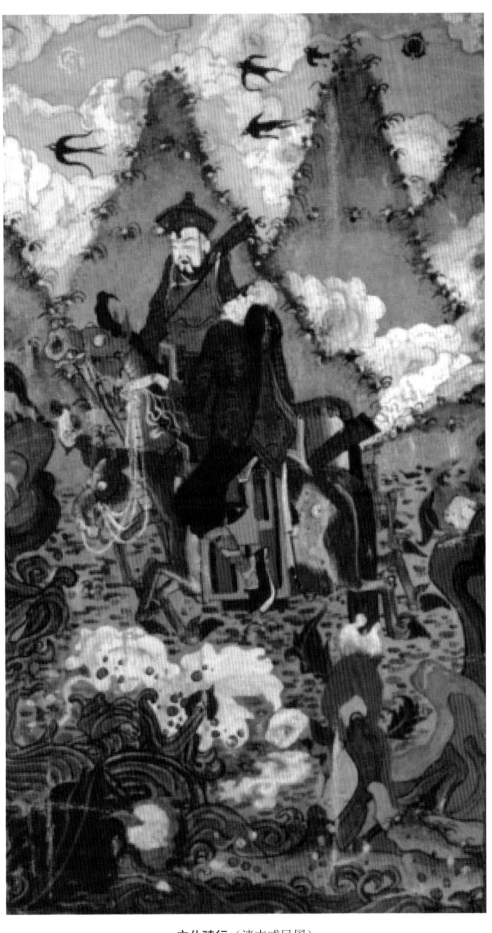

主仆骑行（清末或民国）

二　唐卡的绘制样式

传统的蒙古唐卡按照质地和制作方法主要分为绘画唐卡、织绣唐卡、版印唐卡、瓷板唐卡、皮雕唐卡。现今在内蒙古地区还出现了唐卡造像风格的瓷板画、皮雕画。

（一）绘画唐卡

绘画唐卡，也称止唐，通常是用颜料在经过特别加工的棉布上（也有绘在纸、绢面、皮革上的）绘制，以绘画为表现技法，是蒙古唐卡中最常见的类型，也是本节着重介绍的类型，它从艺术表现形式上可以分为彩绘唐卡和线描唐卡两大类。

1.彩绘唐卡

彩绘唐卡是用多种彩色颜料绘制，是绘画唐卡的主要形式。传统彩绘唐卡所使用的颜料，是从黄金、白银、玛瑙、珊瑚、绿松石、孔雀石、佛首青等天然矿物中提取、调配而成的，也使用鹿角粉、藏红花、蓝靛、大黄、茜草等动植物原料。

2.线描唐卡

为了避免形式过于单调，还有一种绘画唐卡是以单一的底色和单色的线描为基础，再加以或多或少的渲染和局部的小面积平涂，以此对画面加以丰富和点缀。这种丰富和点缀可多可少，少到依然保持简洁的线描风格，多到可以将一幅线描唐卡无限制地延伸为一幅彩绘唐卡。线描唐卡的画面往往会采用一个有视觉冲击力的沉稳的底色。这种底色的采用是在使艺术形式简洁、单纯的同时，又能突出画面表现力和完整性的一种极为有效的手段。根据线描唐卡通常使用的几种底色，可以将唐卡大致分为金唐、黑唐、朱红唐、蓝唐、赭唐等。

（1）金唐

金的应用可以说是唐卡绘制中的绝技。以金色（贴金或泥金）作为底色，采用与底色区别较大的一种色彩，以线描的形式完成整个画面。如：用单纯的红色（朱砂）线描勾勒，线描均匀、细密、流畅，画面构成疏密有致。有时也会采用两种以上的色彩进行线描，也使用红色（朱砂）或深蓝色（石青）小面积平涂，只在佛的发髻、底座和眼部等部位涂上颜色。由于底色采用了大面积华丽的金色，使本来单纯的白描语言获得了极大的表现力，整个画面都笼罩在一层金光里。金本身的成色可以分十多种色相，因而用光滑坚硬的石笔在涂金的画面上可以打磨出很多种层次，这些技法在其他种类的绘画中是看不到的。由于绘画时需要凝神专注于刻笔上，金光对眼睛会造成伤害，所以绘制这种唐卡的技师不能长时间工作，因此整个唐卡要花费的时间比其他品种更长。由于金的性质稳定，所以我们有时见到的唐卡虽经千百年的烟熏火燎，导致画面模糊，但用金绘出来的部分仍闪闪夺目。

（2）黑唐

采用黑色作为底色背景，用金色、银色、红色、白色等白描线条来塑造形象。有时也以部分渲染和小面积的着色来丰富画面效果。由于黑色作为底色会显得厚重、深邃，所以整个画面风格古朴神秘，具有非常强烈的装饰效果。

（3）朱红唐

以红色（朱砂）为底色，用金色、黑色、白色等颜色的线描勾勒形象，有时局部也采用一些小面积的单色平涂。画面色彩单纯，笔法简洁，有类似版画一般的效果。

（4）蓝唐

以苏麻离青或佛首青为底色，辅以帝王青，用金色线描勾勒形象，局部采用单色平涂，晕染时采用紫金色。画面沉着稳重，艺术韵味独特。

（5）赭唐

以赭石色为底色，局部采用小面积单色平涂，如蓝色、红色、绿色等。画面沉稳厚重，别具特色。蓝唐和赭唐在内蒙古蒙萨派[1]唐卡中比较有代表性。

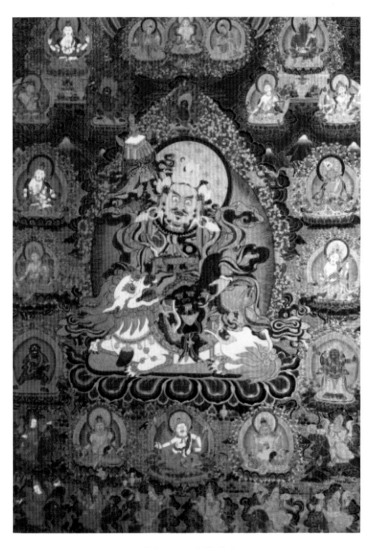

财宝天王（赭唐）

尺寸 80cm×62cm 2012 年

布仁札特尔绘制

[1]　内蒙古的蒙萨派，早期称蒙唐派，源于青海热贡的曼唐画派，至今已有 600 多年历史。蒙萨派唐卡传承人为札剌亦儿氏·木·布仁札特尔。2015 年，以布仁札特尔为传承人的"布斯吉如格"被列入第五批内蒙古自治区级非物质文化遗产名录。

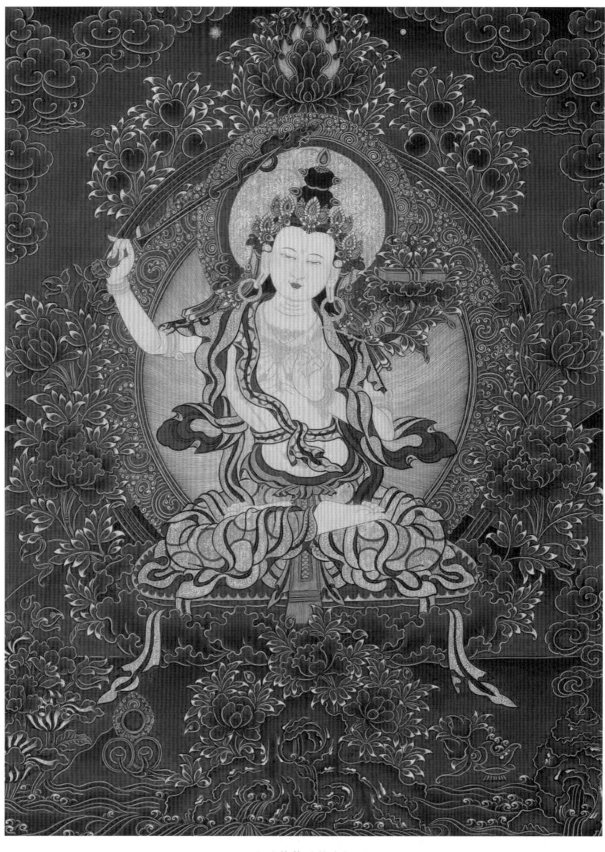

文殊菩萨（蓝唐）

尺寸 80cm×58cm 2014 年

布仁札特尔绘制

（二）织绣唐卡

历史上随着藏传佛教的传播和发展，特别是在元、清两朝信奉藏传佛教的蒙古族、满族统治者的推动下，唐卡艺术也逐渐迎来了辉煌的发展时期，其种类由原本单一的绘画类型逐渐发展出更多的工艺类型。这些不同类型的唐卡可根据使用材料和工艺上的区别分为刺绣、贴花等数种，有的还在五彩缤纷的花纹上用珠玉宝石镶嵌其间，显得格外华丽精美。这类唐卡统称为织绣唐卡，也称为国唐。

1. 刺绣唐卡

刺绣唐卡是用各色丝线在丝绸上刺缀图案绣制而成，从技术上可分为平绣、网绣、锁绣等多种不同的刺绣工艺。有些唐卡采用单一的绣法，有些唐卡则使用多种绣法并将其融合在一起。

2. 堆绣唐卡

堆绣唐卡也叫贴花唐卡。"贴绣各种佛像，不仅为喇嘛画师所擅长，在民间也是非常流行的。在民间，有的牧民用十几年的时间精绣佛像，然后献给召庙，献给活佛，认为这是做了大功德。在阿拉善延福寺等许多召庙中都有这样的刺绣或贴绣唐卡画，蒙古国造型艺术博物馆收藏的很多大型唐卡画（蒙古画）都是用精选的绸缎细心贴绣的。佛像用线部分，一般用粗细一致的布镶嵌，远看即是线描，蒙古族人把这种方法称为'哲格图那穆拉'，极为细腻精致，金碧辉煌。"[1] 堆绣唐卡的具体制作方法是：先将各种色彩的绸缎按画稿剪裁成所需图形，拼贴于底布上，再以多种色彩的粗细丝线搭配绣合，拼缝出人物、花卉、风景等图案，并以棉花或羊毛填充其中，使图案富有立体感。在内蒙古自治区阿拉善盟，如今还传承着蒙古族独特的传统马鬃绕线堆绣唐卡[2] 制作技艺。其制作方法是：首先从良种蒙古马身上剪取马鬃，洗净消毒后，用各种颜色的丝绸缠绕 3，6，9，13，16，19 等吉祥数字的马鬃，采用浮雕与刺绣相结合的手法，一针一针地绣出来，工艺非常细腻。其制作按类型、工序、题材划分种类，连幅画面多为佛教故事和神话故事。马鬃绕线堆绣唐卡具有长久保存、不缩水、不走样、工艺精致、立体感强、色彩绚丽等特点。

3. 珠绣唐卡

珠绣起源于唐朝，明清时期达到鼎盛。据史料记载，元朝政府机构中就设有绣局、纹锦局等机构，贵族的衣帽和生活用品往往会用珠绣艺术来美化。《马可·波罗游记》中有这样的描述："大汗赐一万二千男爵袍服十三次。此种袍服上缀宝石珍珠及其他贵重物品，金带甚丽，价值亦巨，颇为工巧。"可见珠绣因珍珠、宝石等稀缺珍贵，加之工艺复杂精妙，历来都被视为珍品。蒙古族珠绣唐卡技艺来源于西藏传统的珠绣工艺。整件作品全部用珍珠、宝石等装饰，手工缝制，外观晶莹华丽、珠光宝气，而且经光线折射呈现出浮雕效果。珠绣唐卡制作过程中主题的构图、形象、比例、颜色等都不能随意创造，要严格按照佛经中的教义、仪轨及量度的规定去制作。制作时，先将要做的佛像轮廓画在绷好的平滑白棉布上，然后把珍珠、松石、珊瑚、琉璃的珠子穿成串，沿着画好的线条

[1] 阿木尔巴图：《蒙古族工艺美术史》，内蒙古科学技术出版社 2008 年版，第 424 页。

[2] 马鬃绕线堆绣唐卡是内蒙古自治区阿拉善盟阿拉善左旗独有的一种宗教艺术品，是当地藏传佛教造型艺术的主要形式。2015 年，马鬃绕线堆绣唐卡被列入第五批内蒙古自治区级非物质文化遗产名录。传承人是格日勒。

开始一针一线地缝制。在手臂、衣服等部位运用线绣、加毡的高堆绣。高堆绣不同于用丝绸和布片叠压常规做法，内衬一定要选用毡子为原料，外面用锦缎剪成的图案堆贴，再用线绣与珠绣搭配沿着边缘缝制，这样整幅作品便会有很强的立体感，宛若浮雕。特定的部位又用搓在一起的彩线与小粒珍珠一同缝在布上，画面周围点缀的叶片、花朵均为宝石。这样既保留了传统技艺，同时也拓展了珠绣唐卡的织艺，将藏族和蒙古族工艺技法紧密结合在一起。

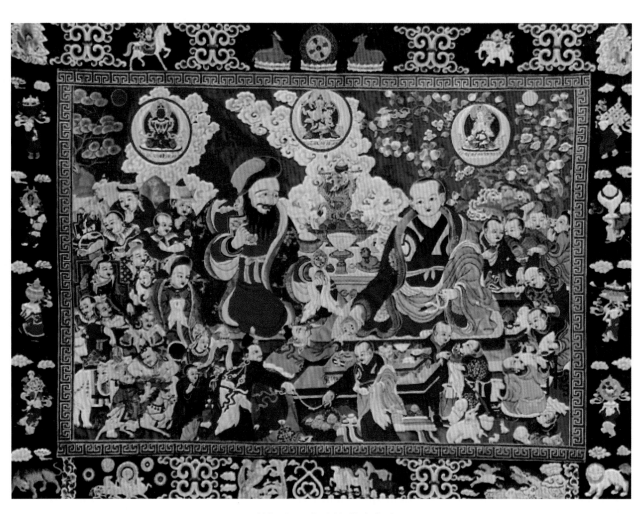

固始汗和五世达赖喇嘛会谈
尺寸 400cm×230cm 2012 年
格日勒制作

蒙古族传统美术 唐卡

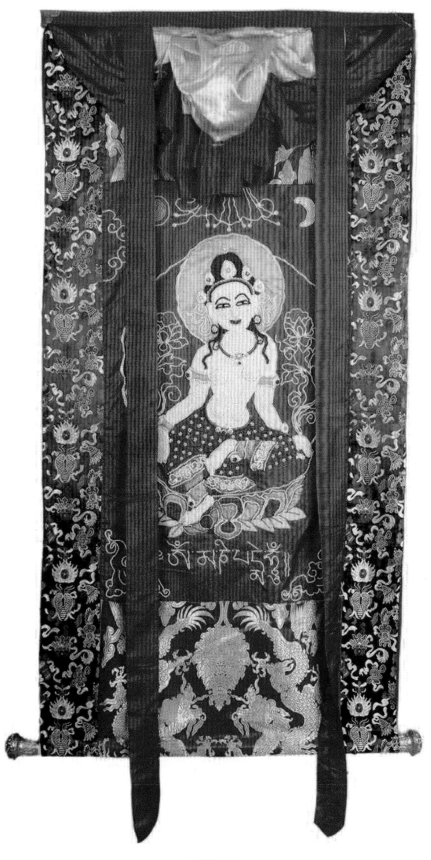

涅槃观音

尺寸 2000cm×1020cm　　2016 年

珠绣、线绣、加毡的高堆绣唐卡

此作品于 2016 年 10 月 18 日申请国家专利

（三）版印唐卡

　　模板印刷术除被用来印制经书外，还印制了大量的版印唐卡。版印唐卡是一种印刷着色唐卡，先将画好的图像刻成雕版（多为木制），用墨或朱砂为颜料印于薄丝绢、细棉麻布或纸上，然后着色装裱而成。这种唐卡，笔画纤细，设色多为墨染其外，朱画其内，层次分明，别具一格。以木版印刷的形式印制单幅唐卡或成套唐卡，用以满足僧俗对唐卡的大量需求。早先，在内蒙古，有的寺院还专门设有印刷作坊，主要是印制经文，兼印制版印唐卡，如五当召、美岱召、汇祥寺等。汇祥寺本院下属机构布斯图印经院及两个下院香火召和七甲庙就是印制经文和版印唐卡的地方。

　　现存于五当召的《吉祥轮回图》"是一幅敷彩木版印刷唐卡，刀法娴熟，线条细腻，画面以颜色分为上下两部分。上部分底色为蓝色，象征天界，绘一坐龟尊像，其四边有长翅骑兽护卫，上为佛塔形建筑，上、下、左、右排列着佛教八宝图案、八瑞物等吉祥图案。从地界高耸着两杆嘛呢旗杆。下部分象征地界为淡黄色，中间画白马驮圆形九宫八卦轮回图和摩尼宝珠，天地交界处对称有两座敖包和五座山峰，左右分别绘制着奇珍异宝、兽皮、吉祥供器、牛、马、羊、驼、狮、虎等动物，再下绘蒙古包和帐篷；最下方用藏文、蒙古文榜题，经翻译蒙古文，内容大意为'画

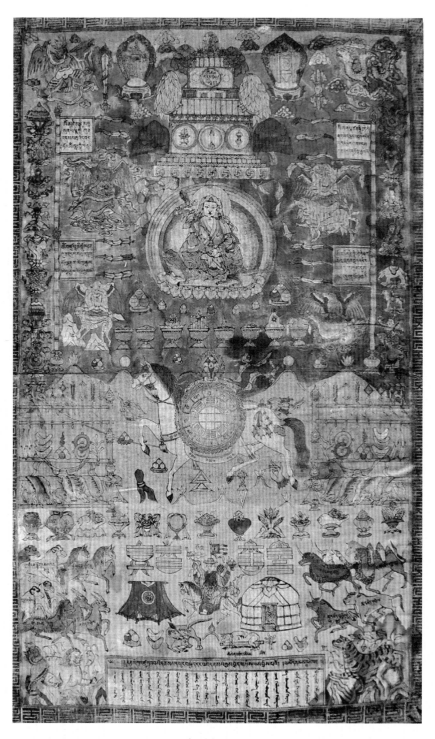

吉祥轮回图

尺寸 32cm×48cm 清代

现收藏于五当召

图在家供奉，预测人的生辰八字，保护家人和牲畜平安、驱灾病、防盗贼、人畜财源兴旺、心想事成'，这种图因颇受蒙藏人民喜爱，被视为吉祥伏妖，消灾降福，避除不洁厌胜之物而张挂，所以采用版印以求量大。画面中的敖包、蒙古包、帐篷都具有典型蒙古族特点，应该是蒙古族僧人或艺人绘制。"[1] 版印唐卡的表现题材、人物造型和画面构图都与绘画唐卡一致。

（四）瓷板唐卡

内蒙古自治区鄂尔多斯市现有一种将电脑绘图技术、印刷技术、陶瓷绘画烧成技术相结合的瓷板唐卡。如何将陶瓷和唐卡结合起来，完美地表现唐卡丰富的色彩和陶瓷的质感是整个制作工艺的重点和难题。研发人员在2014年经过上百次的试制，终于摸索出制作方法，制定了工艺流程和主要技术参数。瓷板唐卡制作主要工艺流程包括瓷板制作、图案选择、电脑绘画再创作、电脑分色、出片、晒网、调墨、印刷、盖油、贴花、烧制、检验、装裱等二十几道工序。瓷板唐卡民族特点鲜明，宗教色彩浓郁，具有独特的艺术风格，加之陶瓷性质稳定，一经面世便得到业内人士的高度评价。许多作品被信众珍藏，有的还被寺庙供奉。

可以说，瓷板唐卡的制作与传统唐卡工艺完全不同，既融合了传统的民族文化、

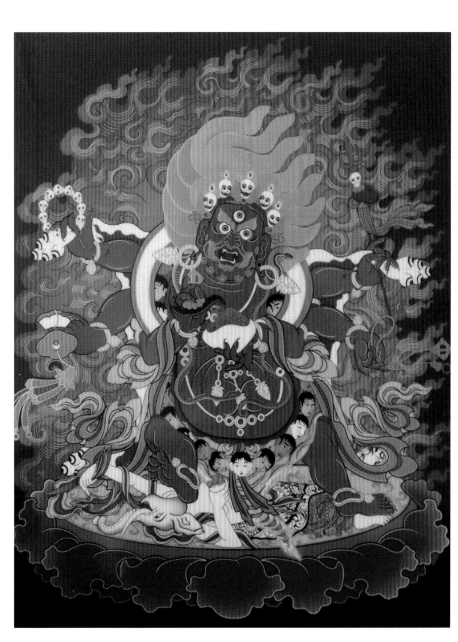

玛哈嘎拉（瓷板唐卡）
内芯尺寸 53cm×40cm 2014年

[1] 王磊义、姚桂轩、郭建忠：《藏传佛教寺院美岱召五当召调查与研究》，中国藏学出版社2009年版，第232页。

陶瓷生产工艺和现代科学技术，要求每道工序严谨、仔细，关注细节的变化，把握住每个关键步骤，又与内蒙古地区的地理环境、气候条件、生产设施、技术人员素质等因素相结合，是唐卡艺术形式的再创造。瓷板唐卡具有画面不变色、不变形、不变质等特点，具有较高的艺术欣赏和收藏价值。

（五）皮雕唐卡

皮雕是一种传统的古老工艺，是在手工鞣制皮革的基础上进行皮质雕镂、镶嵌，其表现形式有透雕，也有浮雕，图案有简有繁。而在皮革上绘制唐卡并进行雕刻、镶嵌，创造出的皮雕唐卡[1]尤显独特。皮雕唐卡不仅体现了内蒙古本地资源的应用，而且展示了高超的皮雕镶嵌技艺与精妙绝伦的佛教绘画技艺的完美结合，呈现出了一种具有地方特色的高雅艺术形式。皮雕唐卡的制作过程非常考究、复杂。制作前要向活佛问卜，选择吉日，沐浴净身，焚香祷告，一边诵经，一边备料。制作复杂的唐卡要数月至数年时间。唐卡须用纯天然颜料上色及宝玉石镶嵌，因此，画面性质稳定，色彩及状态保持的时间较为长久，可以几百年不变。皮雕唐卡的制作大致分为七个步骤：画图稿、雕刻、绘画上色、镂空、镶嵌、浮雕、装裱，全程纯手工制作。首先，在纸上画出画稿、描绘造型，接着

贾宏伟在绘制皮雕唐卡

[1] 内蒙古皮雕唐卡传承人为中国民族工艺美术大师贾宏伟。2015年，呼和浩特市"格日勒皮艺"制作的皮雕唐卡系列作品在"中国民族工艺美术珍品展"中荣获"神工百花奖"。

将绘画转印到皮革上进行拓图。在处理过的牛皮上喷纯净水使之变软，然后用刻刀雕刻线条，用打磨工具敲打出造型。完成后染色、抛光，再油染再抛光，缝制镶嵌宝玉石，然后从画的背面做浮雕，再从正面敲打出高浮雕效果。雕刻时工序极其复杂，需非常小心。皮革表面一不注意线条便会刻坏报废，只能重新开始。而且天然材质不同部位的纤维结构不同，选料不对也很容易报废，所以，要制成一幅完整的高水准皮雕唐卡，需要具备高超的技艺并付出大量心血，二者缺一不可。

皮雕唐卡将皮雕与绘画唐卡制作工艺高度融合，整个画面跌宕起伏，层次分明，光亮度好，线条流畅，明暗对比突出，色彩用料丰富，加上独特的镶嵌及缝制工艺，实现了画面色彩与浮雕工艺的高度融合，达到了一种十分独特的艺术展示效果。

镶嵌

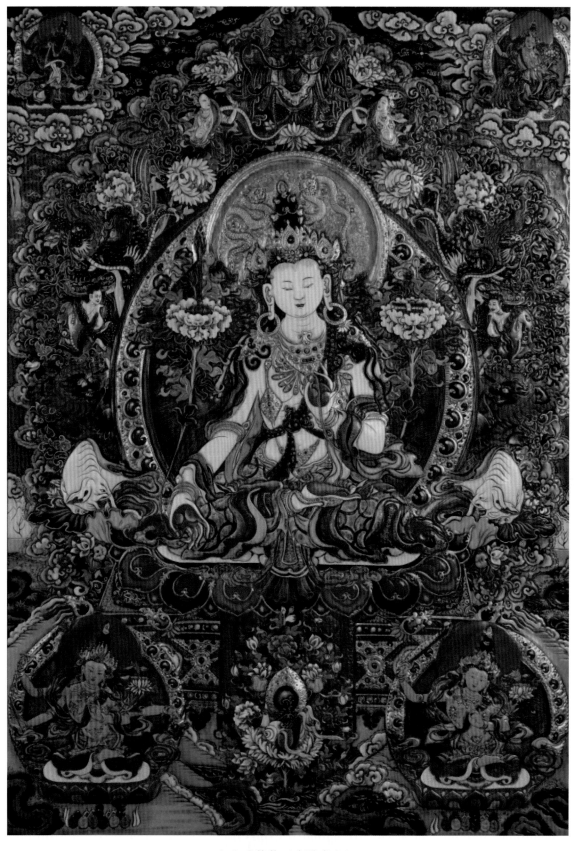

白文殊菩萨（皮雕唐卡）

尺寸 117cm×155cm　2011 年

贾宏伟制作

第二节 唐卡的绘制

历经数百年，时至今日，唐卡画师仍遵循着世代相传的宗教仪轨和严格的工艺，不失为传统工艺美术的一门代表之作。

一 唐卡的绘制依据

在佛教经典中，主张以"五明"为学人所必学的内容。"五明"是古代印度的五类学科，全称"五明处"。"五明"又分为大五明、小五明。大五明包括声明、工巧明、医方明、音明和内明。工巧明即工艺学，是指通达有关技术、工艺、音乐、美术、占相、咒术等艺能学问。工艺学根据佛陀身、语、意三者不同的工巧技能形成三种不同的类别。身之工巧是指根据佛陀所现的三身，即法身、受用身、变化身进行造像绘制，以及塑、刻、雕、铸像等。绘制中，任何佛像或坐或立都有着相应严格的造像尺度，只有将佛、菩萨等的形象按照佛经规定的尺寸、比例准确地绘制出来才合乎要求，这也是绘制唐卡最重要的事项。如果不按尺度绘制，就不能称其为佛像，也不能开光。尊像的尺度，都是以藏传佛教美术理论经典作为基础纲领，这些理论散布于浩瀚繁杂的经卷及相关典籍中，其中经典论著之"三经一疏"中有关于藏传佛教造像较为系统的介绍，它"超越了佛教造像的范畴，更超越了造像量度的意义，以一种明文规范的面貌位居美术经典的首席。'三经一疏'是现代学者对古代译入的佛教三部造像典籍及后人注疏的经典总称。分别指《佛说造像量度经》《造像量度经》《画相》和《佛说造像量度经疏》"[1]。除此以外，还有《圣像绘塑法知识源泉》《身、语、意量度注疏花蔓》等经典论著和世代相传的法则。"为了佛、菩萨的形象塑造完美，还要求按佛经中记载的佛陀三十二相，八十随行好作为依据来绘制，这样，佛、菩萨的形象就更加完美无缺。"[2]

清代蒙古族著名学者工布查布将《造像量度经》译为汉文，后做了一卷对《造像量度经》的诠释注解性的著作，称《佛说造像量度经注疏》，又著了另一卷《造像量度经续补》，成为当时最重要和最权威的佛教造像典籍。蒙古唐卡的绘制依据与西藏唐卡无异，都严格依照佛教量度经的规定来绘制，同时也丰富了量度经的内容。如《蒙古族唐卡度量如意经》，此度量如意经系蒙萨派传承人嘎日迪传给弟子布仁札特尔，现由布仁札特尔收藏。其中记载了蒙萨派唐卡传承人谱系、唐卡造像度量及绘制方法等内容。

[1] 康·格桑益希：《藏传佛教造像量度经》，载《宗教学研究》2007年第2期，第108页。

[2] 吉布：《唐卡的故事》，陕西师范大学出版社2004年版，第10页。

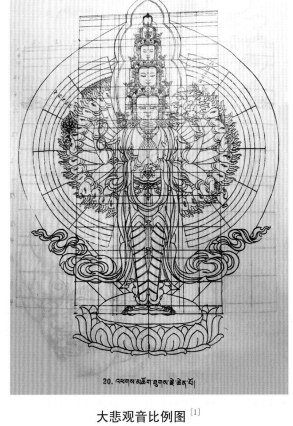

大悲观音比例图[1]

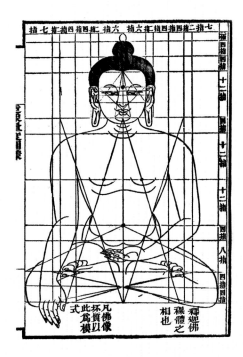
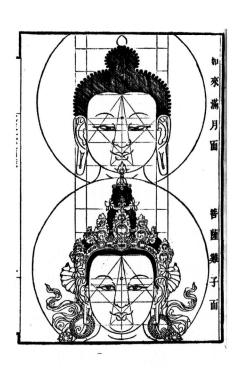

造像量度图[2]

[1] 丹巴绕旦著，阿旺普美译：《西藏绘画》，中国藏学出版社 2006 版，图录第 20 页。

[2] 邬海鹰、王磊义：《唐卡》，远方出版社 2010 年版，第 16 页。

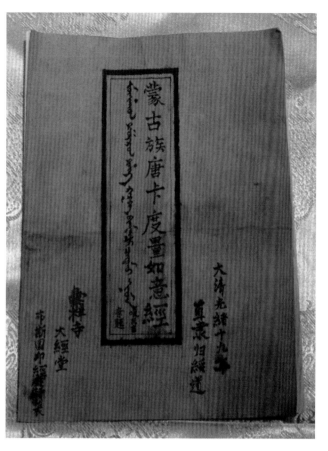

蒙古族唐卡度量如意经

（由布仁札特尔提供，鲍丽丽摄）

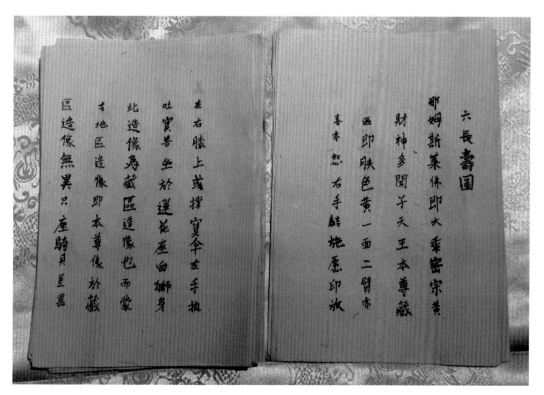

长寿图度量经

（由布仁札特尔提供，鲍丽丽摄）

二　唐卡的绘制工艺

绘画唐卡与传统工笔画的许多共同之处无疑印证了历史上两个艺术门类在绘画内容、形式技法等多方面进行过长期、高频率的交流与借鉴。但在发展过程中，唐卡和工笔画又因为不同的地域文化所产生的不同精神追求和审美取向，一直坚守着一些迥然不同的风格特征和绘制方式。总体来讲，唐卡的绘制是一个复杂精细的过程，只有具备高超的技艺，再经过一道道烦琐的工序，才能绘制出一幅精美的唐卡。

下面简要介绍一下蒙古唐卡的绘制工艺。

（一）准备画布

唐卡多绘于布匹上，一般为浅色，不薄不厚，软硬适度，平滑质密，没有图案的白色丝绸也可以。绘制前，要按"之"字形的绳路式样，用细绳将画布四边均匀地紧绷固定在一个大于布料的方木框上，然后锁边。"之"字形的绳路使布边挺直、纹路均匀展开，只有这样，上浆上胶及着色的效果才会好。布面绷紧后，用毛刷蘸取调配好的敷料胶[1]，按照从上到下、从左到右的顺序，将画布两面全部刷一遍，然后拿到阳光下晒干。刷料的过程中要保持厚薄均匀一致，以防止画布中渗入颜料，使画面变花。敷料胶晒干后，再用细石灰糊加适量的胶均匀地涂在画布的正反两面；晾干后，用光滑的石头或瓷碗淋水后反复打磨，直至布面光洁平整；最后选择较光滑的一面作为绘画面。

（二）起稿

根据题材和构图需要，先画出主要定位线，即大体轮廓的草图，包括"确定画面的位置边线，画出中心垂直线，四角的对角线，对角的中心往往正是所绘主尊的肚脐。根据主尊像的造像量度用各种纵横交错的几何线确定主尊的身量位置，再勾勒出基本造型"[2]。绘制佛像需严格按照《造像量度经》中的要求，以严谨、匀称、丰满、以虚济实、活泼多变、优美多姿为依据绘制佛像。绘制图像之轮廓，一般是先里后外，将中间主尊像画成后再绘四周的附着部分，依次画上衣着、璎珞及法器等，然后从佛像周围展开设计山水、行云、花草、禽兽和房屋等。

打底稿首先使用炭笔[3]起稿。用炭笔方便修改，画得不合适时，轻轻一弹，笔迹便会消除，对绷好的画布没有损伤。最后用铅笔描绘草稿。传统的制稿工具还包括画师自制的木质圆规，用来画出

[1]　敷料胶的制作过程：先将骨胶用温水稀释，再将矿石粉用清水溶解，然后倒入稀释好的骨胶，混合搅拌均匀，画师用自己的触觉判定骨胶强度。骨胶、矿石粉、水的比例为 1：2：3。

[2]　邬海鹰、王磊义：《唐卡》，远方出版社 2010 年版，第 16 页。

[3]　炭笔的制作方法简单，若市场上有木炭卖，便可买来用刀削好直接使用。若买不到木炭，就用桦木或杨木的树枝劈成铅笔形状的细木棍，放到铁管子里，用泥巴封住铁管子两头，放到火上烧 3—4 小时，烧好后埋入土中降温，过后拿出来即可直接使用。

主尊的位置，由于其笔尖也是木质的，所以也不会对画布造成损伤。

（三）勾线

唐卡最主要的技法是勾线，是最费时间和眼力的一个过程，也是唐卡艺术中最具特色的部分。衣服褶皱、面部轮廓、鼻耳眼口、花瓣形状、山水行云等都需要通过勾线来完成。用铅笔完成草稿后，用毛笔勾勒定稿，勾勒过程中修正不准确的线条。在着色完成后，许多被遮盖的线条都需要重新勾画。根据画面造型和色彩的需要，线条采用各种不同的笔法和颜色。唐卡勾线方法主要有五种：平勾、浊勾、衣勾、叶勾和云勾。"平勾法的特点是用淡色勾出细而平的线，如同毛发，此法一般用来勾肉线；浊勾法的特点是从线头到线尾粗细变化多，此法一般用来勾山石树木等"[1]；衣勾法的特点是中间粗、两头细，此法一般用来勾衣服等；叶勾法的特点是勾出较粗的叶围和细而繁多的叶脉，是专勾树叶的一种画法；"云勾法是一种较粗的特殊线，其线根色较浓，向外逐渐变淡，并且线本身具有明暗立体的感觉，用来勾云边和靠背等，根浓外淡成粗线，此法具有立体感，起着一种衬托的作用。"[2]

勾线用来塑造形象和构成画面结构，是一种极具艺术表现力的手法。线条蕴含了丰富的装饰性，"有的挺拔峭劲，骨力洞达；有的婉转秀丽，纤细流畅；有的凝重舒缓，拙朴自然"[3]。它所承担的责任相当于雕刻师手中之刻刀，将每一具体形象通过各种不同的勾线方法一一表现。画师们认为，唐卡作品中的线是情感的媒介，绘画中应用得当的线，相当程度上表达出了形象的心情、性格、精神、气质。比较常见的是刚线雄健放达，柔线婀娜妩媚。仅此就可以大体表达出形象的不同性情特点，使佛陀和金刚的慈悲与威猛分别跃然画上，花朵、法杵、云雾、流水也因此具有了各自不同的灵气。刚柔相济，使不同的线条变化应用更能产生妙趣横生的抒情性。通过线的描绘，使人物形象生动，

自制毛笔 （鲍丽丽摄）

[1] 《唐卡的绘制流程》，载 https://www.douban.com/group/topic/65594212/，2015 年 8 月 17 日访问。

[2] 《唐卡的绘制流程》，载 https://www.douban.com/group/topic/65594212/，2015 年 8 月 17 日访问。

[3] 邬海鹰、王磊义：《唐卡》，远方出版社 2010 年版，第 17 页。

曲线粗细有致、圆融流畅。勾线以极高的质量成就整个唐卡画面的艺术水准，对整幅唐卡的艺术效果具有举足轻重的作用。有的唐卡还需"勾金线"，这是唐卡创作中一种别具特色的艺术表现手段，在世界其他绘画艺术中也非常罕见。描金的方法是将金粉调和胶液，用毛笔的毫端勾勒背光、衣冠等，进一步修饰画像，也可用于小面积平涂。画师们对绘金技巧十分讲究，绘金使作品金光熠熠，显得极为高贵。

（四）着色（平涂）

线条勾勒完成后就是上色。上色一般从天空和地面开始，其次是佛尊衣着、花草树木等，画布空白会被应配的颜色填补。上色好不好要看画师的手法及研磨的处理，还有调色和配色。在着色过程中最关键也最能显示画师水平的是施大块底色时对颜色均匀度的把握。一幅唐卡经常是由众多的小面积平涂色块构成，"用色以黄、红、蓝、绿、白五色为主色，在五色的基础上再配以深浅不同的复合颜色。绝少用多种颜色相互调配，以免出现色相不明的灰色调"[1]。

先上大面积的浅色，这样便可以在未用完的浅色中加入纯色，使其变为较深的颜色，继续下一步。

研磨颜料（鲍丽丽摄）

[1] 邬海鹰、王磊义：《唐卡》，远方出版社2010年版，第17页。

此外，着色既要考虑到获得整个画面的最佳效果，也要考虑尽量节省颜料和简化工序，画师一般会将画面上同一种颜色的所有部分全部涂完，再涂另一种颜色。

　　绘制唐卡用色十分讲究，传统颜料均系天然矿物或动植物原料加工而成，有透明和不透明两种。制作工艺考究，经过捣碎、研磨、沉淀等多道工序，然后加入牛胆汁和动物胶。制作过程复杂，颜

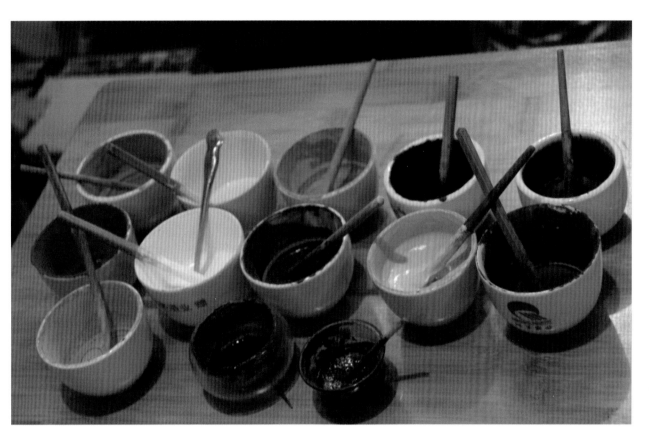

研磨的颜料 （鲍丽丽摄）

玉石笔 （鲍丽丽摄）

料纯度高，色质稳定，覆盖力强，画面效果厚重、艳丽。加之内蒙古和西藏地区气候干燥，可以使颜料在色泽艳丽的同时具有很好的附着力，所以所绘制的唐卡即使经过数百年之久，依然光艳如新。

（五）晕染、点染、着染、浊染

晕染。唐卡基本是单线平涂，但画面中仍有晕染，即在第一遍平涂的颜色上面用软毛笔染出层次、立体感或色调变化，使画面更加精致、丰富，赋予唐卡画中的事物真实的质感与立体感，以弥补平涂着色立体感的不足。色块不论大小，画师习惯于用细小的笔去一点一点描绘，在施过渡色时要加强对柔和度的把握。晕染一般会使用透明的植物色，如茜草、藏红花、雪莲花等。需要的话也可以使用极为稀薄的矿物色，如绿松石、孔雀石、石青等。也有动物色，如麝香、孔雀胆等。其作用是让佛尊更加立体生动，让花草树木更加光鲜艳丽，让山水视觉更具明暗远近的区分。

点染。将毛笔着色，水分少许，笔头呈尖状，以点的方式来染色。与工笔画中普遍不见笔触的柔和处理手法不同，唐卡的点染是一种见笔触的染法，但用笔细密，笔触分布均匀，近看有如刺绣般精致的画面质感，远看依然与画面整体保持一致。

点染

晕染

着染

浊染

蒙古族传统美术
唐卡

印象
之美

着染。以扇面的方式向四周扩染。画佛光、染彩虹时多用此法。

浊染。将毛笔着色，水分略干，将笔头以散点状绽开，是以点染和冲击的方式来绘制野草和岩石上苔藓的一种画法。

（六）轧花、沥粉贴金

以金箔为主料，在搪瓷盘内将其磨成金泥，上蒸屉进行提纯，然后将其均匀附着在画面上，此法称为泥金法。在平涂的部位用猫眼石、玛瑙石、琥珀、天珠或玉石磨制的工具进行抛光或刻画所需要的纹路和图案，在光线下即能体现出泥金的花纹感、凸透感。这种方法非常特别，与唐卡的宗教艺术风格极为贴切，既华丽又含蓄，既整体又丰富，使画面产生一种光亮的、富丽堂皇的艺术装饰效果，此法称为泥金轧花法。

大型唐卡经常会采用沥粉的凸起效果来丰富画面的表现力。传统的做法是，在矿石粉或立德粉内加入胶或少许酥油或黄油，将其打成糊状，置入牛角内（现在为了方便，也使用针管），牛角的

轧花

尖状部开一细孔，将糊状物充入牛角根部，用手挤压胶泥即可制作沥粉的线描或图案；然后将红糖或冰糖熬成的糖浆平涂在花纹需要着色的凹槽内，使其水分干至 60%~70% 左右，将金箔提前置于湿毛巾内备用，剪成适用大小，粘贴在涂有糖浆的地方，然后用棉花修整边角，用嘴吹气将其吹净，用毛刷掸平，呈现出立线槽内的贴金效果，此法称为沥粉贴金法。

三　开光与装裱

一幅完整唐卡的制作还包括最后的开光与装裱。

唐卡开光通常分两个方面。第一是画师开光，又称开眼。开眼的具体方法是先用白色颜料画出眼睛底色即眼白，两眼眼白一定要等宽，最后用浓墨点出眼仁。这项工作具有画龙点睛的作用，是唐卡绘画艺术中极其重要的一道工序。一幅唐卡的成败，往往取决于开眼。眼睛是人物最主要的传神之处，最能看出画师的功力，因而都会留到最后才画。很多传统艺人，将开眼视为绝技，单脉相传，不轻易示人。第二是高僧大德开光。涉及佛教内容的唐卡画成装裱后，要请高僧活佛进行开光和加持，"或在唐卡后边书写藏文心咒，按手印模"[1]。只有开光加持后的唐卡，才具有宗教意义上的神圣性，这样一幅唐卡才算完成。

装裱是"根据画面的色调，选择不同的丝绸锦缎进行缝制；按照画面尺度以比例划分下料。画芯的四边用内红外黄的两条一指宽彩缎镶嵌，名为彩虹。画芯的下幅（地玉）是画面长度的二分之一，上幅（天池）是下幅的二分之一，左右侧幅是上幅的二分之一宽度，上、下幅的外边呈外倾斜，也就是天头、地杆的外侧要宽于两侧幅。有的唐卡在上、下幅中央镶嵌一块锦缎，称之为'天梯''殊地'，寓意是进入唐卡中佛教极乐世界，在诸佛、菩萨、护法净土中清净修行，于功德圆满时，以位在天边寓意涅槃智慧的天门出境"[2]。

蒙古唐卡在装裱方面还有一些独特之处，如上开天窗下有门，团龙在上，有通灵之意，与蒙古包上开天窗有相同寓意，都表达了对长生天的敬意；天窗两侧是天道边，再外侧是碧玺，也叫香囊，里面装有香药，有辟邪及防腐的作用，可以使唐卡长时间存放；侧幅两侧有行龙和祥云，两侧地玉有踢水纹，"殊地"位置有万字纹；有的唐卡还在画幅左右各加一条如意头称摆，长度与画幅同长，上有用碾金线绣的吉祥八宝、龙、祥云、江山水崖等图案的盘金绣或刺绣。

"装裱好的唐卡正面要加一道遮幔，长宽与装裱好的唐卡相同。这条遮幔质地很薄，有的用半透明暗花丝绢，有的用图案印模戳盖在丝绢上，也有用五色丝绢分开缝制在天杆处，既可遮挡烟尘保护画面，又很美观。之后将木天头、地杆插入预先留下的空当内固定，再将下端两头装轴头，讲究的轴头往往用铜雕刻鎏金或白银制成，精美异常。当这些工序全部完成后，最后才上画芯。若同时装裱难免将画芯弄脏、弄皱。装裱好的左右外沿滚一条细色线，画芯四边也滚一条白细线，使得画面更加美观。传统的唐卡装裱由专业人员用手工缝制，缝制针法用现代缝纫技术都难达到，要求

[1]　王磊义、姚桂轩、郭建忠：《藏传佛教寺院美岱召五当召调查与研究》，中国藏学出版社 2009 年版，第 243 页。

[2]　邬海鹰、王磊义：《唐卡》，远方出版社 2010 年版，第 19 页。

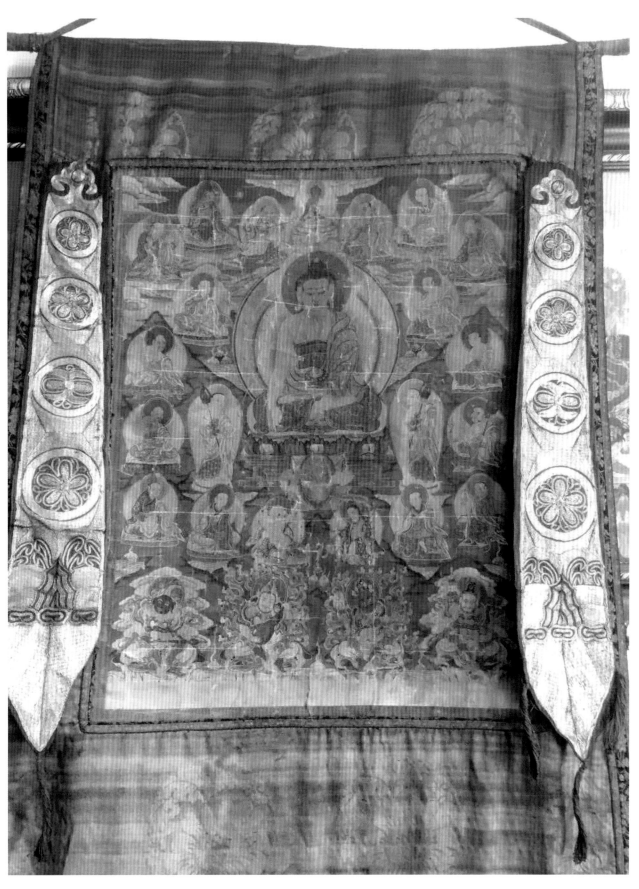

带有如意头称摆的唐卡

平整、合体、不起皱折。"[1] 因为传统的装裱易氧化，所以现在收藏唐卡，也开始流行封闭的玻璃式装裱。

四 唐卡画师

唐卡制作技艺讲究传承，通常由师徒、父子代代相传。德高望重、技艺高超的艺人招徒授业，弟子则需学经与学艺同时进行，与入寺修行相差无几。一个传统的画师，除了本身的兴趣与天分外，还必须有虔诚的宗教信仰，受过正统而严格的宗教熏陶。这需要背诵经书，熟记各种经典中的教义、仪轨、图像及度量，具有丰富的藏传佛教知识。蒙萨派唐卡初学者学习佛像绘制时一般由难到易，先学习金刚忿怒相的刻画，再学习佛、菩萨等慈悲相的刻画，而藏族正相反。蒙古唐卡对金刚面部表情的刻画要求很高，笔法精细，富有变化，这或许与蒙古族尚武精神有关。"在过去，绘制唐卡除要求僧人或俗人画师对绘画技法、画理纯熟外，还要进行各种宗教仪式、诵念经文、奉献供品或发放布施，上师还通过观修祈请神灵——智慧之神文殊菩萨进入画师的躯体之后，才能进行绘制。如果画的是密宗本尊或护法神，还要根据画的本尊或护法神进行入密仪式、观修等。对画师的衣、食、住、行也有严格要求，在绘制期间严禁吃肉、饮酒、吃葱蒜、近女色，并要进行沐浴洁身等。还对画师的个人素质品行有很严格的要求。"[2] 可以说，绘制的过程加深了画师对佛法的认知，并将自己的理解融入作品之中。

藏传佛教传入后，蒙古族也接受了多方面的佛教文化艺术。许多蒙古族僧俗艺人参与佛教寺院壁画、唐卡的绘制。"据大召喇嘛苏日庆扎木苏说：'解放前大召的六十多名喇嘛中就有一名很有才能的喇嘛画师，唐卡画画得很好，由于呼和浩特是一座召城，各地画师也纷纷前来各召庙画唐卡画，其中伦都布就是较为突出的一位画师，还有名画师庆克从伊盟（伊克昭盟，现鄂尔多斯市）来到呼和浩特，先到席力图召后来又到大召画唐卡佛像，四子王旗的希日布喇嘛和吉米扬拉希也来到呼和浩特各召庙画佛像和制作贴绣唐卡，各召庙中以及各地的喇嘛画师云集到这座召城，共同创造了极为丰富的唐卡艺术'。"[3] "可是这些蒙古族艺人大多数不习惯落款题记，使一些蒙古族艺人绘制的唐卡，往往被认为是藏族画师绘制的作品。在五当召有几幅蒙古文题记的唐卡，无疑证明了唐卡中有许多是蒙古族艺人绘制的作品。如《战神》就是其中一幅。画面正中一武士骑白马，头戴战盔，身穿铠甲，腰挂箭囊、弓、宝刀，侧身正面，左手牵缰，右手高举马鞭，装束打扮完全是古代武士模样。在其上方绘两尊佛，下方为金刚手护法。战神的四角分别绘黄、红、蓝、绿四尊扈从，手舞足蹈。环战神的周围有对称的8个红色圆圈，内用金色书写蒙古文。蒙古文内容都是赞颂战神勇猛无畏的诗词。"[4] 画师一般很少在唐卡画作上留名，因为对他们而言，绘制的过程就是一种修行。

[1] 邬海鹰、王磊义：《唐卡》，远方出版社 2010 年版，第 20 页。

[2] 吉布：《唐卡的故事》，陕西师范大学出版社 2004 年版，第 9 页。

[3] 《蒙古族美术——喇嘛教艺术》，载 http://www.ebaifo.com/fojiao-232150.html，2016 年 2 月 16 日访问。

[4] 《唐卡艺术的起源及内蒙古五当召唐卡绘画》，载 http://www.fjnet.com/fjlw/201108/t20110803_183299.htm，2015 年 2 月 17 日访问。

一幅唐卡的绘制需严格依据《造像量度经》，构图、比例、造型、色彩及种种细节都不可任意更改和自由发挥。"正因为它限制了艺术家个人主观创造性的发挥，所以一些人认为唐卡画师不能算作是艺术家，只能看作是画匠。这种评价无疑是不公平的。"[1] 这也许在一定程度上限制了唐卡在风格和形式上的创新能力，但也反而使得传统表现手法的诸多细节得以保存。许多在工笔画领域中已经逐渐失传的古代技法、材料优势在唐卡中被完好地传承至今。对这些独特技法的研究、发掘令人视野大开，对传统的认识更加具体、深入、全面，也为今天的艺术创作增添了新的思路和灵感。在唐卡绘制中，创新既可以体现为题材内容的多样化，也可以体现在颜色技法搭配的灵活性上，看似简单，实则对画师的功底要求很高，真正的大师才能做到千变万化而不离其宗，琳琅满目而不舍其本。

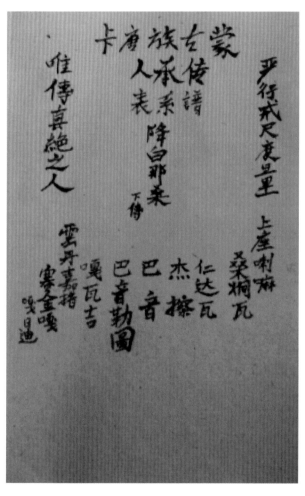

蒙萨派唐卡传承人谱系表
（由布仁札特尔提供，鲍丽丽摄）

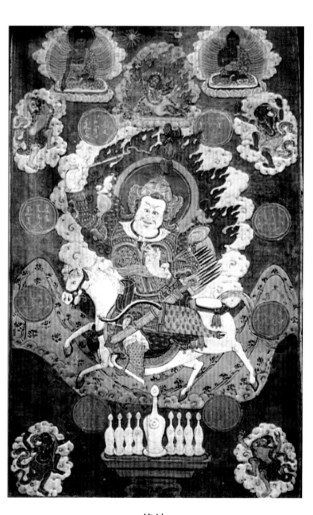

战神
尺寸 55cm×32cm
现收藏于五当召

[1] 吉布：《唐卡的故事之男女双修》，陕西师范大学出版社 2006 年版，第 146 页。

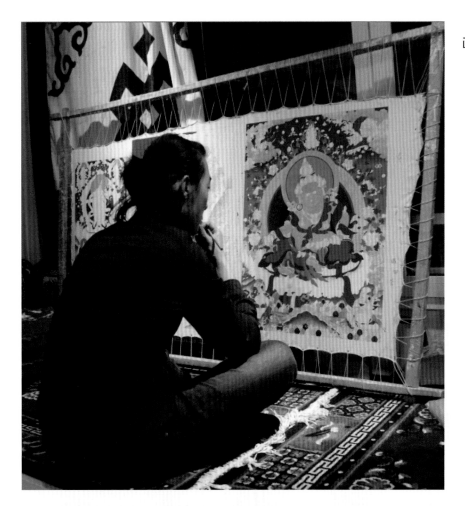

画师审视作品
（鲍丽丽摄）

正在绘制唐卡的画师
（鲍丽丽摄）

第三节　唐卡的文化审美内涵

　　唐卡作为信众顶礼膜拜的象征物，承载着信众的崇拜和信仰，延续着信众的善业功德。卷轴画形式的唐卡有易于收卷的便利，只要打开唐卡系挂在居所里拜颂、祈祷，就能有一种精神寄托，它"成为藏传佛教信众们随身携带的修行观想、膜拜的对象"[1]。同时，绚烂的色彩和精密的构图相结合的艺术珍品处处映射出佛性的光辉，使人陶醉在佛教的静谧和神奇之中，内心得到慰藉。对于信众而言，唐卡和实物佛像一样，不仅是一件艺术品，更是一处精神家园。

　　可以说，"其原初的功能目的就并非是用于世俗生活中作为观赏的视觉绘画艺术作品，因而从一开始唐卡的表现构成从形式上就具有深邃、奥秘的宗教哲理内涵和形象的象征喻义"[2]。

一　唐卡的构图

<div style="text-align:right">蒙古族传统美术　唐卡</div>

　　"传统唐卡艺术常采用的形制及构图有：中心构图法、三界构图法、五坛构图法、散点构图法、之字构图法、千佛图构图法、曼荼罗式圆形构图法等。"[3]蒙古唐卡大都以竖幅构图为主，左右对称是最常见的构图形式。总的来说，构图极为别致，整个画面不受太空、大地、海洋、时间的限制，在很小的一幅画面中，上有天堂（空界），中有人间，下有地界（凡界）。画的中心突出位置为佛教人物或故事中的中心人物，称为"主尊"，也就是供奉的主要对象。"主尊单体像之顶端正上方尊像称之为'顶严'，主尊往往与顶严尊像存在部属关系。"[4]其他则用"散点透视"法，近人、远人一样高。

　　"任何尊像都可成为正中的主尊，由其他尊像作为衬托，主次分明。主尊背后各尊像下的台座也有等级的区别和象征意义，须弥座和莲座为诸佛、菩萨台座，一般神灵多为莲花座。一些护法诸神除莲花座外，还有生灵座、鸟兽座。高僧大德是佛教中的真实人物，多以垫为座，从一层到三层与其阶次等级有关，但有些高僧大德是莲座，如莲花生、宗喀巴等，这主要是信徒认为他们已经达到神的阶次。"[5]内蒙古蒙萨派唐卡传承人收藏的《蒙古族唐卡度量如意经》中记载："多闻子天王本尊，藏区即肤色黄，一面二臂，亦喜亦怒，右手结施愿印放在右膝上或撑宝伞，左手执吐宝兽，坐于莲花座，白狮身。此造像为藏区造像也，而蒙古地区造像即本尊像于藏区造像无异，只坐骑见

　　[1]　王学典：《唐卡艺术》，万卷出版公司2012年版，第56页。

　　[2]　《藏传唐卡的文化审美功能》，载http://www.scart.com.cn/html/info/article-19831_0.html，2013年5月23日访问。

　　[3]　康·格桑益希：《嘎玛嘎孜画派唐卡艺术的特征与文化审美》，载《青海民族学院学报》2008年第1期，第61页。

　　[4]　邬海鹰、王磊义：《唐卡》，远方出版社2010年版，第19页。

　　[5]　邬海鹰、王磊义：《唐卡》，远方出版社2010年版，第19页。

差异。"就是说唐卡造像中，财宝天王（财神护法毗沙门）的坐骑通常是一头狮子，而在今内蒙古地区，财宝天王亦称为"那姆斯莱佛"，其坐骑也可以是一匹马。蒙古国有一种绘画叫"哈那卓日格"，意为"蒙古包支架画"，亦称"哈那画"。它的画风和造型有唐卡的特点，但画面的整体构图较唐卡简单，制作手法比较自由，没有受到严格意义上的唐卡度量经的约束。在绘画技法上吸收了俄罗斯素描和油画的特点，但人物造型和整体绘画风格有强烈的地区特色。有一幅描绘吉祥天母的"哈那画"，主尊是典型的唐卡造像风格，但坐骑是骆驼，整体画面色调简单，陪衬物也不多，而藏族唐卡吉祥天母的坐骑则是骡子。"哈那画"的题材十分广泛，除了有唐卡上出现的宗教题材外，还有人物、风景、风俗、历史事件，既有现代内容也有古代内容。"哈那画"是新时期佛教绘画的延伸，但技法上已经有了创新。

唐卡在区分情节众多、连续性强的不同画面时，巧妙利用了寺庙、宫苑、建筑、山石、祥云、花卉、树木等元素，用截然不同的色彩作为相互分隔和联结的手段。虽然每个构图的形状、大小都不相同，但看上去却能一目了然，将情节自然分割开来，形成一幅既独立又连贯的生动形象的传奇故事画面。这些景物，除了具有区分构图的作用外，在很多情况下被安排为故事人物的活动环境，所以，它们本身又形成了一幅幅各具特色的风景画。通过这种手段，不仅可以使整体画面延伸，还能使构图丰富多变，取得事半功倍的效果。

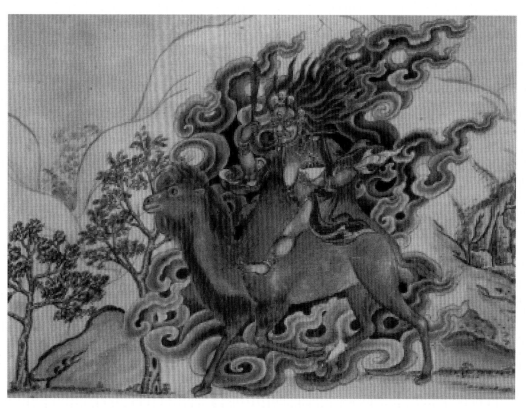

贡金拉姆（哈那画，彩绘）

尺寸 77cm×107cm

查干赞巴绘制

收藏于Fine Arts Meseum

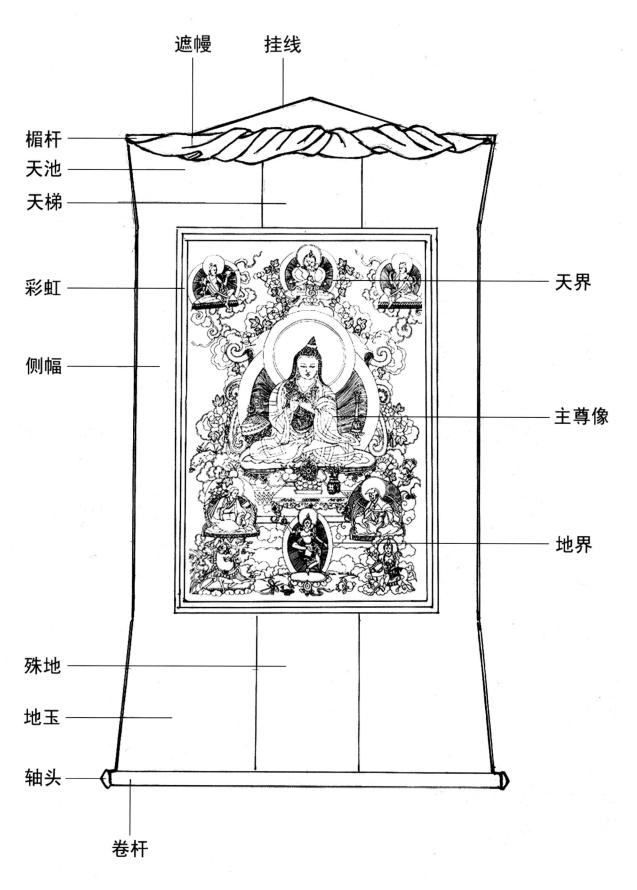

遮幔　　挂线

楣杆

天池

天梯

彩虹

侧幅

天界

主尊像

地界

殊地

地玉

轴头

卷杆

唐卡部分名称图（王磊义绘制）

二　唐卡的设色

蒙古唐卡的设色，在继承藏传佛教绘画传统颜色的基础上，对蒙古族崇尚的青绿色使用频繁，但较少使用黑色，这也是蒙古唐卡的一大特色。如描绘背景或天空时，擅用苏麻离青矿石研磨出的大片青色来表现，描绘草地时擅用大片石绿色，这两种颜色都是纯色，没有明暗的渲染，色调单纯，画面醒目，庄重大方。这除了和蒙古族尚青、尚绿的民族习惯有关外，还受到清朝宫廷绘画的影响，因为当时就有"青金之色，满蒙可用"的说法。

唐卡中人物的用色并不是表现真实人的肤色，而是一种观念与象征，这要从佛教文化的角度予以理解。"静相一类的佛陀、菩萨、佛母及部分金刚，多数是以黄（金）、白、绿等色来表现出神灵的慈悲和善、庄严肃穆、超然绝俗、圣洁崇高、喜悦欢乐的情态。怒相一类的金刚、明王、法王、天女等护法神，大都用红色、蓝色、化凶逢吉的黑色等，以体现神祇的凶猛强悍、驱邪除恶、镇伏妖魔、护持佛法的力量。色彩已从原先固有的视觉感官提升到了十分强烈的具有象征性审美内涵的境界。"[1]

蒙古唐卡画师在颜色（主色）搭配方面有这样的口诀：

> "红与橘红色之王，永恒不变显威严；
> 青金之色皇室用，蓝与淡蓝天池底；
> 佛光双垫如彩虹，青底绿纹勾金线；
> 草地之色如碧玉，青绿石青为当主[2]；
> 亲朋知友在其中，暗色威武如武官；
> 有你黑来再加劲，清澈三青如湖水；
> 不容让巴来离间，先行信使淡胭脂；
> 格西石黄待活佛，土黄你把金垫当；
> 亲朋副色之行为，根据需要你去选。"

上述口诀形象地说明了不同造型艺术把握其色彩搭配的重要性。

三　唐卡的造像艺术

造像是唐卡艺术的一个重要艺术特征。总的来看，造像艺术呈现出造型现实性的生动真切、理想化的夸张变形、抽象式的洗练简约，使造型特色鲜活突出、一目了然。

[1]　康·格桑益希：《噶玛噶孜画派唐卡艺术的特征与文化审美》，载《青海民族学院学报》2008年第1期，第64页。

[2]　此处意为草地的颜色为石绿，石头的颜色为石青。

（一）严格的比例量度

唐卡的造像都是源自佛经中所描绘的形象，在众多的造像量度经典中，对佛、菩萨、度母、护法诸神等的尺度、色相、手印、坐姿等都有严格的要求和宗教上的寓意，不得逾越。正如《造像量度经》的译者工布查布所言"造型不准之造像，正神不居焉"[1]。"绘制各类尊像要将其分为若干'拃度'，一拃度为绘画者张开拇指到中指间的距离，这段距离又大致与人的面部发际到下颏边沿距离相等，故一拃也叫一头或一面。十拃度就是佛、菩萨的身高为十个头长，九拃度即身高为九头，以此类推。一拃度又等于十二指宽，以此为单位放大或缩小，使各种造像有相应的比例。"[2]例如佛、八大菩萨、佛母、罗汉、忿怒明王等为十拃度，天王、金刚、黄财神等为八拃度，吉祥王菩萨为六拃度。"同时要求'纵广相称'，也就是身高与双臂平伸相等。由于拃度是按照尊像本身地位的阶次而规定的，所以拃度越小，尊像头像越大，多为忿怒护法诸尊，身壮体短。"[3]

佛、八大菩萨、罗汉、佛母、 多闻天王、持国天王、帝释天	十 拃
大梵天、龙自在天王 忿怒明王、恶相护法、长增天王、广目天王	十 拃
金刚、阎罗王、阿修罗、黄施财神、金翅鸟等	八 拃
制吉祥王菩萨	六 拃

各类造像拃度[4]

[1] 康·格桑益希：《噶玛噶孜画派唐卡艺术的特征与文化审美》，载《青海民族学院学报》2008年第1期，第62页。

[2] 邬海鹰、王磊义：《唐卡》，远方出版社2010年版，第17页。

[3] 邬海鹰、王磊义：《唐卡》，远方出版社2010年版，第17页。

[4] 鄂·苏日台：《蒙古族美术史》，内蒙古文化出版社1997年版，第105页。

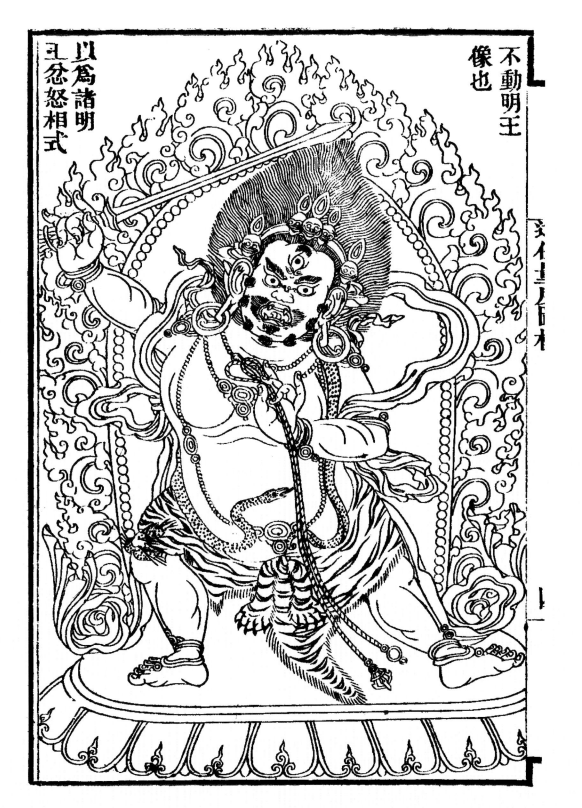

不动明王像[1]

[1] 邬海鹰、王磊义：《唐卡》，远方出版社 2010 年版，第 17 页。

（二）夸张的造型手法

唐卡在尊像造型上采用了写实和夸张变形相结合的手法，是为表现佛陀、菩萨、佛母、度母、空行母、天王、天女、护法金刚等尊像非尘世的超自然"神性"。如以"三十二大相"和"八十种好"为具体表征而显现出的佛陀庄严妙相，显露狰恶面目的吉祥天女及以骷髅做装饰、以头盖骨为饮器的凶猛的怖畏金刚等法相，无不以夸张变形的手法塑造了"超人"的形象，具有强烈的宗教感染力和震撼力。又如包头市博物馆收藏的《成吉思汗》，画面右上角用蒙古文书写"成吉思汗"，画中人物骑白马，穿铠甲，身挎弓，带箭囊，左手牵缰，右手举旗。绘画夸张，人大马小显得比例失调。

再如《山中狩猎》，画面四人，其中三人站立，眉飞色舞在谈论，肩挎或手提权子枪，身穿蒙古袍，着长靴，戴蒙古帽。两人上身半袒露，一人赤足，另一人赤头跪在草地上，露长辫似在祈祷。背景为青山、白云，前景为河流、山地，树上开着红黄色花，山丘后藏着三只羚羊，正在惊恐地看着狩猎者。人物和动物刻画都似漫画手法，非常生动夸张。

（三）建筑物和坛城

唐卡中建筑物和坛城也十分有特色，在绘制和实际建造过程中都必须遵循造像量度，不能随意绘制和筑造。在唐卡造像中，建筑是三维立体结构的造像，坛城是二维立体结构的造像。建筑量度是在长期为寺院佛塔、建筑服务的土木结构基础上总结出的具体的、建立在美术和力学基础上的具有科学性的一套比例量度，距今已有1800多年的历史。坛城亦名曼荼罗，作为象征宇宙世界结构的本源，在藏传佛教中，坛城有两层含义，一是佛教密宗修行者的道场，二是诸佛神菩萨及眷众聚集居处的模型缩影（法界宫殿）。其画面方中有圆、圆中有方，从中心向四周呈放射状，同时又层层深入地围绕并守护着中心，天圆地方的宇宙观正是坛城最基本的构成形式。

建筑

坛城比例量度

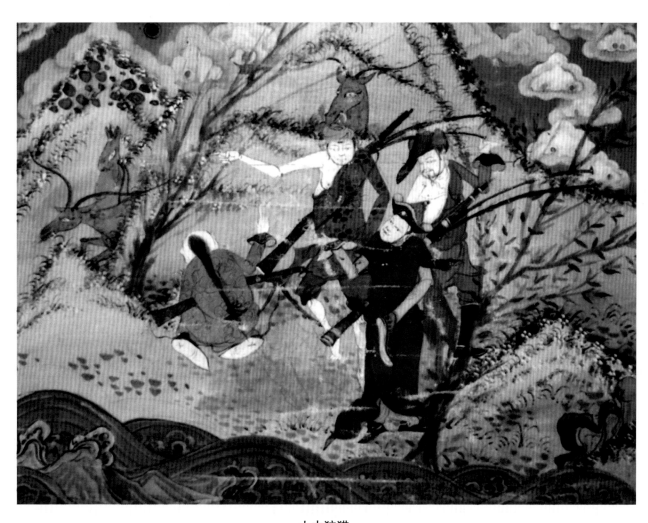

山中狩猎

尺寸 55cm×32cm 清末或民国

民间收集

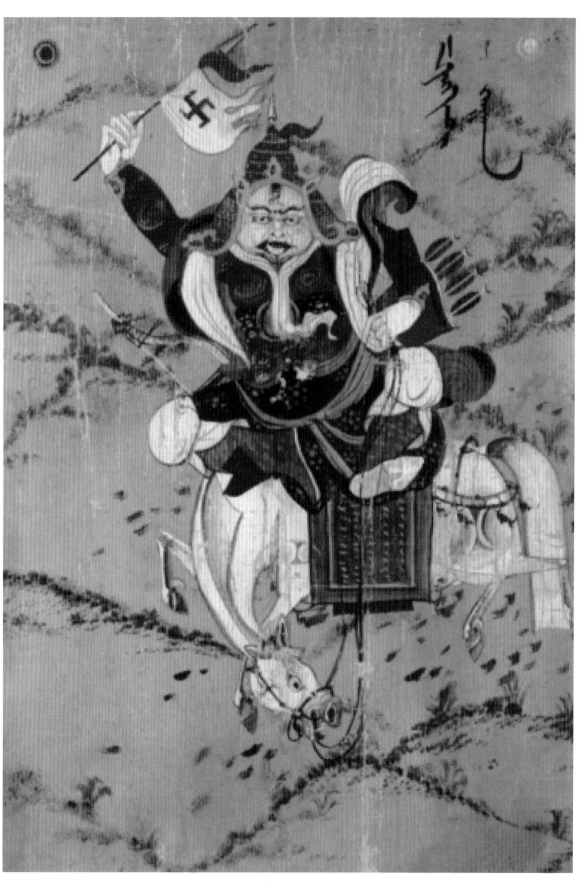

成吉思汗

尺寸 27cm×19.2cm 清末或民国

收藏于包头市博物馆

三　线描在唐卡中的应用

在唐卡绘制过程中，线描的应用十分讲究。线描在唐卡造型中起着统一色彩、清晰轮廓、调配主次、组织素材、统领全幅画面的重要作用。时至今日，人们仍然把张弛有序、流畅刚健、柔美舒展、力透纸背的线描功力作为衡量画师水平和评价作品价值的首要标准，被看作唐卡绘画的"骨"。"每一个初学者都要花两三年的时间专门学习线描的描绘，有的甚至要花四五年或者更长的时间。"[1] 画师们在长期的艺术实践中创造了极其丰富的线描勾勒技法，以线造型，以线表达色泽的视觉美，以线体现质感，构成了唐卡艺术独特的审美意蕴。

（一）以线造型

以线造型，尤其是以线在二维平面上造型，就是以线再现具体事物的形状，通过线之美把物体的边沿轮廓清理出来，并给予特定的表现。在线的观念上认识、审视、感受物体的形状、体积，不需要明暗，甚至不需要色彩，单以线来造型，也能起到让人满意的效果。蓝唐、赭唐、金唐、朱红唐都是以线独立造型。在点、线、面三要素中，线独领风骚。以线代点，布线成面，把线的优势做特别的发挥。以线为主配合其他艺术手段，构成和完善唐卡的形式意味、秩序的均衡、节奏的强弱、韵律的和谐、动静的生发。在线型的长短、组合的散密、穿插的错落有致中，营造着抽象的形式美，使线从再现的意义上平添表达的功能。唐卡艺术还长于通过线塑造诸如水花、火焰、云气、光晕等在客观上不太实在的形状轮廓，获得高于真实的造型效果。

（二）视觉美的表达

唐卡画师擅长用各种线条对物体进行复勾装饰。色线除起到装饰作用外，还起到调和色彩搭配的作用，以达到线描与色块的和谐统一。金线勾勒具有独特的审美效果，在藏传佛教艺术中具有神圣的象征内涵，也是唐卡绘画的一大特色。金线色泽亮丽，熠熠生辉，具有恒久性。金色虽然拥有强烈的光感，但在色调上和色度上却是一种中间色。高品质的唐卡艺术作品通常以纯度很高的矿物质颜料绘制，画面色彩鲜艳明亮，对比强烈，而更胜一筹的金光灿灿的金线描绘则可以使浓烈饱和的画面色彩显得更为和谐平静。因此，线条中金粉的恰当运用，不仅可以使画面显得雍容华贵、富丽堂皇，而且还能使色调艳丽的画面看起来统一、协调。

（三）质感美的体现

在唐卡艺术中，线描的物格化、性格化、艺术化微妙精深，同时线描还起着表现物体质地感的作用，尤其在写实作品中，如丝绸的光滑轻柔，土石的粗粝朴茂，肌肤的蕴润鲜活，刀斧的锐利坚硬，云水的熙弥漫涣，都以线的质感带动，引发对画中物体质感的审美联想，其真切实际的感觉，都依

[1]　马成俊：《热贡艺术》，浙江人民出版社2005年版，第99页。

靠线描的质感来表达。

唐卡作品中对线描的情感美表达可谓采众家之长，集历代传统线描技艺之美，独领风骚。

四　宗教寓意

在藏传佛教中，许多事物都被赋予了宗教上的象征和寓意，所要表现的真实寓意往往隐藏在这些事物的背后。如大威德金刚[1]"有9头，分三层排列。最下层7头，居中蓝色，有一对水牛角，象征阎王；左右各3头，颜色各异。第二层1头，为吃人夜叉，名参怖。顶层1头，为文殊本像。每头皆戴骷髅冠，各有3目。有34臂，左右各17臂。中二手抱明妃，一面二臂。其余手臂伸向两侧，手中拿铃、杵、刀、剑、箭、弓、瓶、索子、钩、戟、伞等器物，表意各不相同，但总体是表现本尊的勇猛、顽强、威力无比的功德。这些形象特征都有深邃而丰富的佛教含意：9头表示大乘佛教的9部经典；两牛角表示佛教真俗两种谛理；34臂加上'身、口、意'三业表示佛教修行的三十七道品（八正道、四智、四精进、四禅定、五根、五力、七菩提分）；16足表示十六空；左足踩人兽8物表示8种成就；右足踩8禽表示8种自在；裸体表示脱离尘垢；座下莲花表示脱离轮回；莲花上红日表示心如太阳当空，遍知一切。这些艺术化的佛教内涵共同组成了一部完整的藏密修法——大威德金刚法。又如金刚杵、铃表示方便与智慧，也代表阴阳两性；'五佛冠'象征佛法的五智；手持各种法器则代表除魔怨障碍之意，从每尊神祇的各种动态到细微的道具都有其教理的表征，甚至某些法器就代表着某一尊像，如：莲花代表观音，宝剑代表文殊，金刚杵代表金刚手"[2]。

总体而观之，一幅唐卡的形式构成、表现内容、色彩象征、装饰理念、线条审美，恰到好处地使之成为一件宗教意义上的完美华贵、庄重神圣、轻便活动的供养法器，是激发和增强信众宗教情感和宗教观念的重要载体。

[1]　大威德金刚在金刚藏密中被认为是文殊菩萨的忿怒相，是藏传佛教格鲁派密宗所修本尊之一，藏语称为"多吉久谢"。

[2]　邬海鹰、王磊义：《唐卡》，远方出版社2010年版，第18页。

第二章　内蒙古传统寺庙唐卡

唐卡便于收卷，因此可以由信众随身携带，随时随地供奉膜拜，故有"一幅唐卡就是一座移动寺庙"的说法。蒙古唐卡作为佛教艺术的一个门类，其艺术起源与发展是伴随着明清时期藏传佛教寺院在蒙古地区的建立和兴起，它也随着藏传佛教的发展得到了进一步的传播和推广，同时也更加丰富了藏传佛教唐卡艺术的内涵。

"由于游牧民族动荡的经济形态，其绘画资料极难保存。随着佛教的传入、寺庙的兴建，佛教壁画和唐卡成为佛教寺院必不可少的一部分。"[1]历史上，寺庙在蒙古族、藏族民众心目中一直扮演着非常重要的角色。供奉有佛教菩萨等尊像的庙宇场所，既是佛教信众顶礼膜拜的地方，也是出家僧众学法修行之地，同时也是佛教艺术品的集中之所。因此，寺庙很自然地成为藏传佛教的中心。寺庙自身功能的需要，带动了融建筑、绘画、塑像等为一体的佛教艺术的发展，历史上，"唐卡绘制技艺与许多传世之作都深藏于寺庙之中"的说法也就不足为奇了。随着唐卡艺术的发展和社会的变迁，唐卡艺术又慢慢从寺庙走向民间，越来越多的民间艺人接触和掌握了唐卡的绘制技艺，但绘制过程中以藏传佛教为核心思想的延续性以及画师对佛教经书教义的学习和领悟，却一直未曾改变。本章着重介绍内蒙古地区传统寺庙唐卡，主要包括包头市、呼和浩特市和阿拉善盟。

五当召位于包头市以北54千米处的五当沟，始建于清朝康熙年间，是内蒙古地区最大的藏传佛教寺院，也是现存唐卡最多、最精美的寺院。据五当召管理局介绍，寺内现存大小唐卡500余幅，几乎每座殿堂都保存着数量不等的精美唐卡。唐卡多为清代作品，少数为民国时期的作品。据五当召老僧人介绍，寺内的唐卡中有不少是西藏地区的高僧赠送给本召活佛的礼品，或僧众从西藏朝佛带回的作品。五当召现存唐卡，内容大多数以佛教题材为主，以绘画各种佛、菩萨、阿罗汉、本尊、护法、空行母、天王、高僧大德、坛城等居多。从唐卡的种类看，以止唐中的彩唐为主，少量是国唐的贴花唐卡、版印唐卡。寺内唐卡除少数张挂在供参观朝拜的殿堂内，其他大都深藏于各大殿堂密室，有的甚至存放在柜内，很少对外展示。几百年来，这些唐卡作为供奉，外界极少有机会接触和了解其艺术内涵。值得一提的是，寺内还珍藏多幅有蒙古文题记的唐卡，是难得的艺术珍品。

大召位于呼和浩特市玉泉区，又称"无量寺"。明朝万历七年（1579年）由蒙古土默特部首领阿拉坦汗主持修建。大召现存的老唐卡，为建寺初期的藏品，现仍高悬于大殿的梁柱之上。经堂内四周环绕的壁画与唐卡互为映照，虽然殿中光线暗淡，亦能在朦胧中品味历史和神秘笼罩下的美感。本书中收集了6幅《十六罗汉图》，每幅描绘的罗汉尊像大小比例相当，或端坐或侧坐，神态安然，眼神相互顾盼，似乎有所述说。罗汉的脸型轮廓圆润，线条勾勒流畅生动，有明代壁画描绘的流风余绪，还有生活化的样式与场景，且在主体之上及边角描绘了众佛像。类似描绘手法和构图的还有《黄财神》及《四大天王》。两幅《释迦牟尼佛》均面相祥和、双目微睁，结跏趺坐于莲花台上，大佛居中，四周环绕祥云、大鹏鸟及小佛等，为典型的中心式构图。同类描绘的还有《白度母》《大白伞盖佛母》《马头明王》《十面空行母》。《一千个白度母》《一千个绿度母》则是采用主体居中、重点放大描绘，其余画面均布满了大小佛的手法。虽历经三四百年的时光，但这些唐卡整体仍保存较好，只有个别因外包边受损而重新装裱。

席力图召位于呼和浩特市玉泉区，与大召一路之隔，曾是呼和浩特地区规模最大的寺院。该召建于明朝隆庆和万历年间（1567—1619年），因四世达赖喇嘛的老师第一世席力图活佛长期主持此寺

[1] 郭晓英：《解读藏传佛教文化对蒙古族美术的影响》，载《中国艺术》2014年第1期，第109页。

而得名。正殿内悬挂的两幅唐卡《释迦佛》《宗喀巴》尺幅很大，长度均超过两米，加上外部的装裱，颇有气势，借助手电筒的照射，在昏暗的光线下颜色尽显。其余均挂在寺院主持及议事室的墙面上，新旧唐卡互相映照，主要描绘有《释迦牟尼佛》《莲花生》《黄财神》和《长寿佛》等。据寺院原主持讲，席力图召过去设有呼和浩特地区最大的扎仓，培养僧人在"五明"方面的各种学问和技巧，学习到一定程度时再派去青海和西藏的寺院深造，其中工巧明便是培养画僧画唐卡等美术技能的。席力图召的唐卡出自谁手，是否有本寺僧人参与，已无从考证。但可以肯定的是明清时期蒙古地区的唐卡源于西藏，又与之有别，这在描绘风格、特点和手法上皆能与之区分。

此次收集的阿拉善盟唐卡散见于各寺庙，包括南寺、北寺、昭化寺，还有阿拉善盟博物馆及阿拉善盟文联展室。其中南寺是阿拉善盟藏传佛教第一大寺，收藏的唐卡也较多。寺中因供奉六世达赖喇嘛的灵塔而闻名于世。六世达赖喇嘛曾在阿拉善讲经传道、宣扬佛法。作为阿拉善重要的佛教场所，南寺积累沉淀并且形成了自己独特的文化形态和艺术精神，这也为南寺唐卡艺术的发展奠定了基础。寺内四座佛殿皆供奉和藏有绘制极其精美的佛像唐卡。北寺是阿拉善盟仅次于南寺的又一座大寺，亦留有少量唐卡。

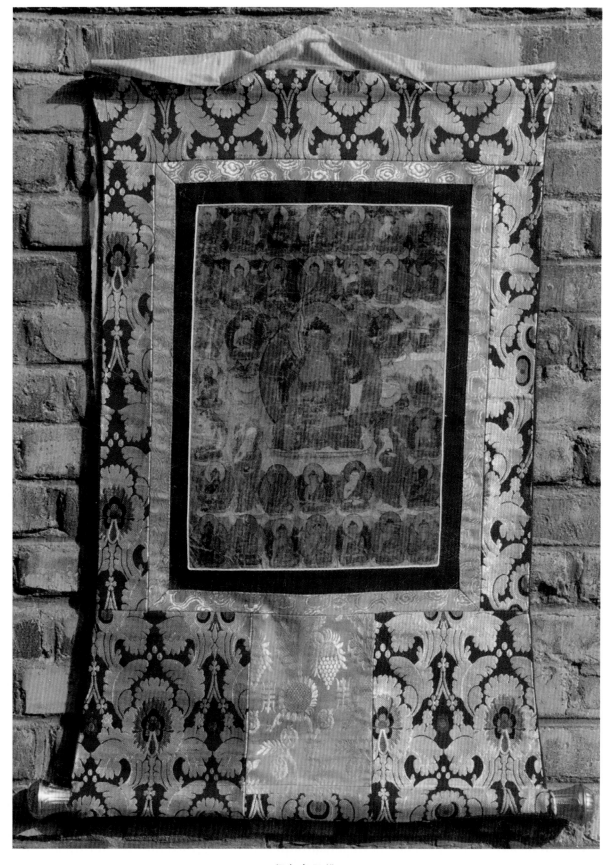

释迦牟尼佛

尺寸 40cm×29cm

五当召 色博藏

阿弥陀佛

尺寸 84.5cm×48.5cm

收藏于五当召

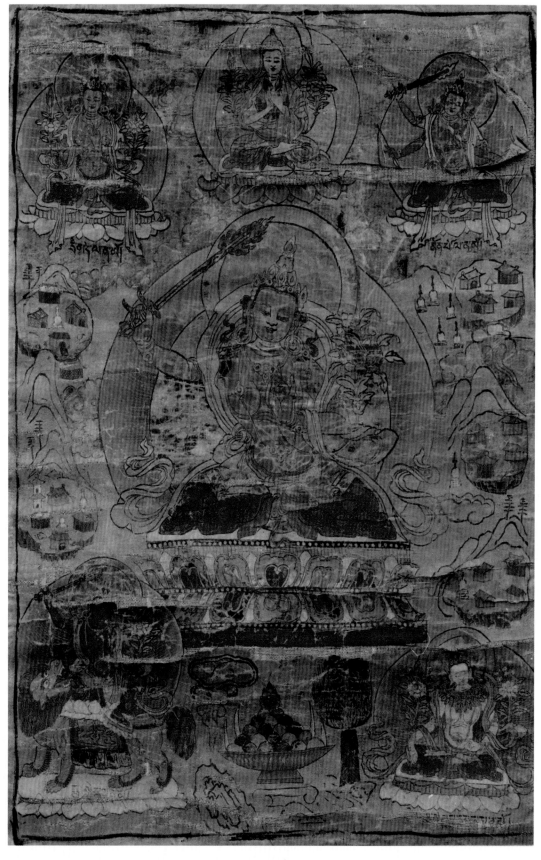

文殊菩萨

尺寸 54.5cm×36.5cm

收藏于五当召

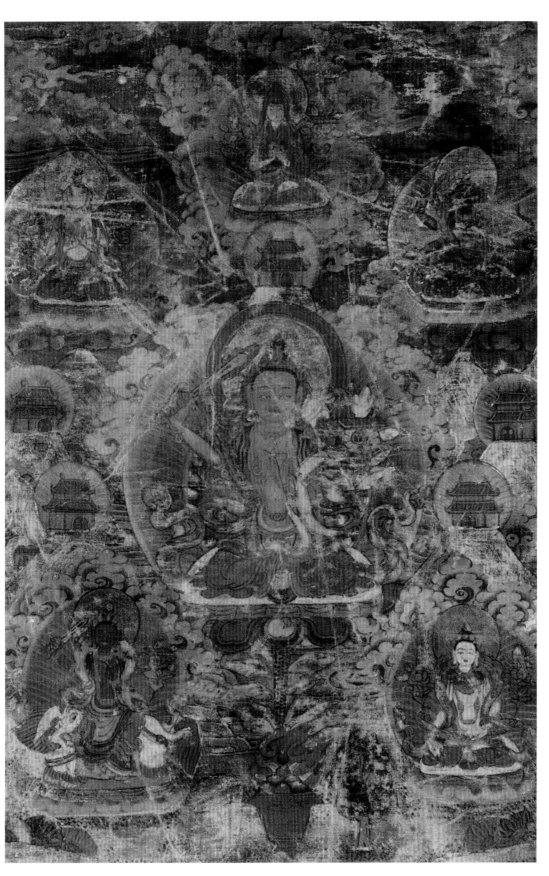

文殊菩萨

尺寸 46.5cm×31.5cm

收藏于五当召

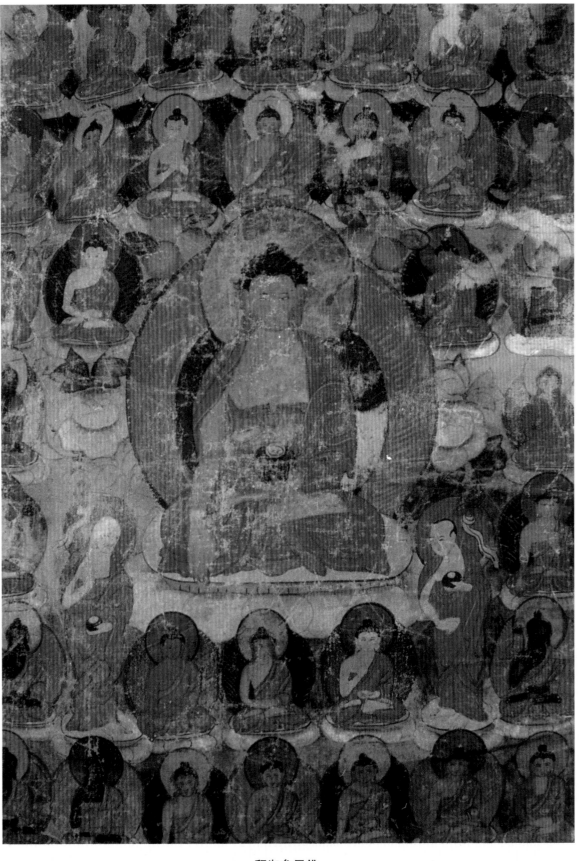

释迦牟尼佛

尺寸 40cm×29cm

收藏于五当召

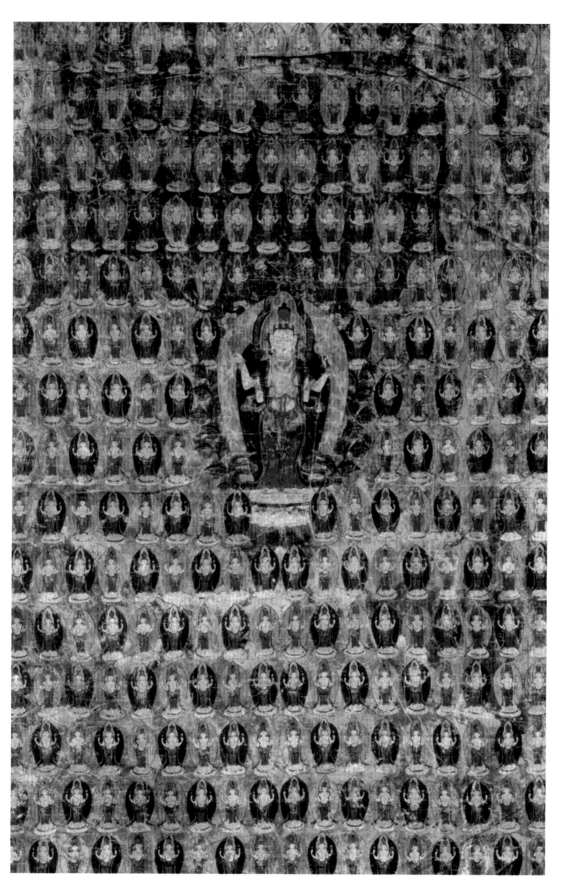

四臂观音

尺寸 92.2cm×61.5cm

收藏于五当召

白度母

尺寸 119cm×91cm

收藏于五当召

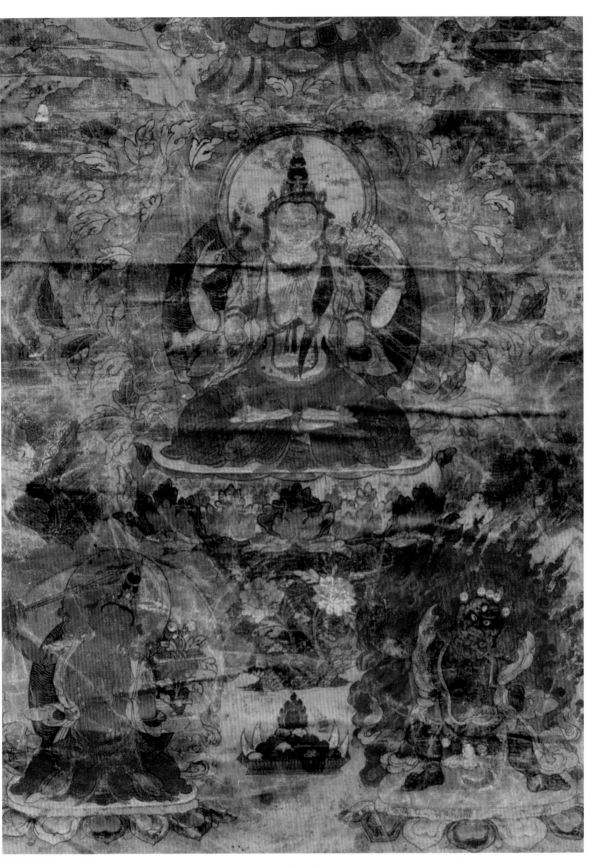

四臂观音

尺寸 49cm×35.6cm

收藏于五当召

一千个绿度母

尺寸 100cm×61cm

收藏于大召

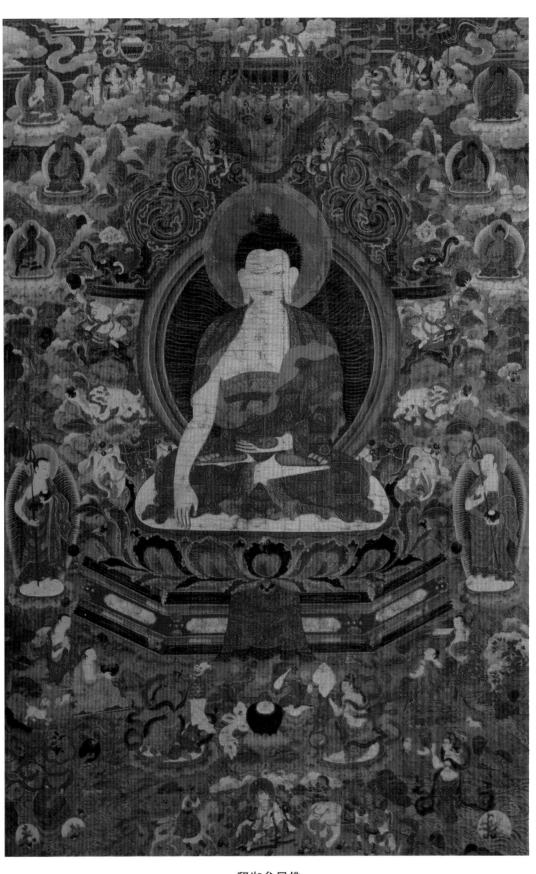

释迦牟尼佛

尺寸 120cm×80cm

收藏于大召

释迦牟尼佛（局部）

尺寸 120cm×80cm

收藏于大召

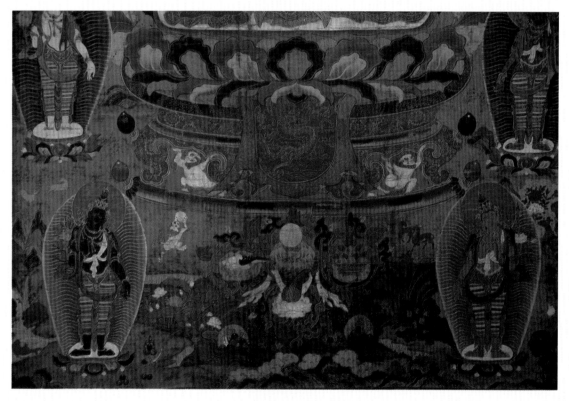

大日如来（局部）

尺寸 120cm×80cm

收藏于大召

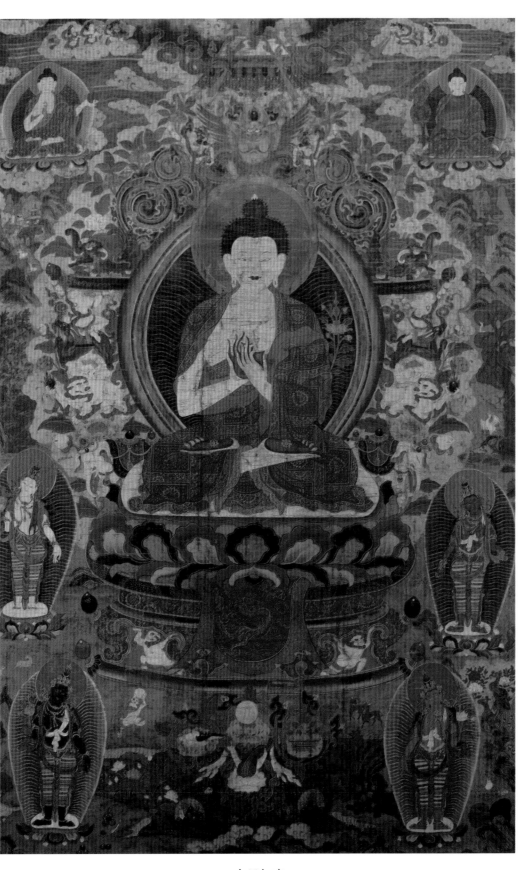

大日如来

尺寸 120cm×80cm

收藏于大召

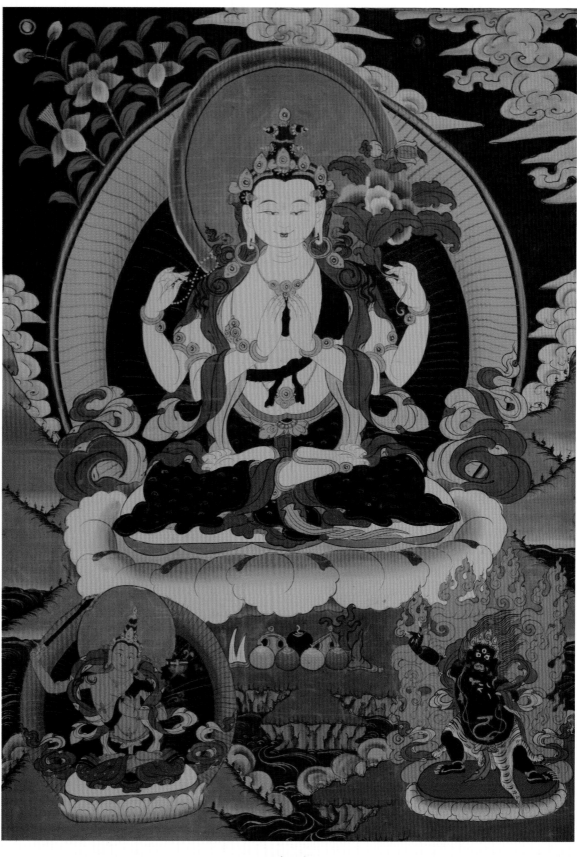

四臂观音

尺寸 90cm×72cm 现代

收藏于席力图召

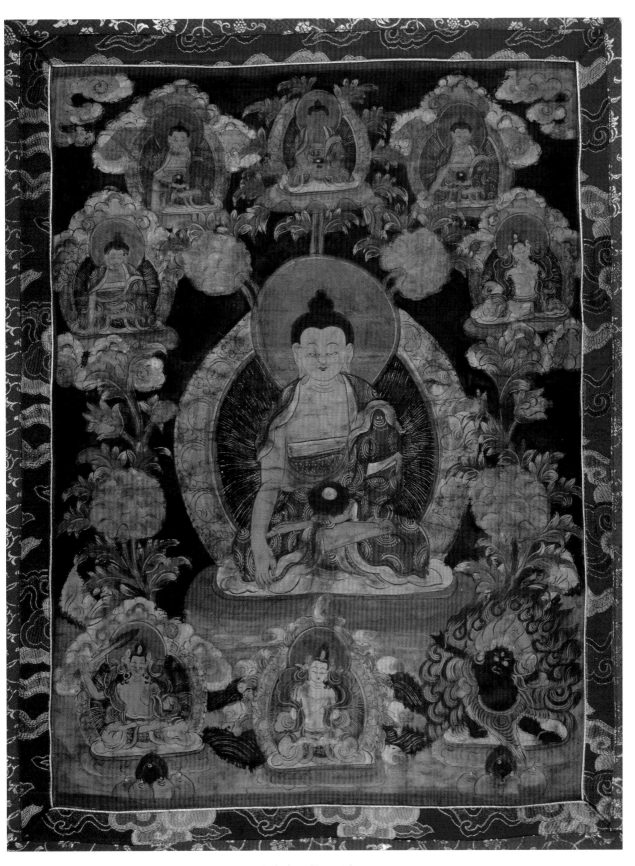

释迦牟尼佛（局部）

尺寸 72cm×57cm 清代

收藏于席力图召

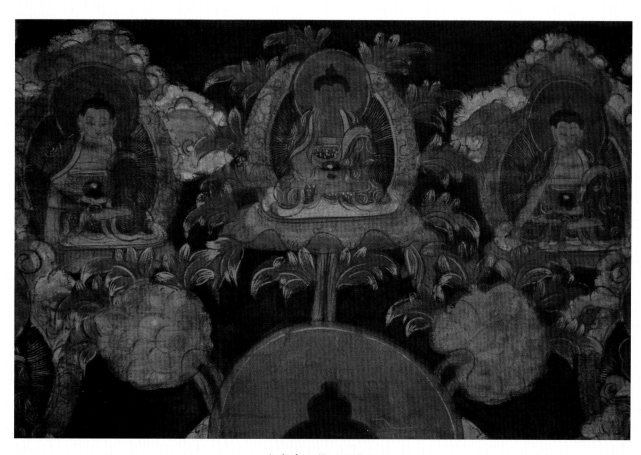

释迦牟尼佛（局部）

尺寸 72cm×57cm 清代

收藏于席力图召

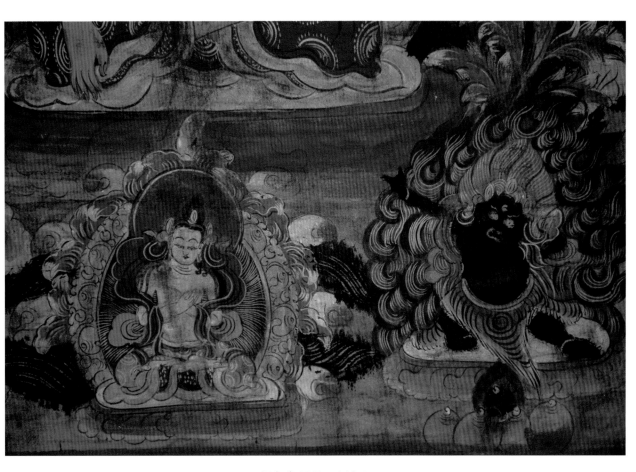

释迦牟尼佛（局部）

尺寸 72cm×57cm 清代

收藏于席力图召

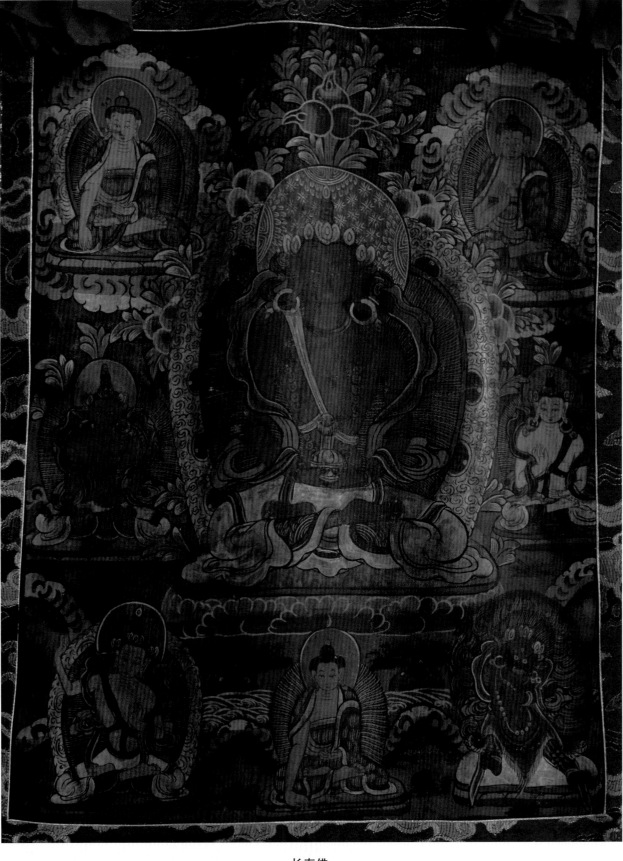

长寿佛

尺寸 83cm×65cm 清代

收藏于席力图召

绿度母

阿拉善盟寺庙唐卡

四臂观音

阿拉善盟寺庙唐卡

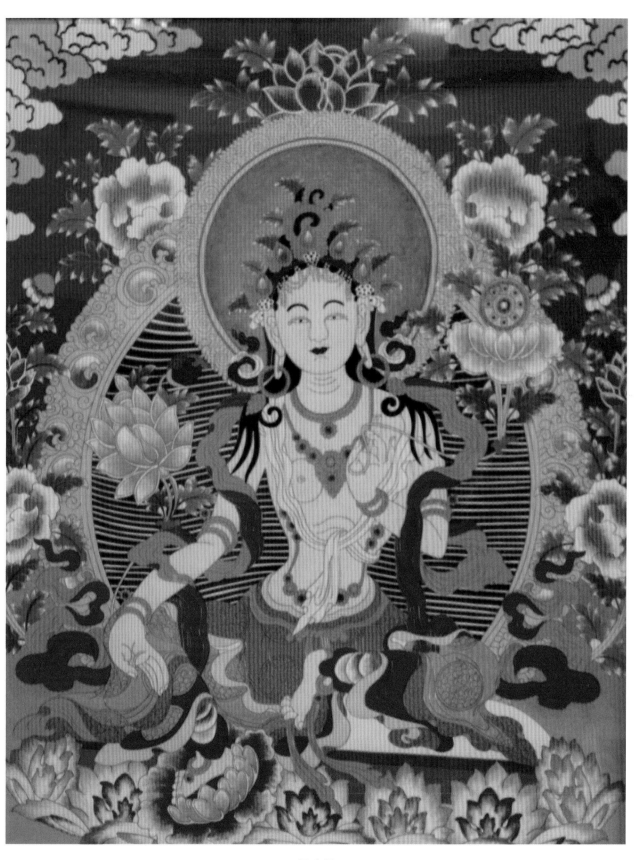

绿度母

阿拉善盟寺庙唐卡

大威德金刚

尺寸 65cm×48.5cm

收藏于五当召

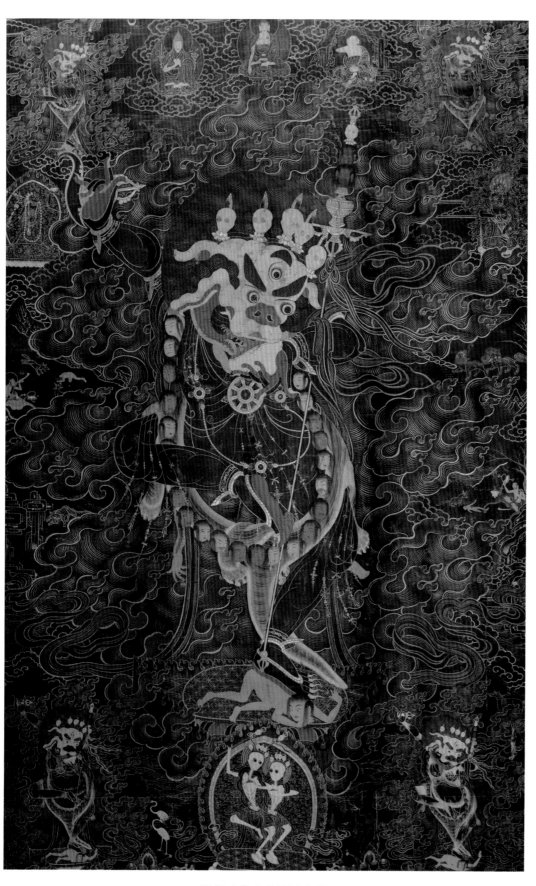

独行（修）狮面空行母

尺寸 110cm×75cm

收藏于大召

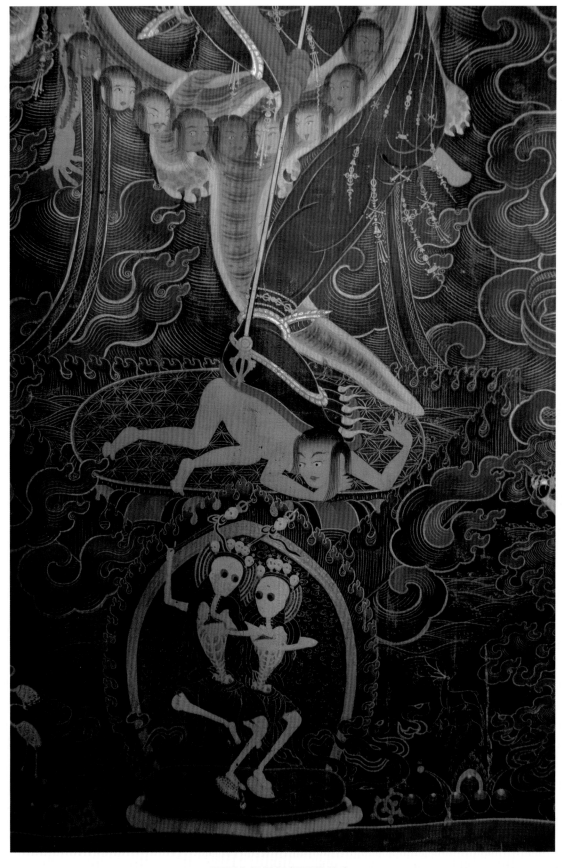

狮面空行母局部尸陀林主

尺寸 110cm×75cm

收藏于大召

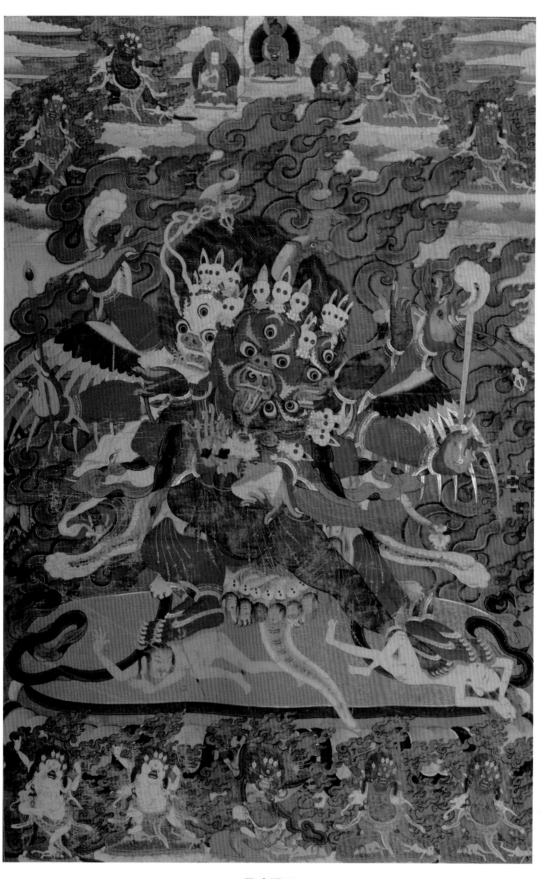

马头明王

尺寸 110cm×75cm

收藏于大召

蒙古族传统美术

唐卡

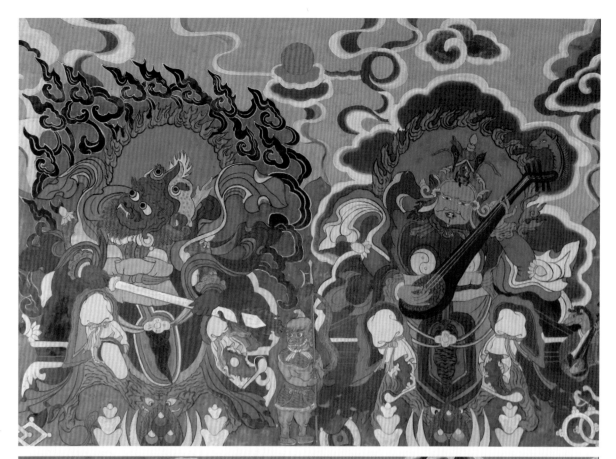

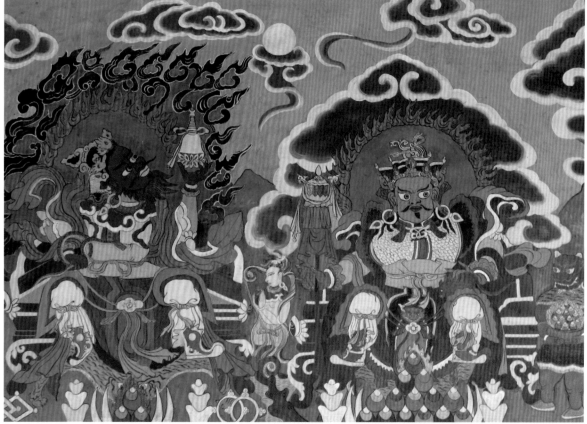

四大金刚

阿拉善盟寺庙唐卡

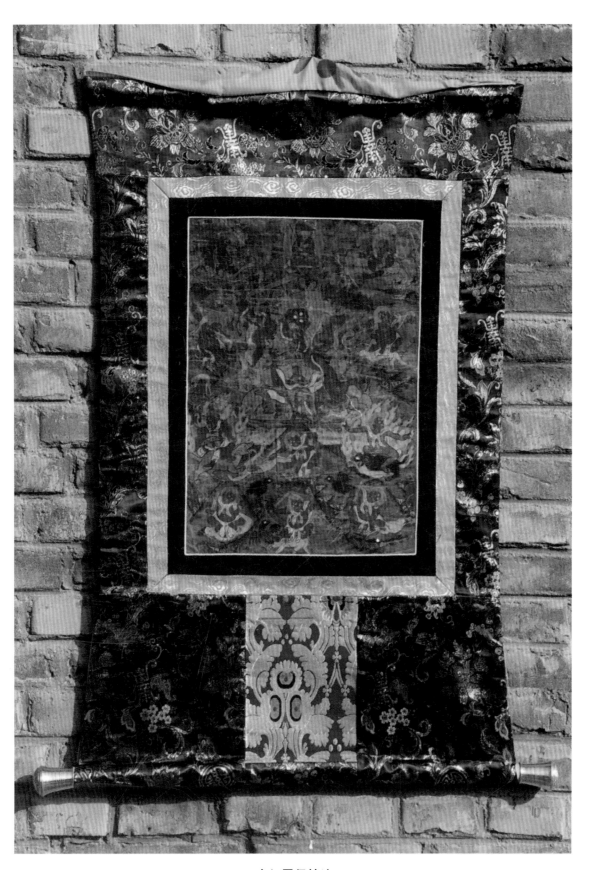

大红勇保护法

尺寸 45cm×32cm

收藏于五当召

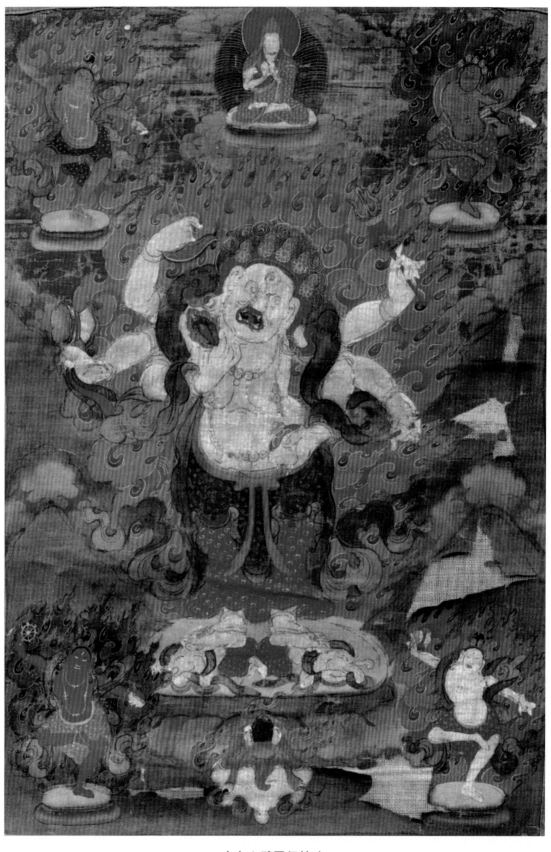

大白六臂勇保护法

尺寸 46cm×31cm

收藏于五当召

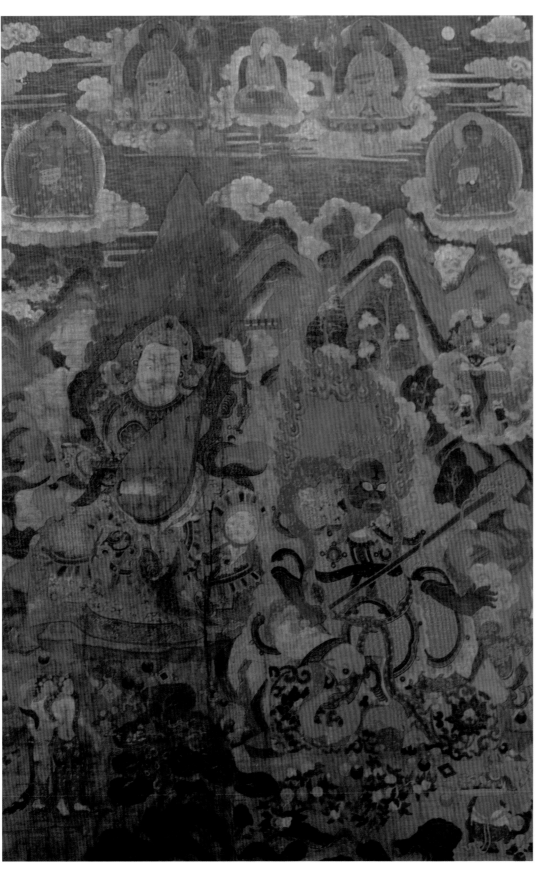

四大天王

尺寸 120cm×80cm

收藏于大召

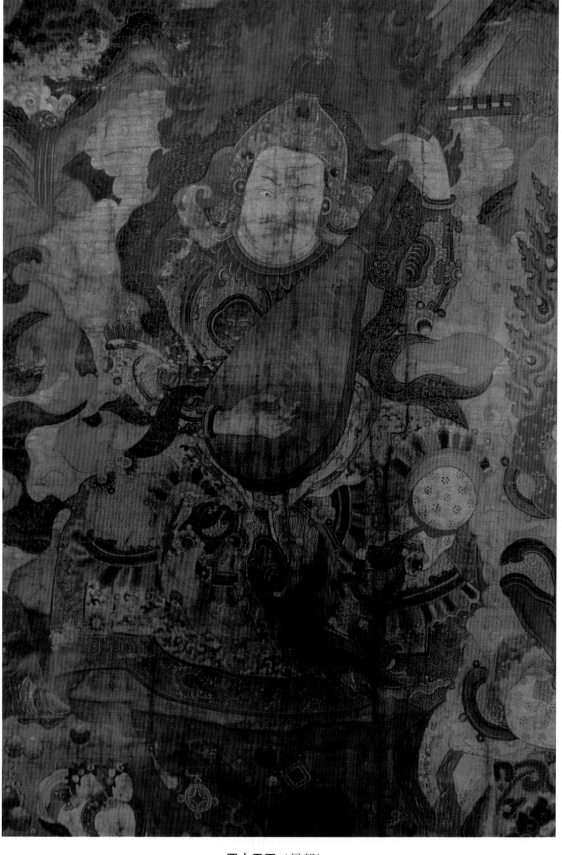

四大天王（局部）

尺寸 120cm×80cm

收藏于大召

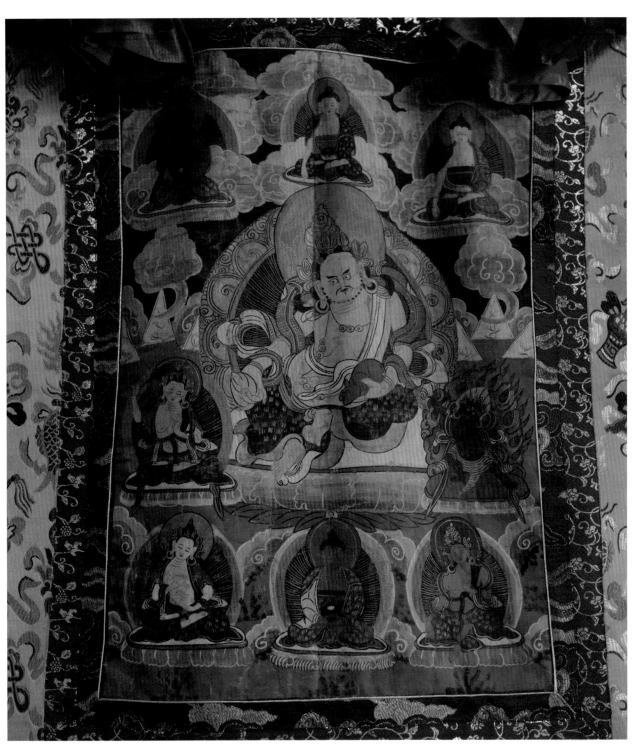

黄施财神

尺寸 75cm×56cm 清代

收藏于席力图召

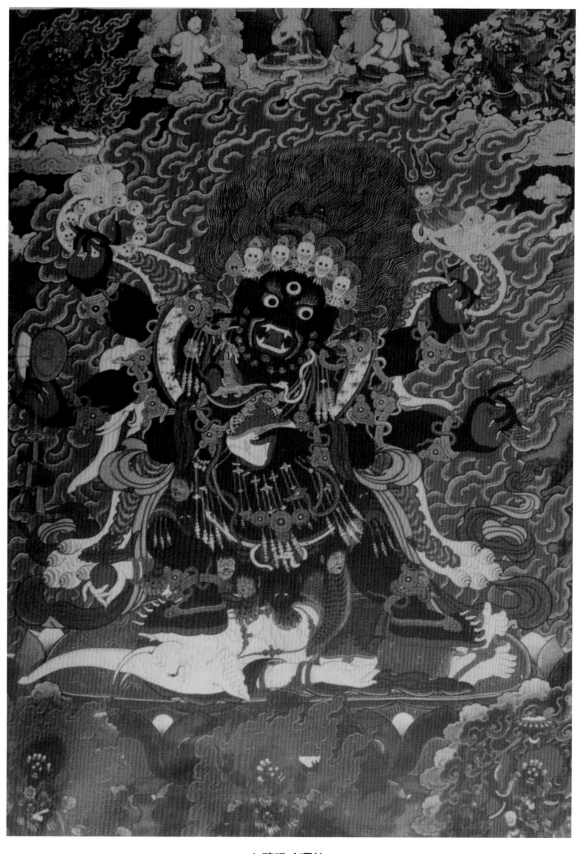

六臂玛哈嘎拉

尺寸 110cm×64cm

阿拉善盟寺庙唐卡

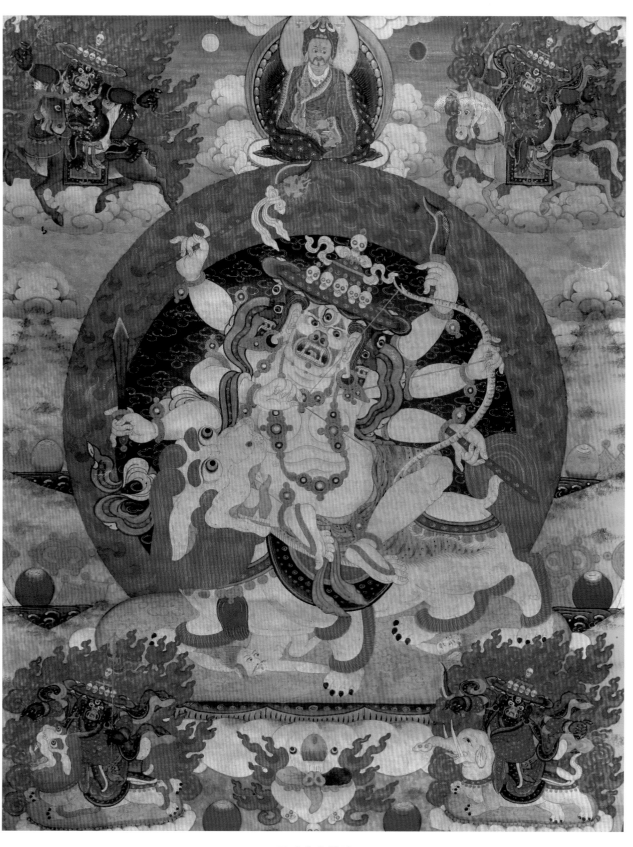

乃琼事业护法

阿拉善盟寺庙唐卡

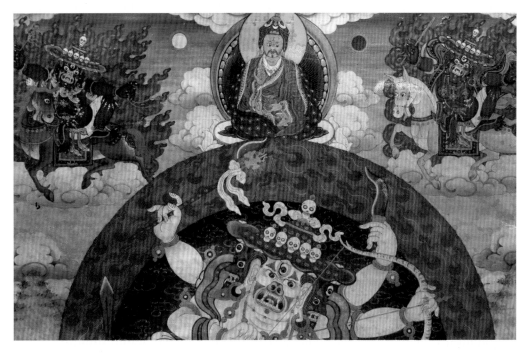

乃琼事业护法局部

阿拉善盟寺庙唐卡

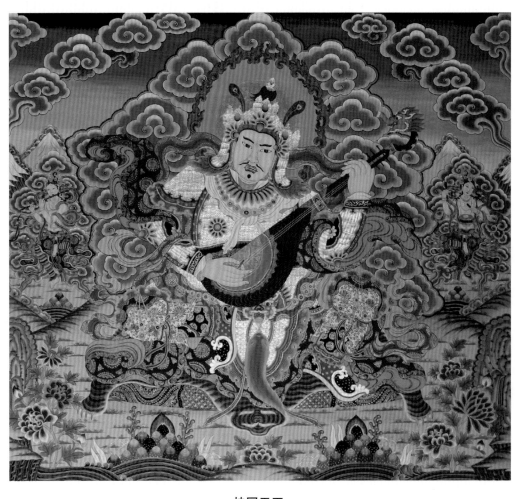

持国天王

阿拉善盟寺庙唐卡

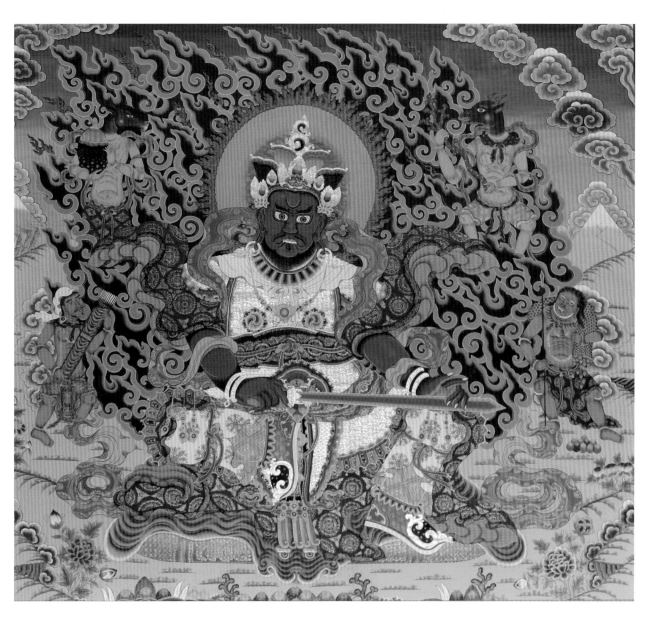

增长天王

阿拉善盟寺庙唐卡

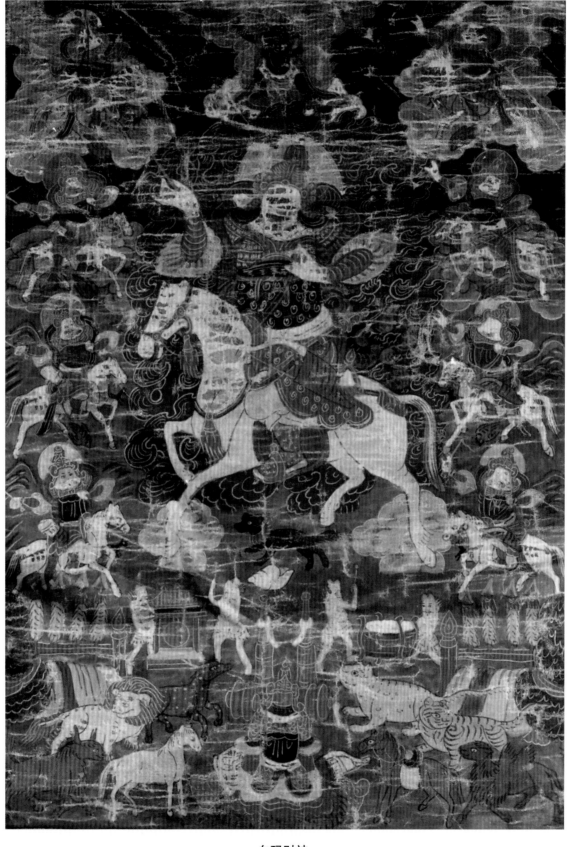

白玛财神

尺寸 37.5cm×26.2cm

收藏于五当召

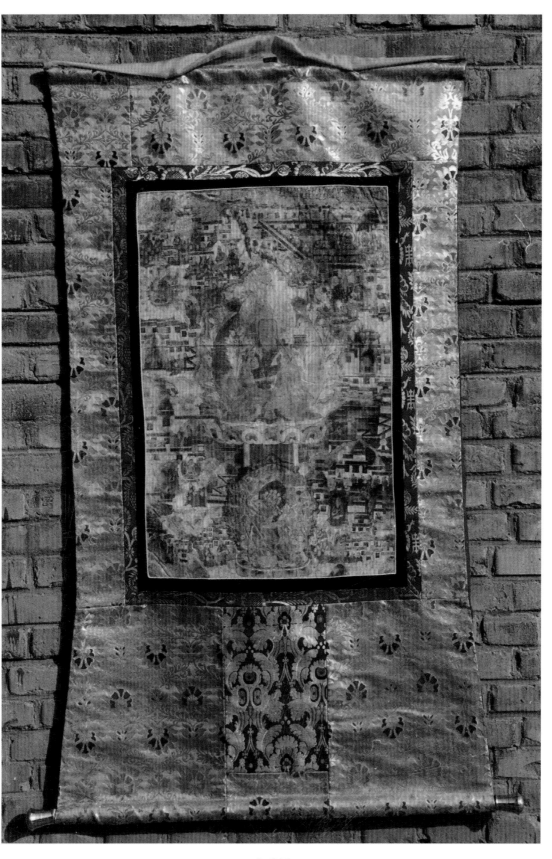

宗喀巴

尺寸 73cm×48cm

收藏于五当召

达利乌师班禅

尺寸 65cm×40.3cm

收藏于五当召

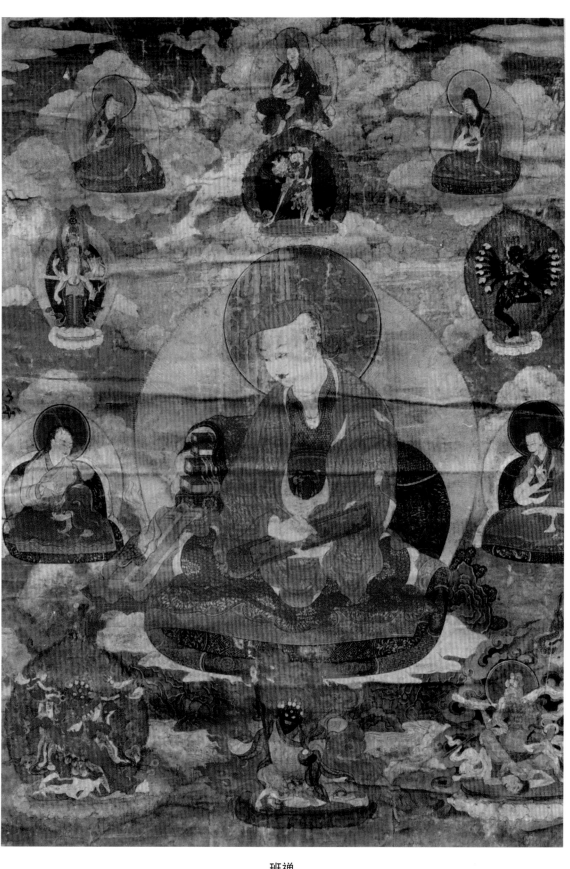

班禅

尺寸 52.5cm×37.5cm

收藏于五当召

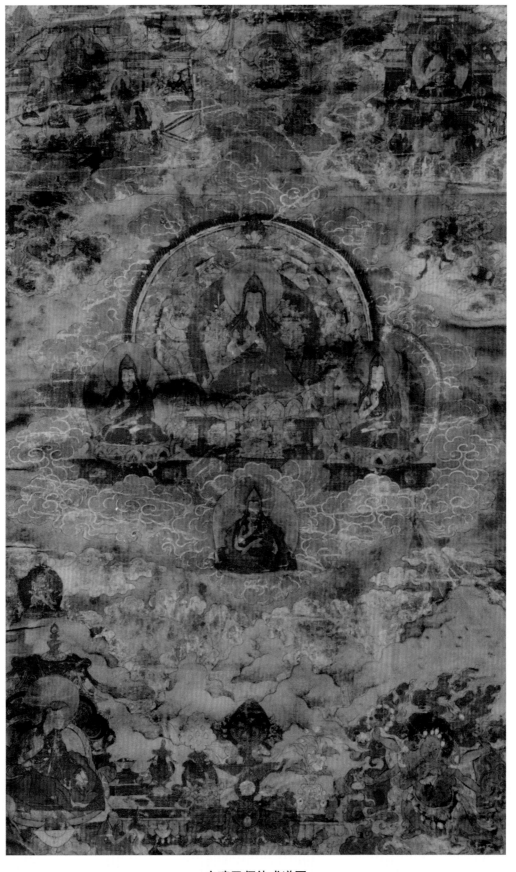

宗喀巴师徒成道图

尺寸 66cm×40.2cm

收藏于五当召

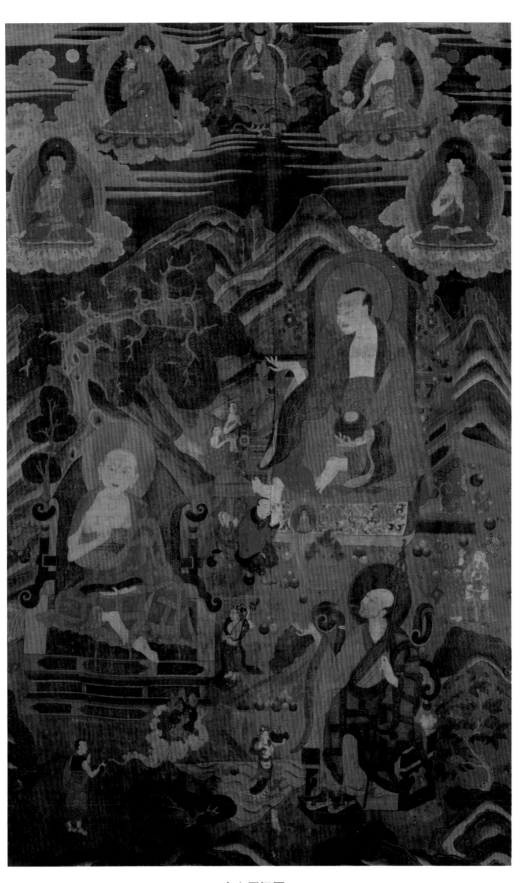

十六罗汉图一

尺寸 120cm×80cm

收藏于大召

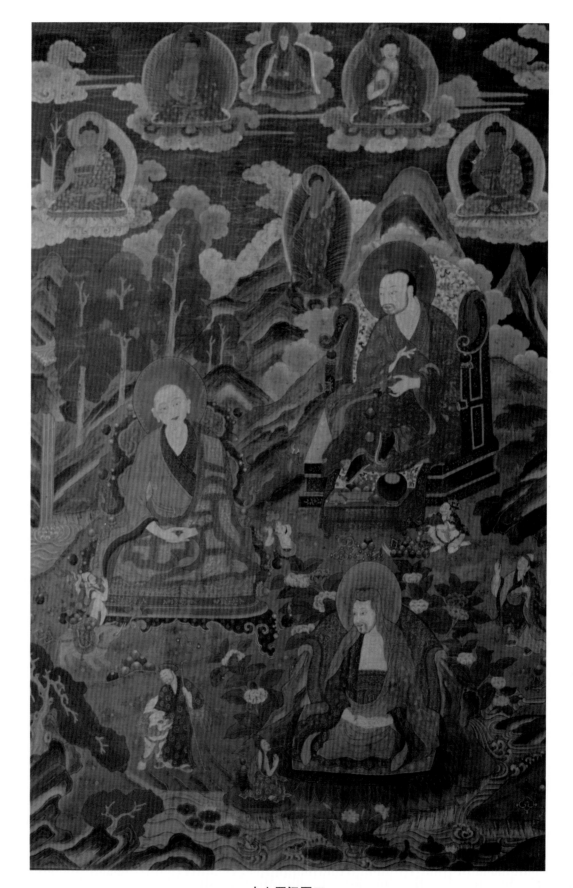

十六罗汉图二

尺寸 120cm×80cm

收藏于大召

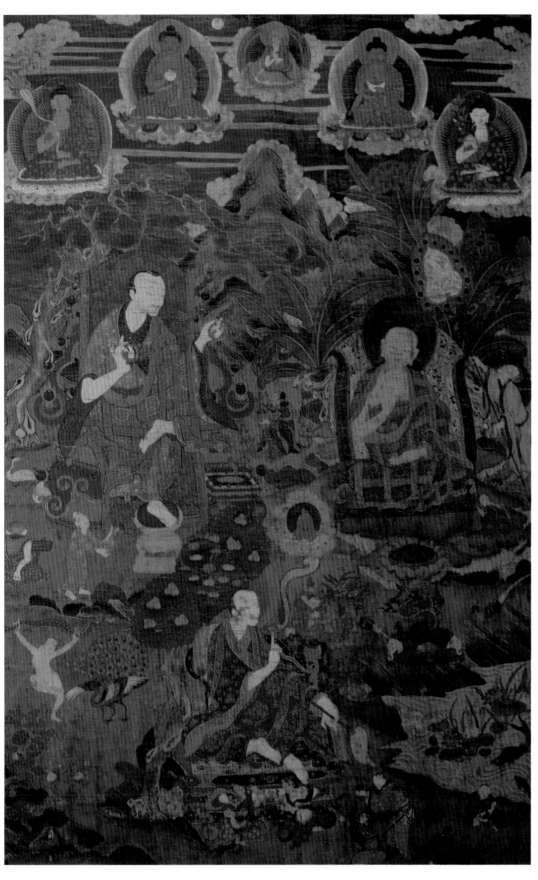

十六罗汉图三

尺寸 120cm×80cm

收藏于大召

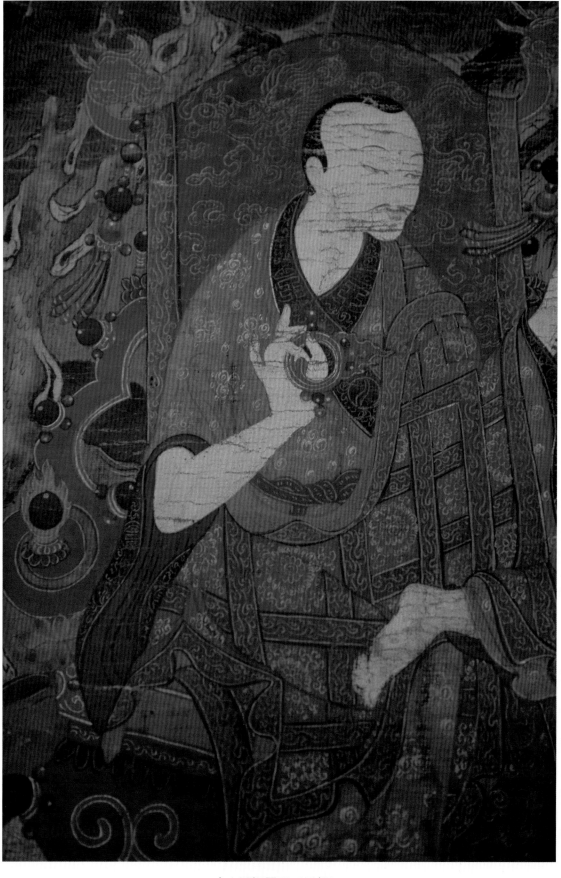

十六罗汉图三（局部）

尺寸 120cm×80cm

收藏于大召

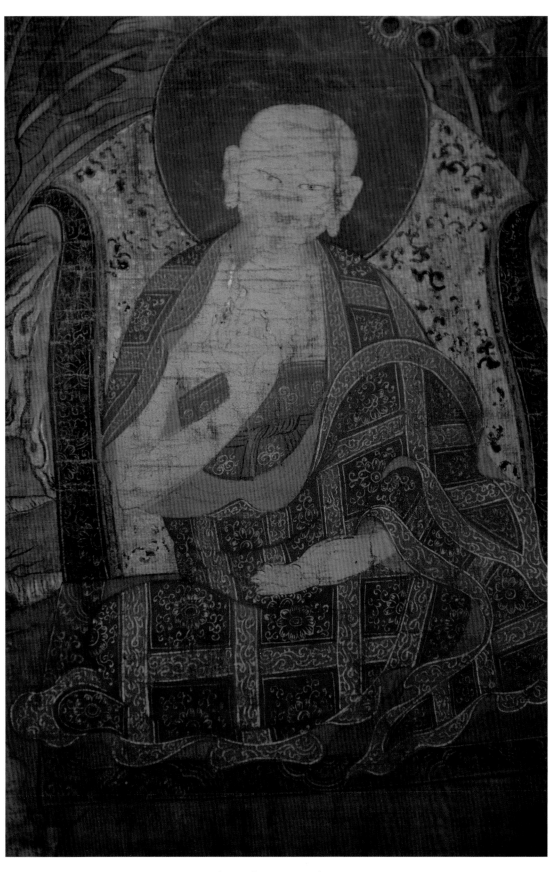

十六罗汉图三（局部）

尺寸 120cm×80cm

收藏于大召

蒙古族传统美术

唐卡

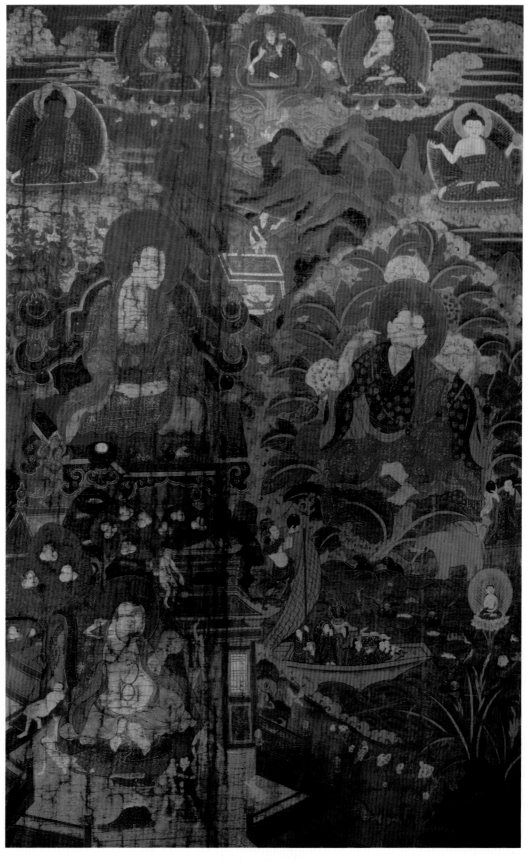

十六罗汉图四

尺寸 120cm×80cm

收藏于大召

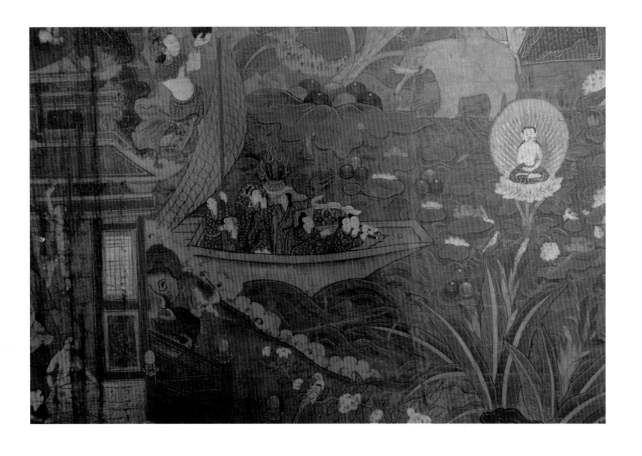

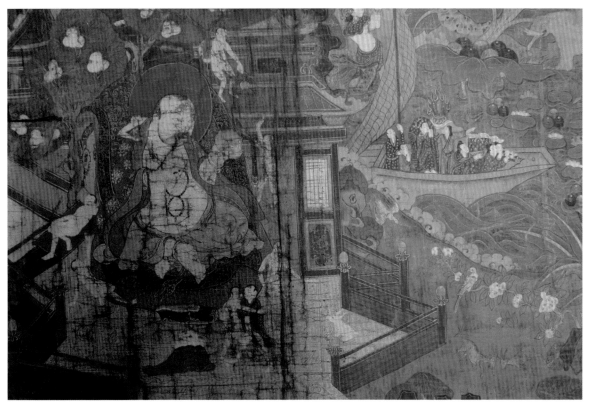

十六罗汉图四（局部）

尺寸 120cm×80cm

收藏于大召

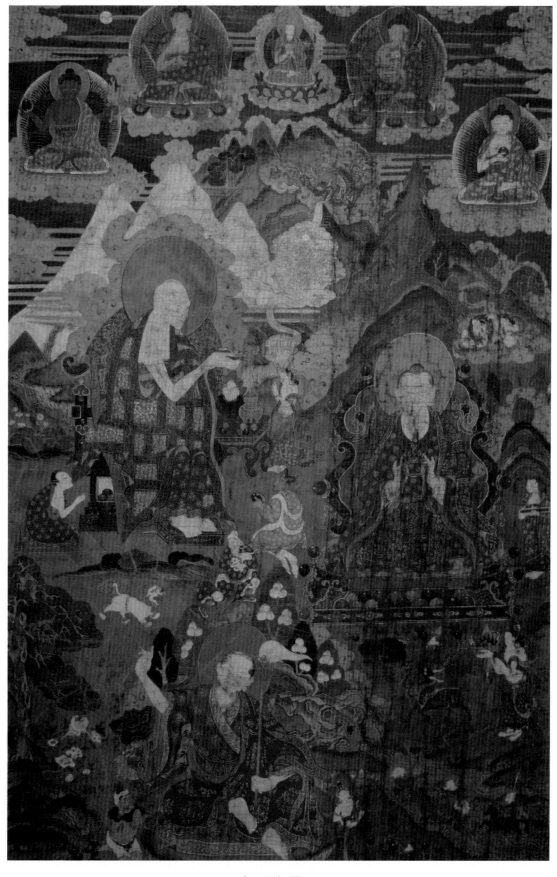

十六罗汉图五

尺寸 120cm×80cm

收藏于大召

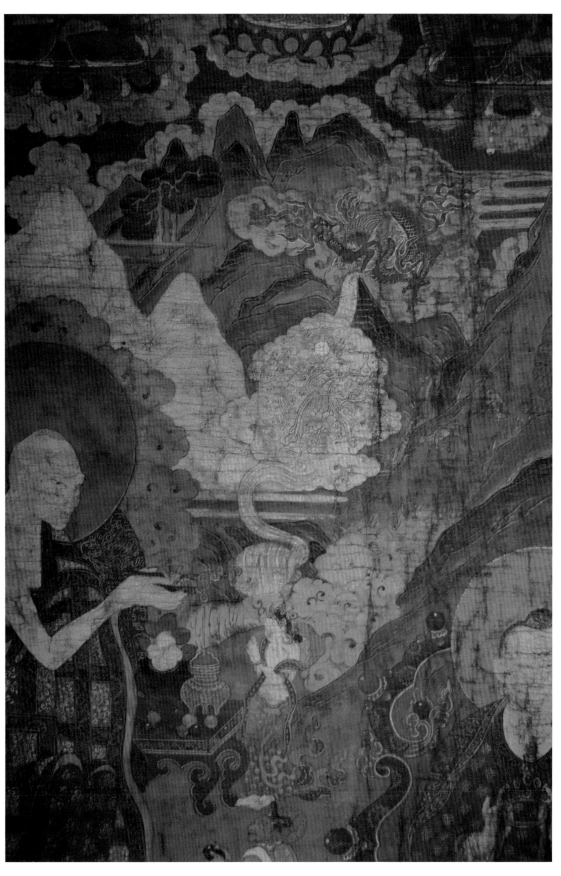

十六罗汉图五（局部）

尺寸 120cm×80cm

收藏于大召

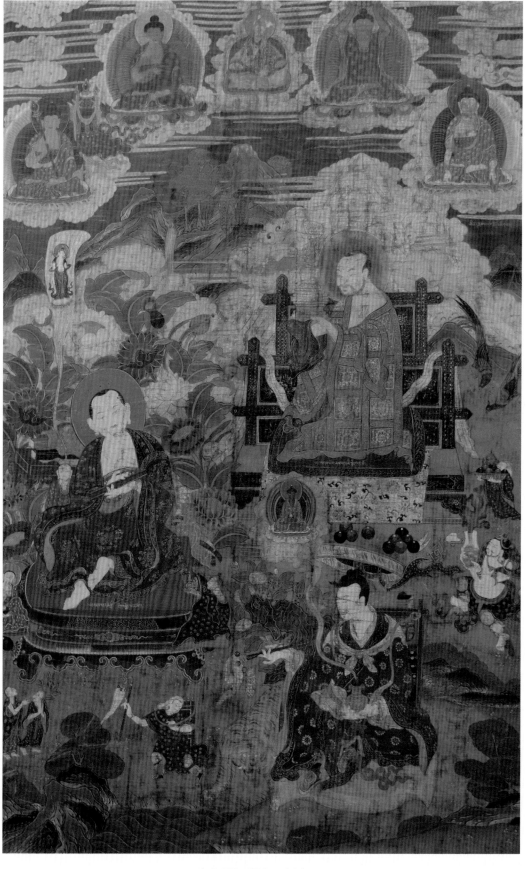

十六罗汉图六（局部）

尺寸 120cm×80cm

收藏于大召

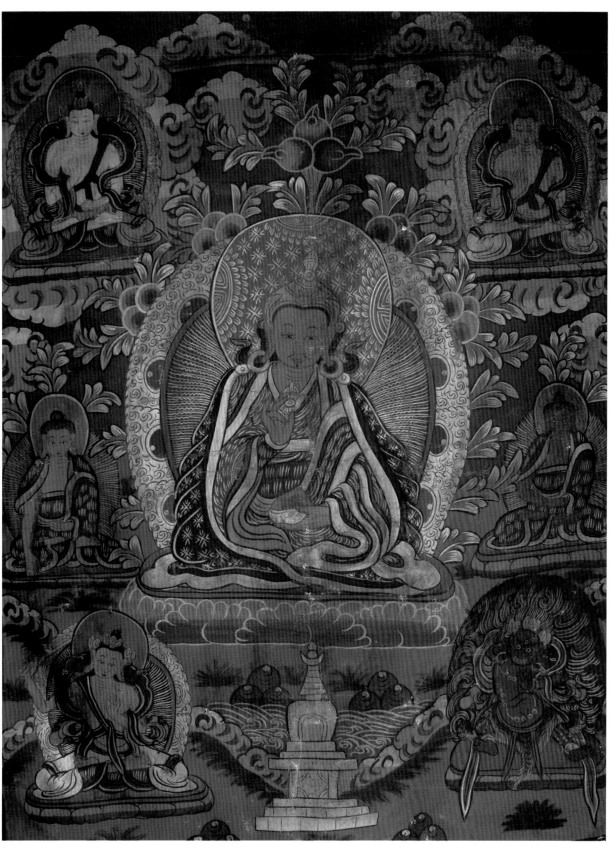

莲花生

尺寸 83cm×68cm 清代

收藏于席力图召

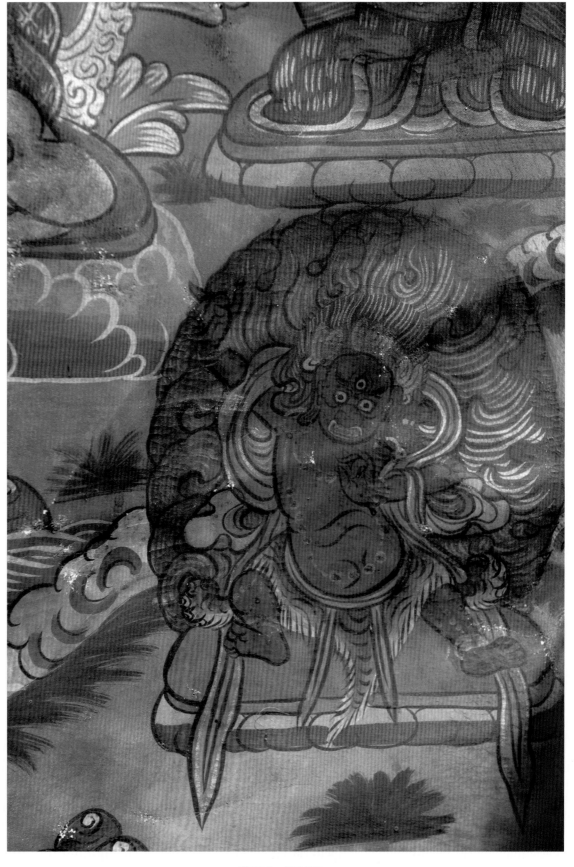

莲花生（局部）

尺寸 83cm×68cm 清代

收藏于席力图召

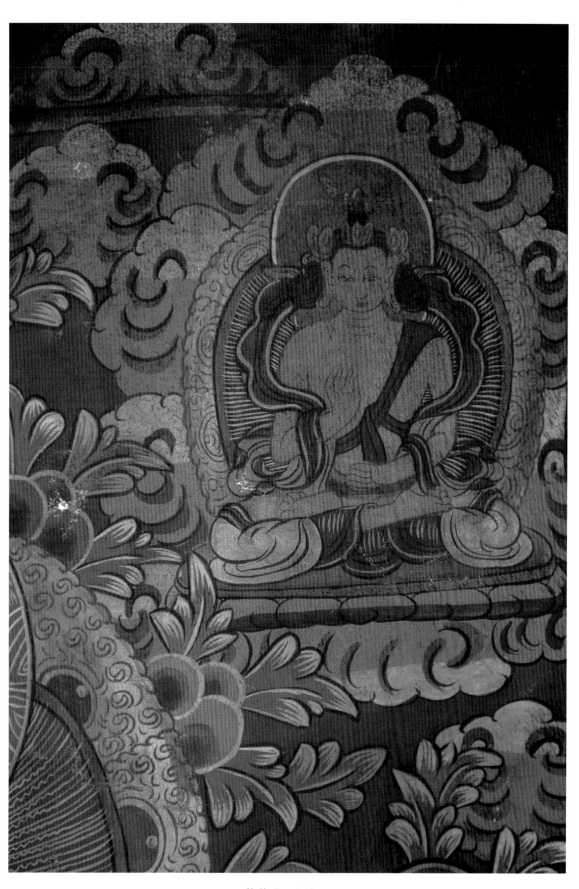

莲花生（局部）

尺寸 83cm×68cm 清代

收藏于席力图召

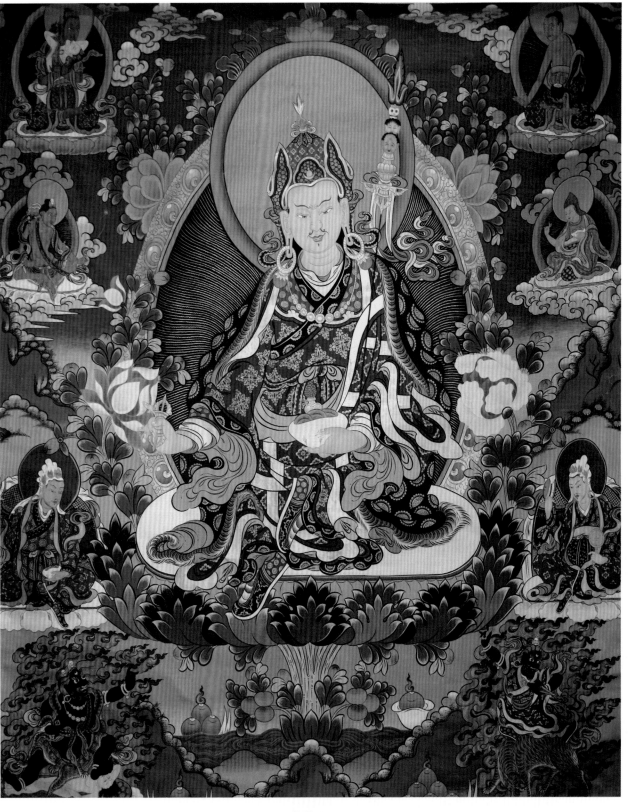

莲花生

尺寸 200cm×180cm 现代

收藏于席力图召

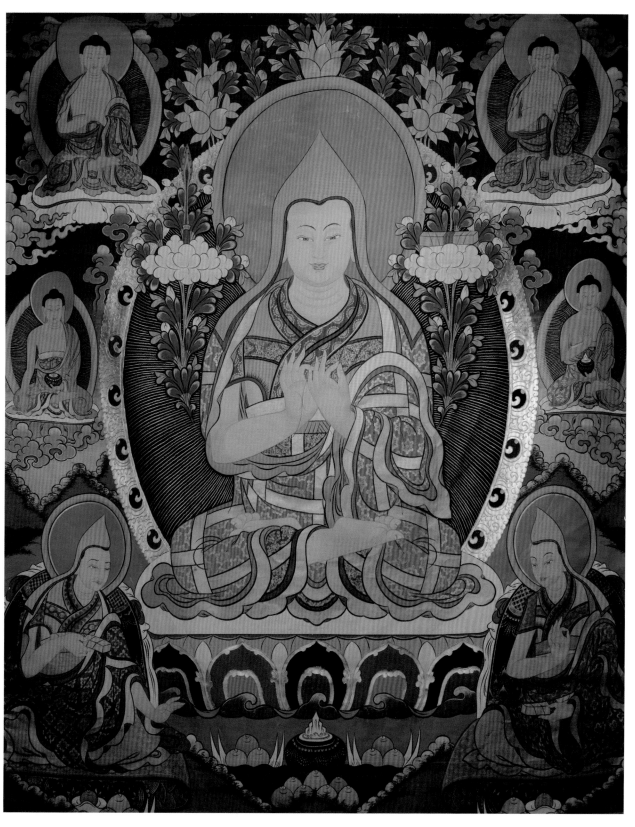

宗喀巴

尺寸 200cm×180cm 现代

收藏于席力图召

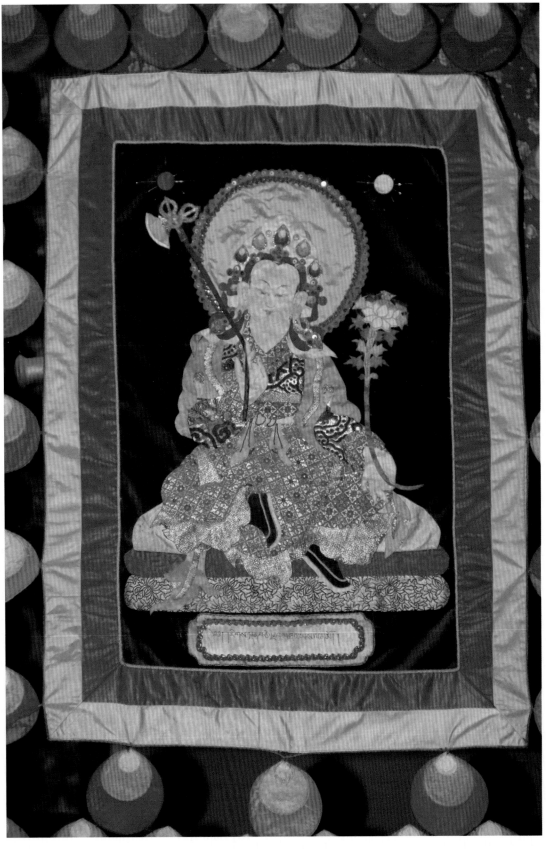

南无第十五轮祖师无边

阿拉善盟寺庙唐卡

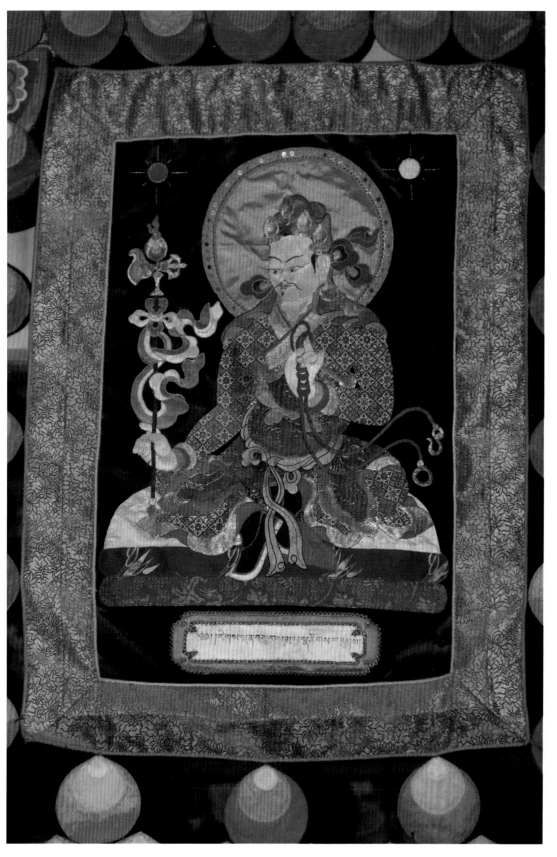

南无香巴拉第十三代法王佛众色

阿拉善盟寺庙唐卡

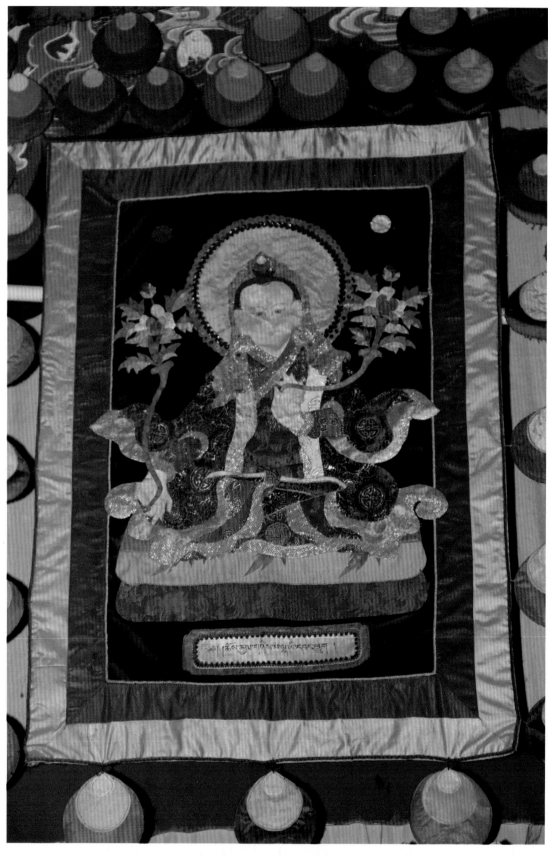

南无第二佛陀王自在

阿拉善盟寺庙唐卡

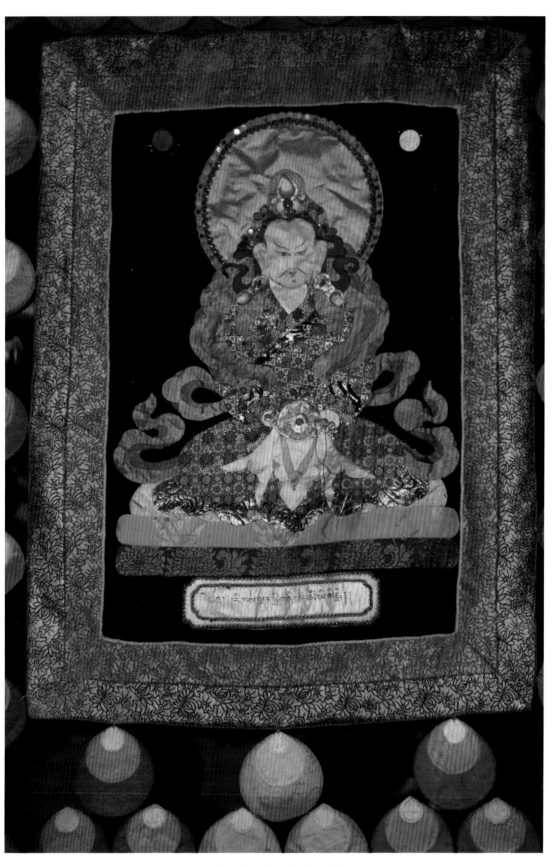

南无香巴拉第十三代法王佛狮子

阿拉善盟寺庙唐卡

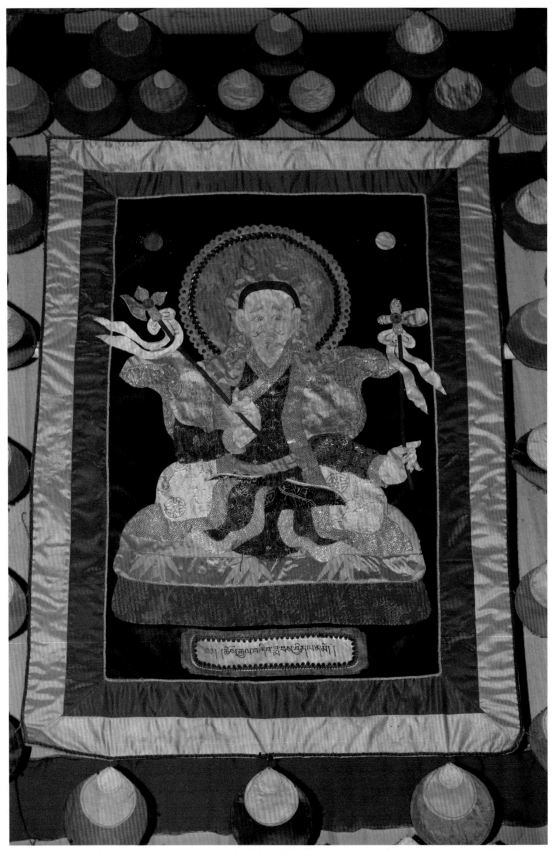

南无第四月施法王佛

阿拉善盟寺庙唐卡

第三章　官方及私人收藏的蒙古唐卡

唐卡具有历史性、知识性、宗教性、工艺性等特点。同时，唐卡因色彩亮丽、图像庄严而具有很高的考古价值、艺术价值和收藏价值，被称为佛教艺术的一朵奇葩。"古董唐卡的价值，第一是文物价值与历史价值，一些唐卡是对当时社会风情和历史事件的描绘，有重要的史料价值。第二是艺术价值，主要表现为绘画功力、艺术流派、风格以及品相。"[1]2006年，唐卡被正式列入国家级首批非物质文化遗产名录，从而引发了一波唐卡收藏热潮。然而古董唐卡在我国存量十分有限，唐卡市场启动也较晚。中国收藏家协会副会长、中国藏学研究中心研究员叶星生对于唐卡有着这样的描述："唐代、吐蕃时期的唐卡在国内几乎找不到了，大都流失到英国和法国。西夏时期的唐卡主要在黑水城地区，但已经被大量盗走，目前大都在俄罗斯的博物馆里。元代的唐卡很罕见，在国内基本上看不到精品，国内可以看到的唐卡，以明清、民国的比较多一些。"[2]和西藏地区的唐卡相比，蒙古唐卡保留下来的更少。但因为和中原地区的地缘关系，欧美一些古董收藏者最早接触的唐卡反而是蒙古唐卡。

本章主要介绍内蒙古地区官方及私人收藏的蒙古唐卡，官方收藏的唐卡以包头市博物馆和内蒙古师范大学美术学院为多，内蒙古博物院、赤峰市博物馆亦有少量收藏。私人收藏的唐卡主要见于呼和浩特市斯琴塔娜艺术博物馆等。

包头市博物馆坐落于包头市阿尔丁大街，其馆藏唐卡都是明代至清代的作品。唐卡的题材以描绘藏传佛教的教义、人物和宗教活动为主，表现佛、菩萨、护法像、佛教故事等画面，是研究藏族和蒙古族的人文历史、民族宗教、社会习俗及绘画艺术的宝贵资料。

内蒙古师范大学美术学院位于呼和浩特市和林格尔县盛乐经济园区，学院收藏唐卡160余幅，均为内蒙古师范大学美术系原系主任卢宾先生捐献。卢宾先生于二十世纪六七十年代开始搜集、收藏内蒙古地区文物和古字画，并全部捐献给了内蒙古师范大学，为学校美术系学科建设、馆藏文物建设及民族美术教育发展奠定了坚实的基础。

赤峰市博物馆坐落于赤峰市新城区宝山路。在赤峰市（原昭乌达盟）众多寺庙遗存中，不乏有历史价值、艺术价值、研究价值的藏传佛教艺术作品，其中包括唐卡。本书中收集的10幅唐卡均为清代彩绘麻布唐卡。值得一提的是，这些唐卡只有巴掌大小，最小的尺寸仅有6.8cm×5.8cm，但整体绘工细致精美，独具民族特色，是少见的彩绘唐卡作品。

斯琴塔娜艺术博物馆位于呼和浩特市赛罕区鄂尔多斯东街，是内蒙古自治区首家以收藏、保护并展示民族见证物和艺术品业务为主，同时为社会大众提供传统文化类教育的非营利民办博物馆，免费向公众开放。此次收录书中的唐卡均来自于斯琴塔娜艺术博物馆自有馆藏作品，多为明、清两代作品，一部分是国外回流，一部分是民间收藏，且作品都保存完好。历经上百年的时光变化，图像仍完整清晰，矿物质颜料和真金色泽依然艳丽，在交错的光线下熠熠生辉。

通辽皮唐卡为私人收藏。通辽市（原哲里木盟）在藏传佛教鼎盛时期，可以说是旗旗建寺庙，处处见僧人，藏传佛教的影响力甚是巨大。此次共收录到书中的10幅羊皮质地彩绘唐卡，其中5幅为四部医典唐卡，包括人体经脉、药理草本、兽科医药等，其余5幅为佛像唐卡，包括佛陀、文殊菩萨、黄度母等尊像。这些唐卡绘工精美，保存完好。

本书收录的还有吕菊生先生的十几件藏品，均为刺绣唐卡。

[1] 徐磊：《唐卡收藏，从古董到当代》，载《收藏》2012年第12期，第57页。

[2] 徐磊：《唐卡收藏，从古董到当代》，载《收藏》2012年第12期，第55页。

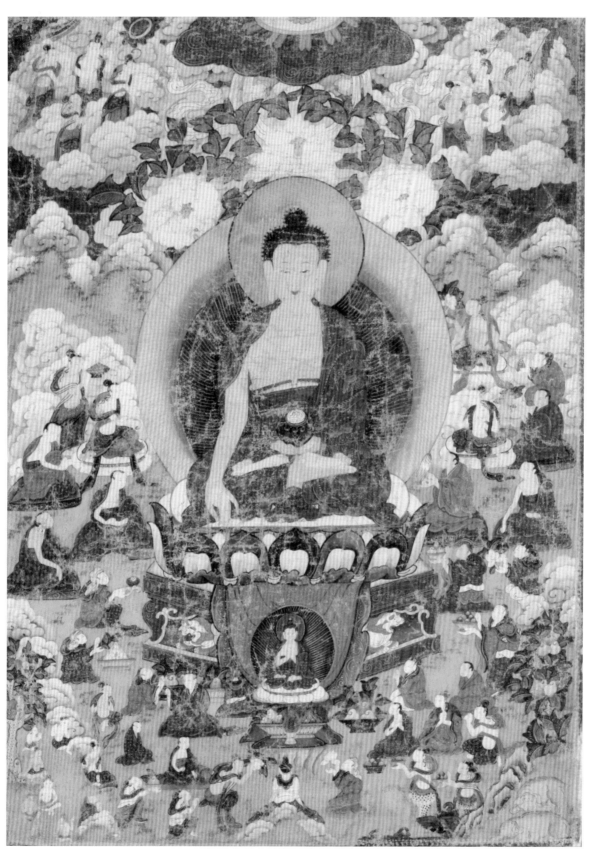

释迦牟尼佛

尺寸 59cm×42cm 清代

收藏于包头市博物馆

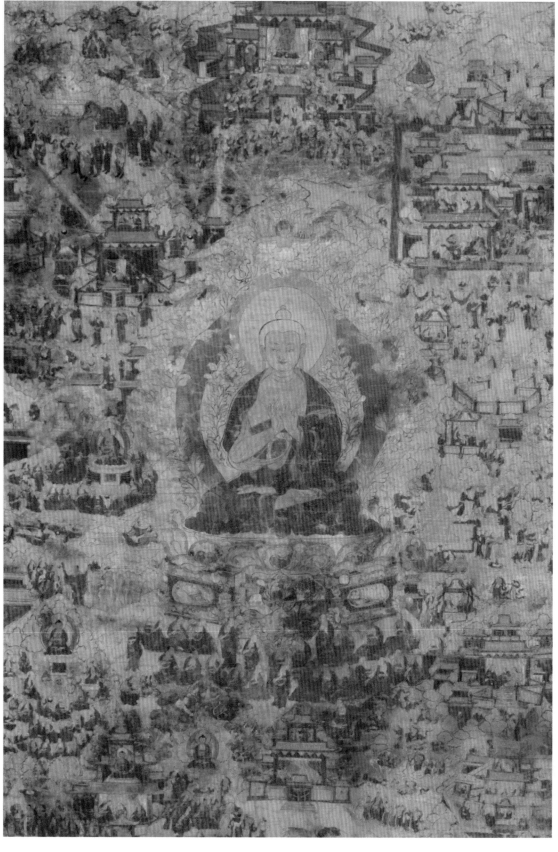

不动如来

尺寸 74cm×51cm 清代

收藏于包头市博物馆

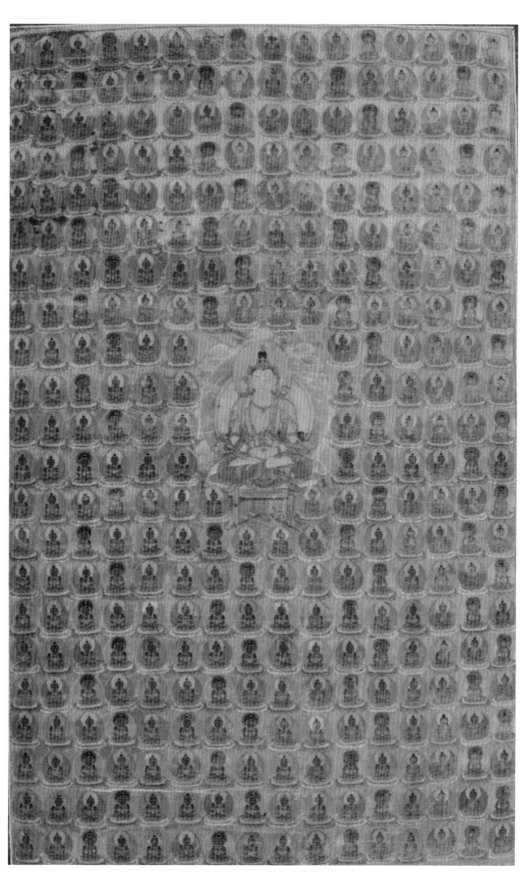

无量寿佛

尺寸 71.5cm×45cm 清代

收藏于包头市博物馆

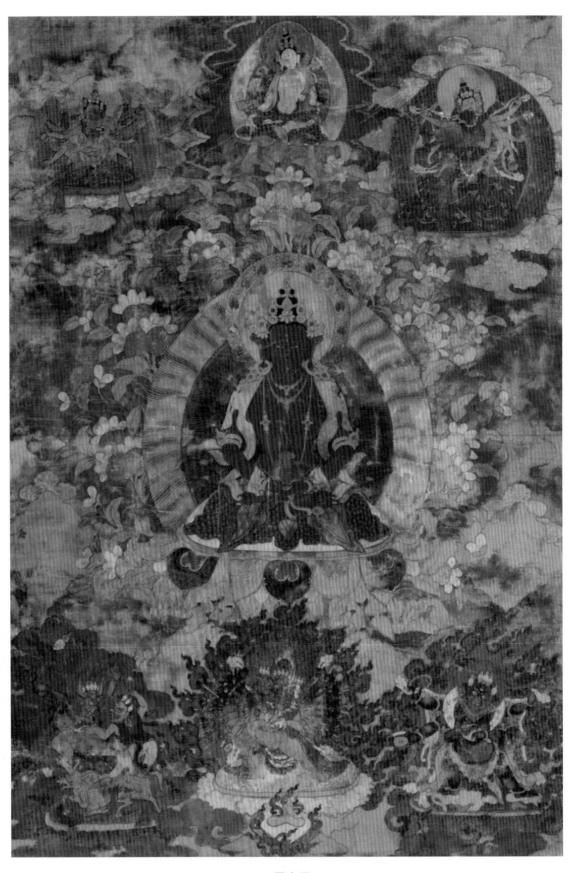

无量寿佛

尺寸 75cm×52.5cm 清代

收藏于包头市博物馆

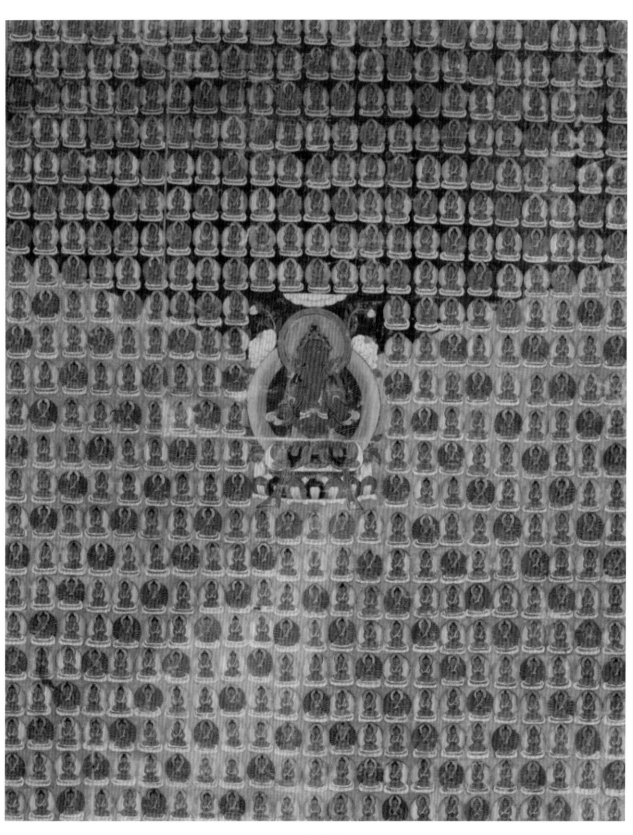

无量寿佛

尺寸 82cm×65.5cm 清代

收藏于包头市博物馆

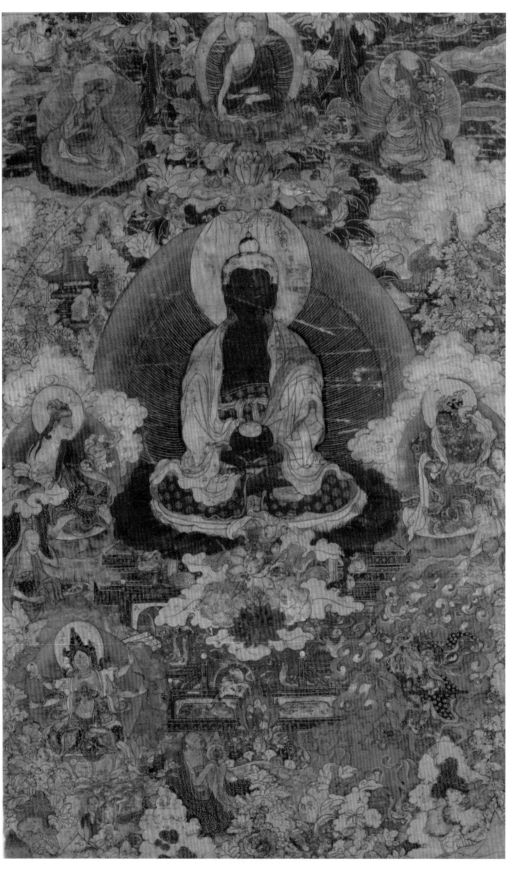

阿弥陀佛

尺寸 61cm×38cm 清代

收藏于包头市博物馆

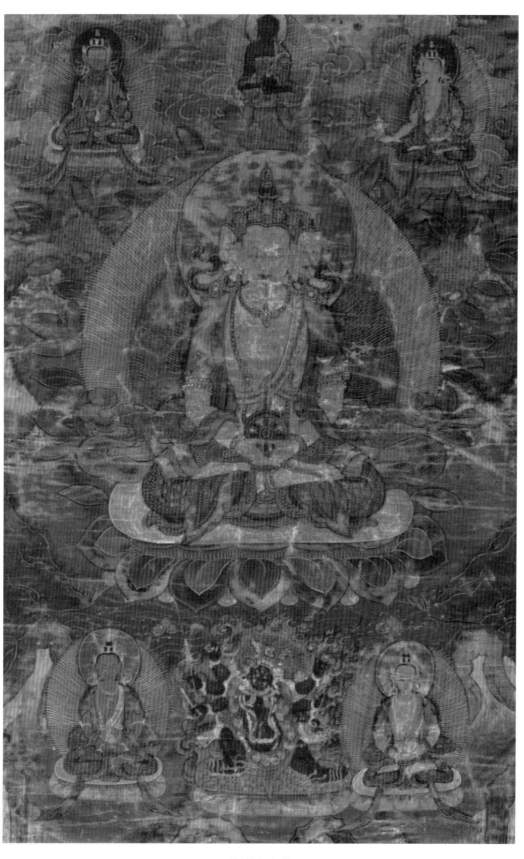

普惠宏光佛

尺寸 42.2cm×28cm 清代

收藏于包头市博物馆

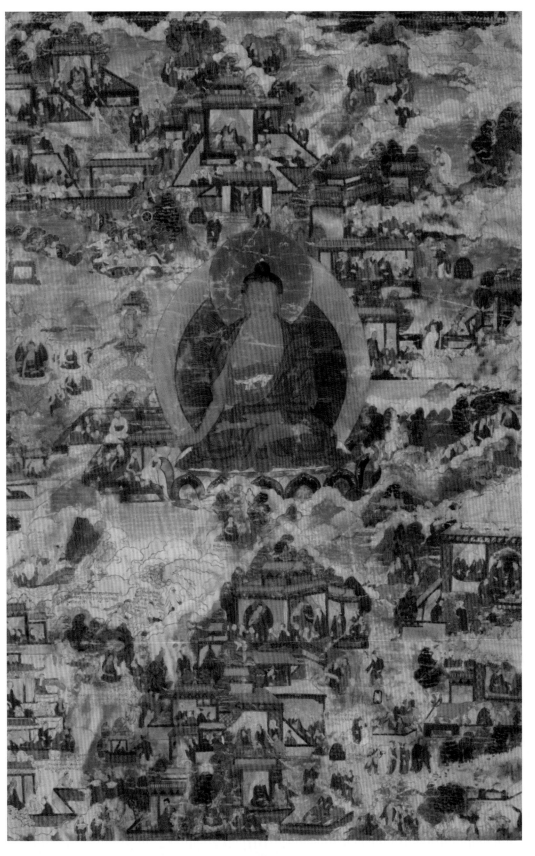

弥勒佛

尺寸 42.2cm×28cm 清代

收藏于包头市博物馆

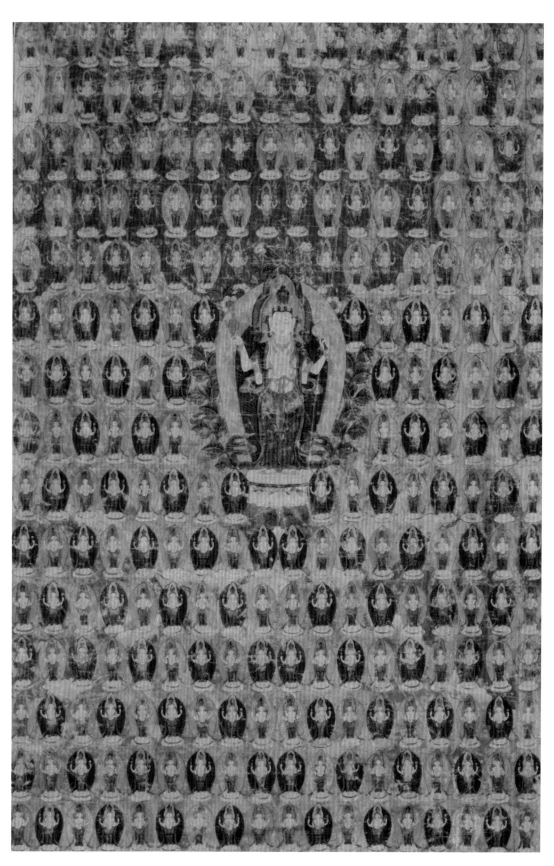

四臂观音

尺寸 92cm×61cm 清代

收藏于包头市博物馆

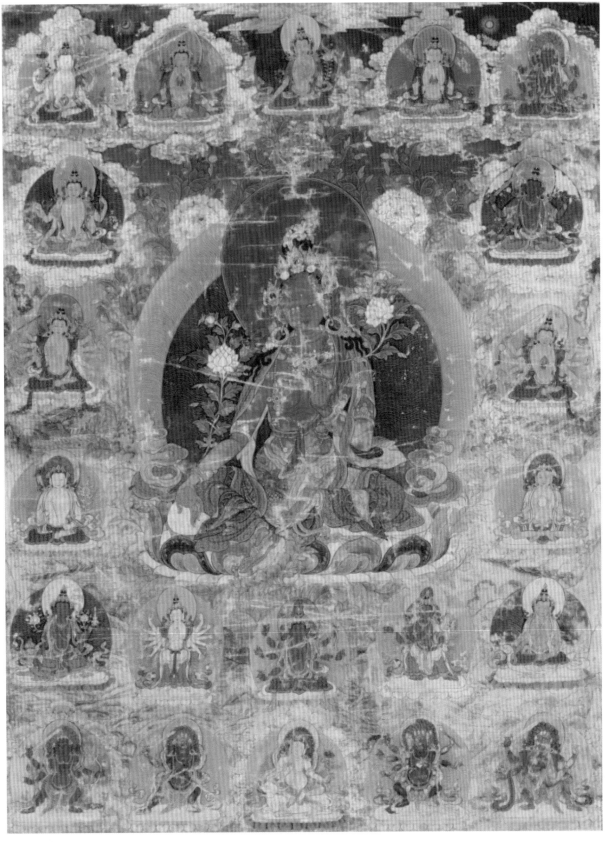

绿度母

尺寸 63.5cm×44.5cm 清代

收藏于包头市博物馆

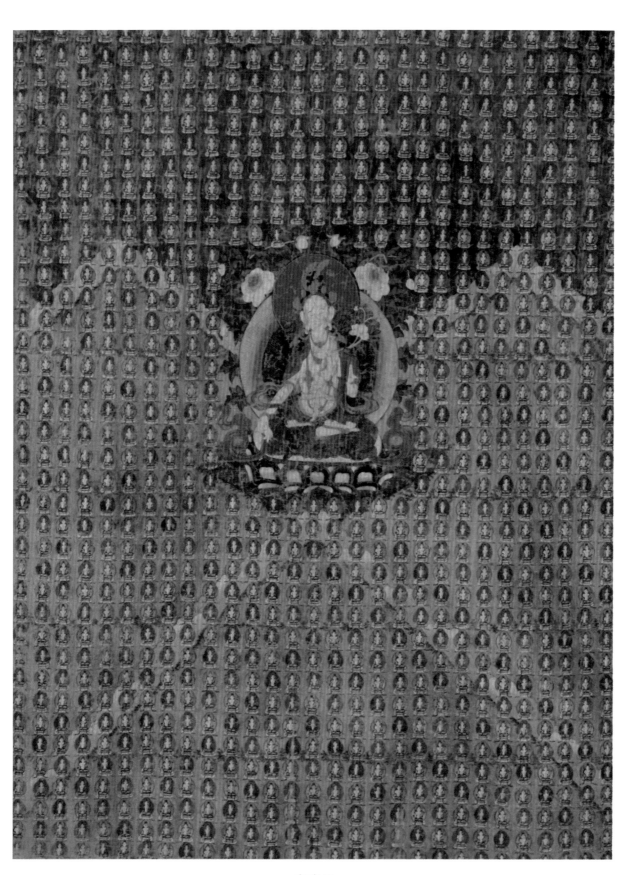

白度母

尺寸 120cm×90cm 清代

收藏于包头市博物馆

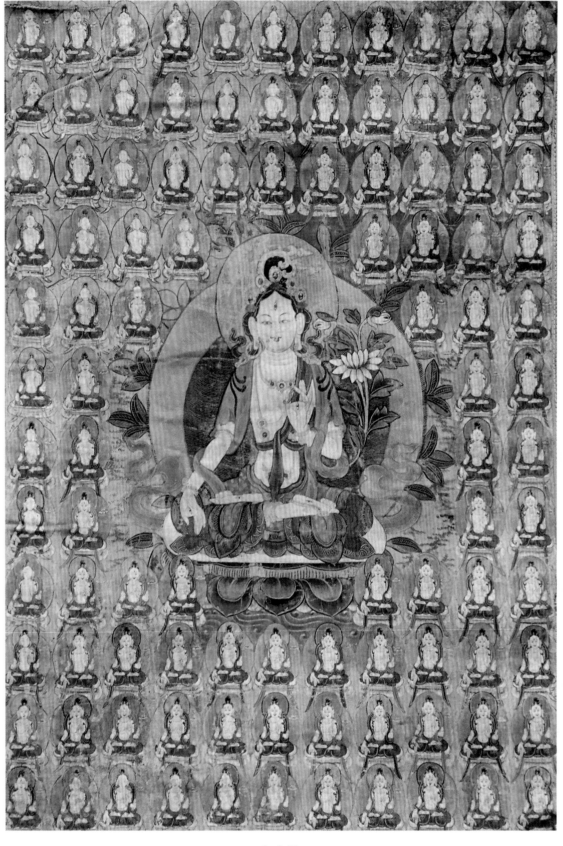

白度母

尺寸 53cm×36cm 清代

收藏于包头市博物馆

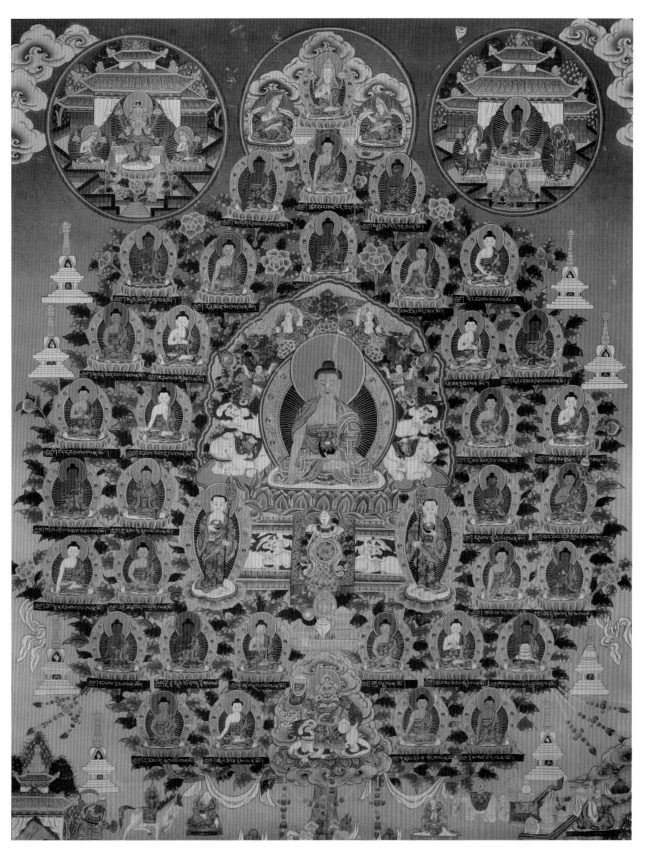

释迦三尊龙华三界三十五佛次第图

尺寸 70cm×55cm 清代中期

收藏于斯琴塔娜艺术博物馆

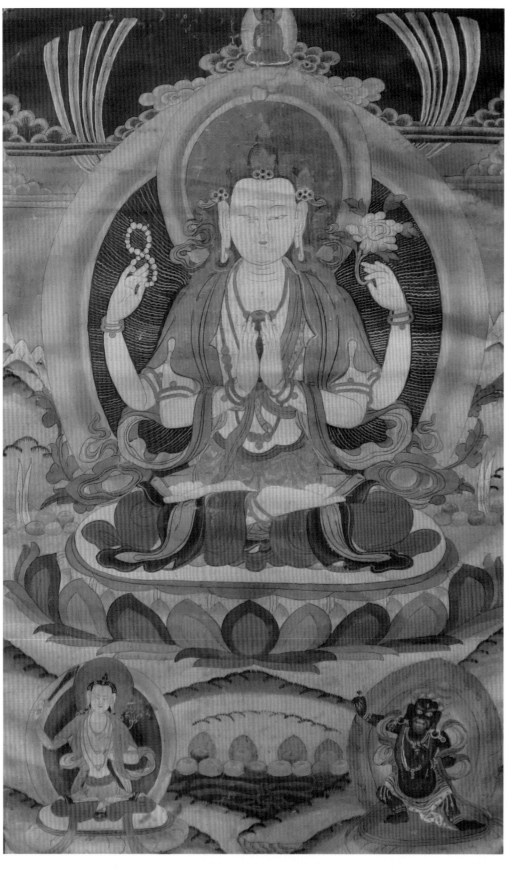

四臂观音

尺寸 48cm×35cm 清代早期

收藏于斯琴塔娜艺术博物馆

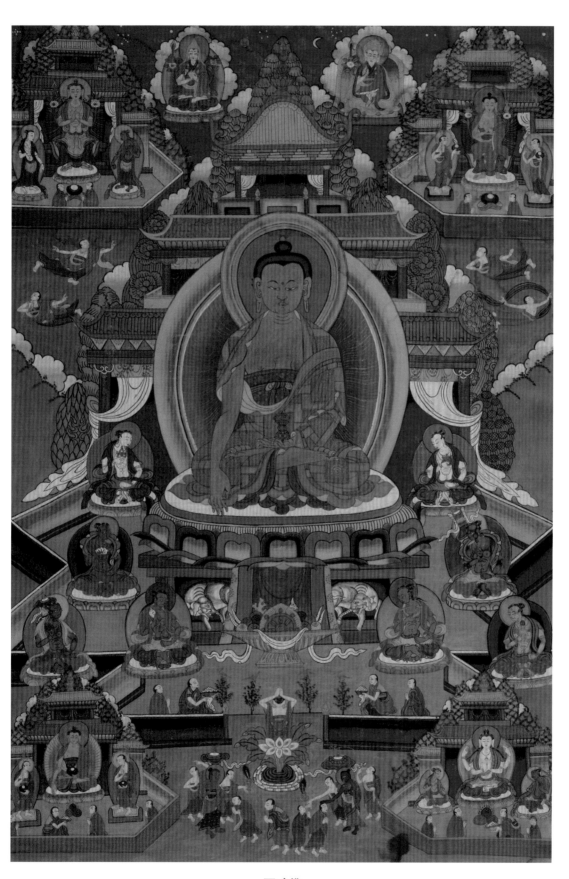

不动佛

尺寸 66cm×43cm 清代晚期

收藏于斯琴塔娜艺术博物馆

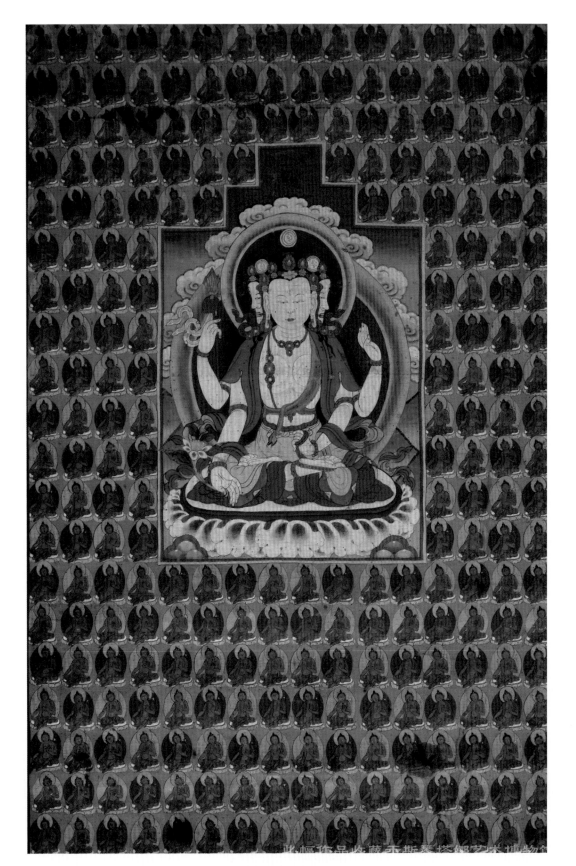

不空绢索观音菩萨

尺寸 81cm×51cm 清代中期

收藏于斯琴塔娜艺术博物馆

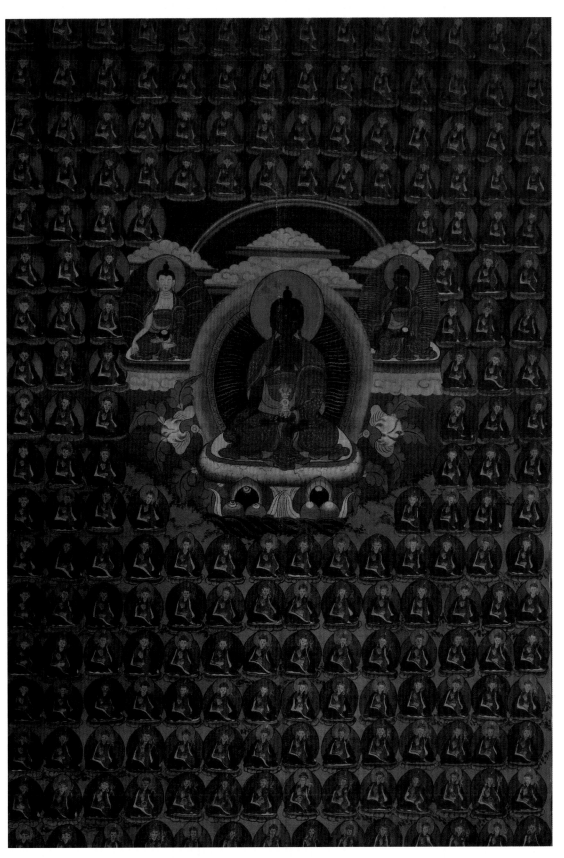

东方不动佛

尺寸 79cm×53cm 清代晚期

收藏于斯琴塔娜艺术博物馆

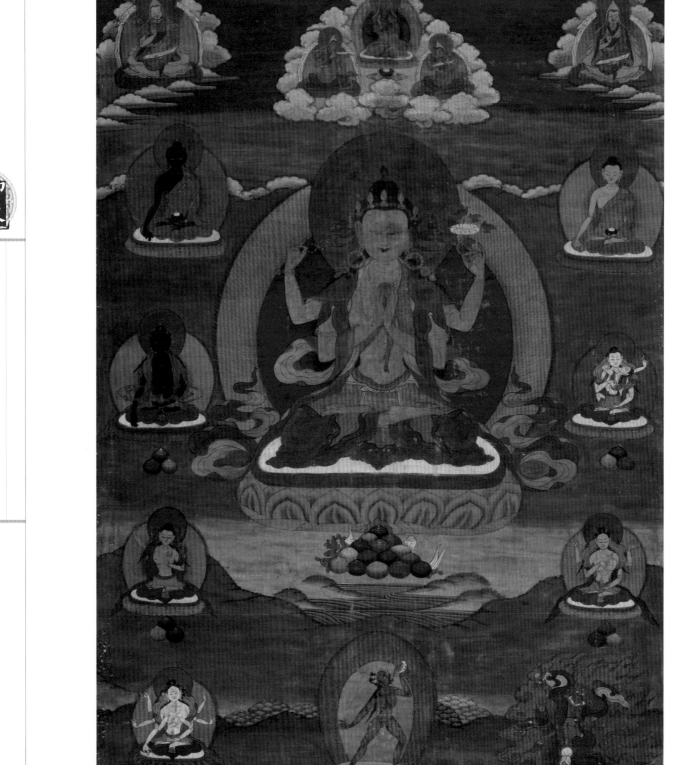

四臂观音

尺寸 62cm×44cm 清代中期

收藏于斯琴塔娜艺术博物馆

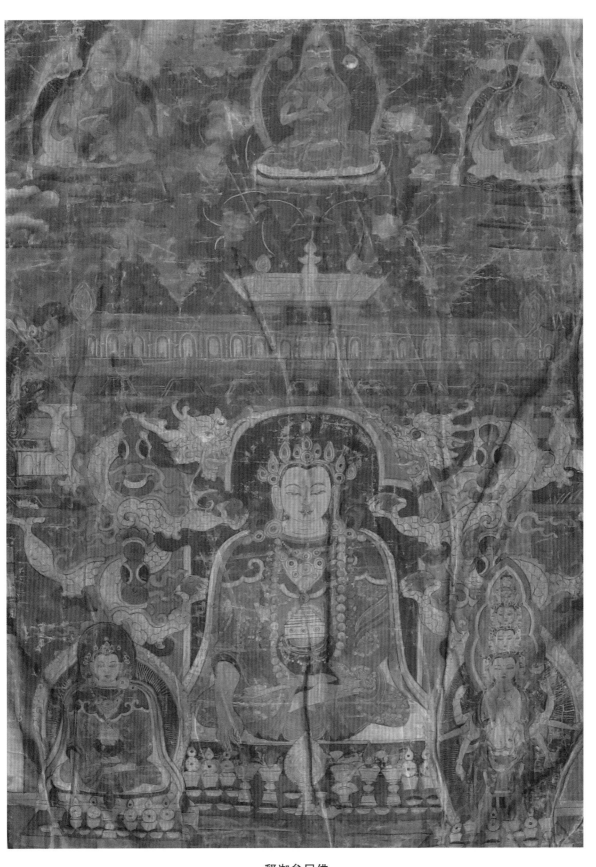

释迦牟尼佛

尺寸 57cm×44cm 明代

收藏于斯琴塔娜艺术博物馆

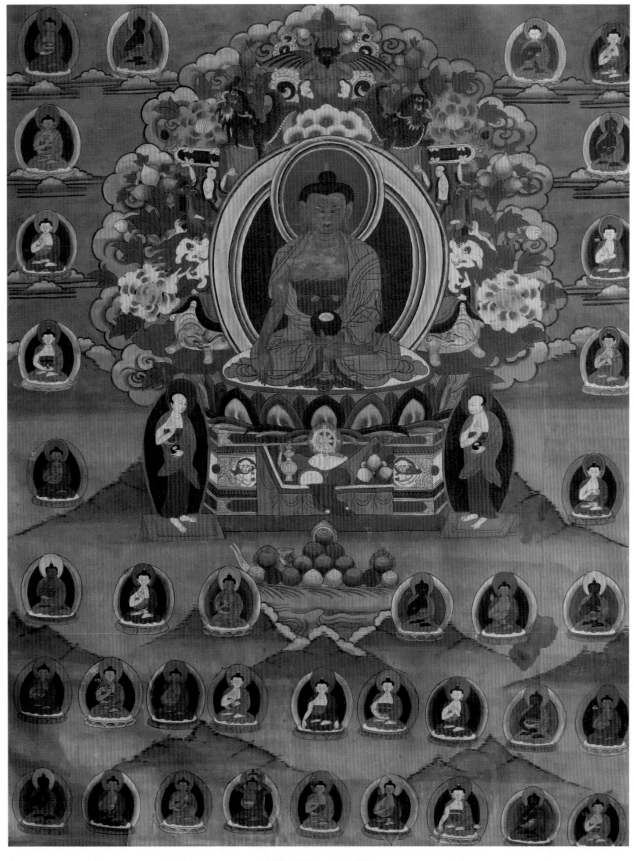

忏悔所向三十五佛

尺寸 78cm×60cm 清代早期

收藏于斯琴塔娜艺术博物馆

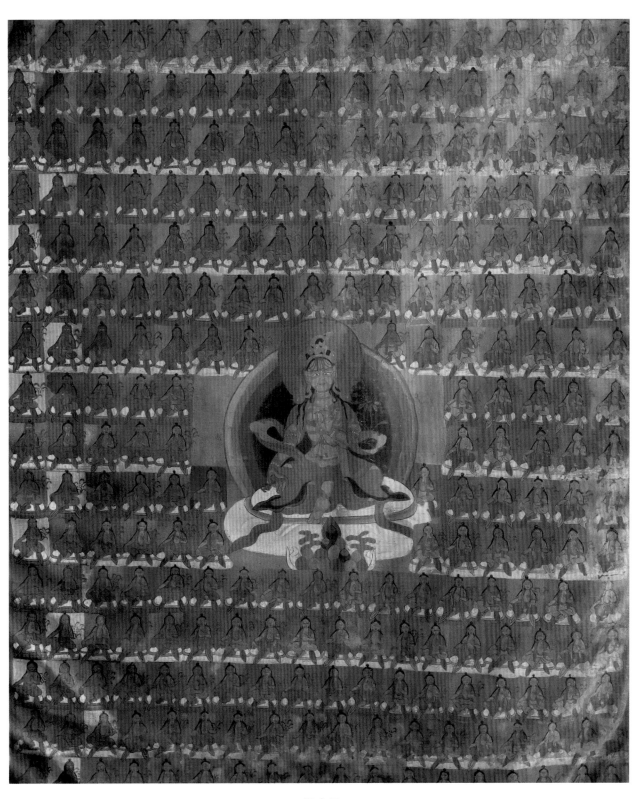

绿度母

尺寸 73cm×60cm 清代中期

收藏于斯琴塔娜艺术博物馆

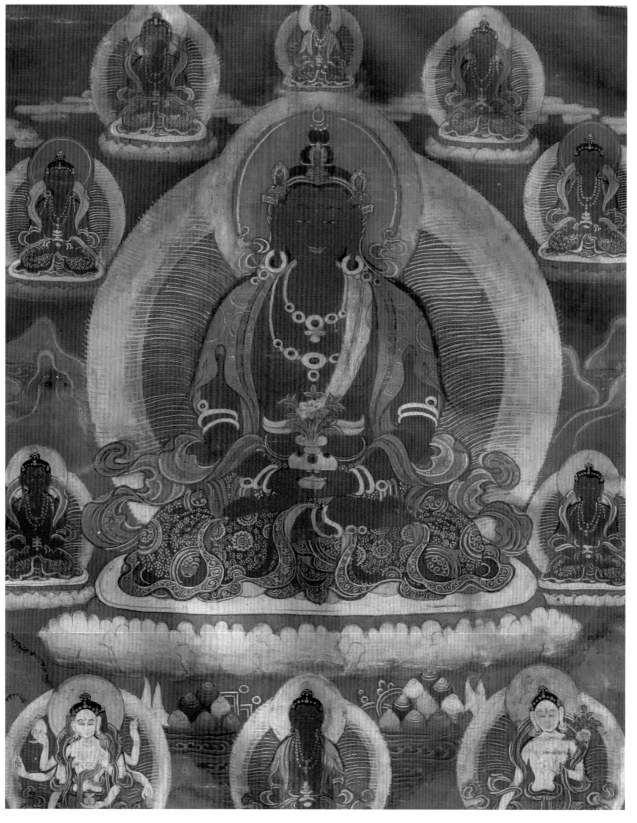

无量寿佛

尺寸 37cm×29cm 清代早期

收藏于斯琴塔娜艺术博物馆

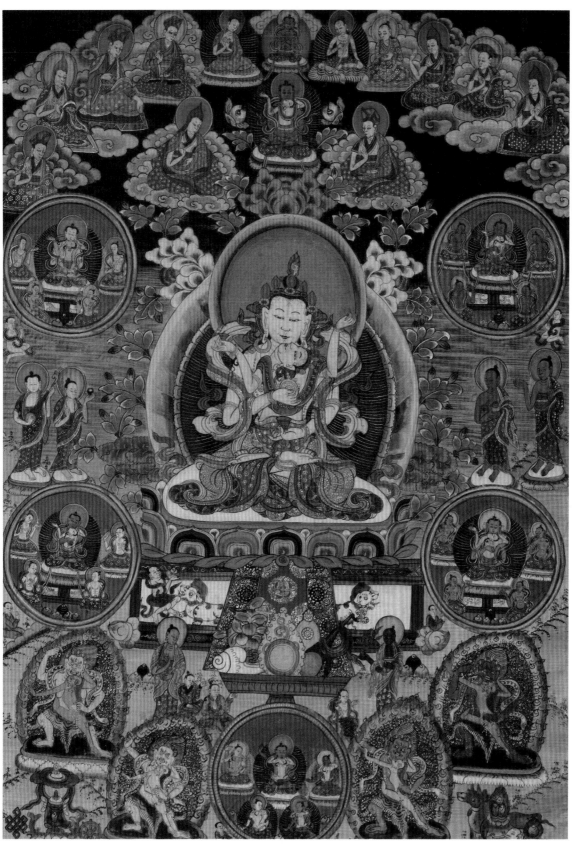

双修大明王金刚萨埵

尺寸 66cm×45cm 清代中期

收藏于斯琴塔娜艺术博物馆

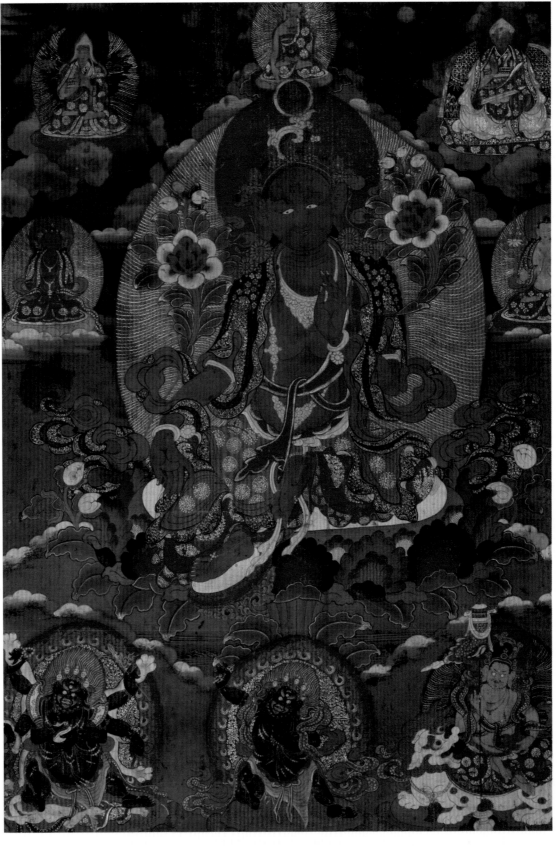

绿度母

尺寸 73cm×51cm 明代晚期

收藏于斯琴塔娜艺术博物馆

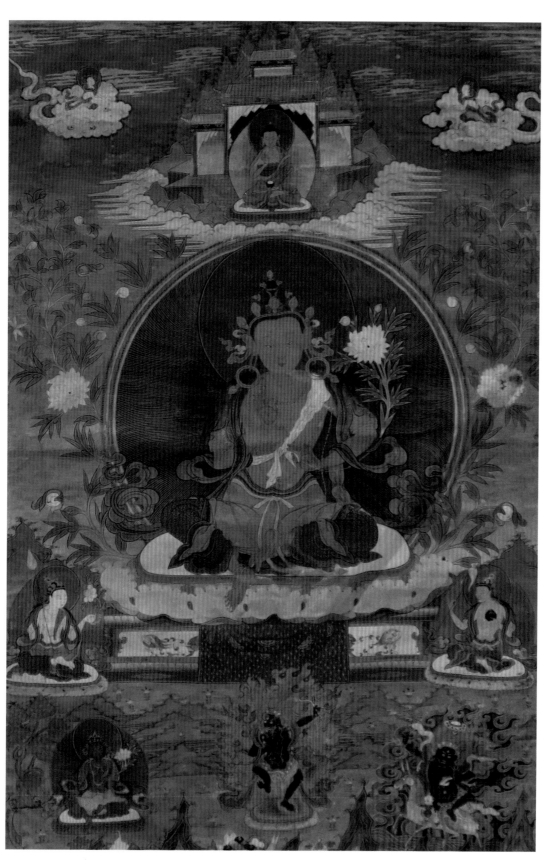

菩萨像

尺寸 53cm×36cm 清代早期

收藏于斯琴塔娜艺术博物馆

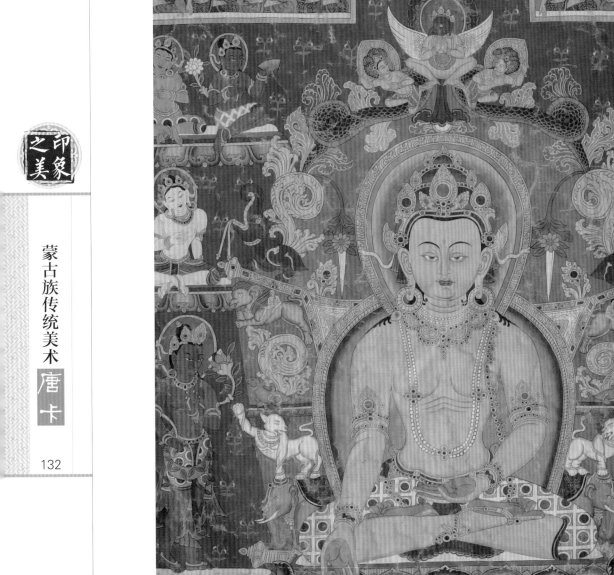

当来下生弥罗尊佛

尺寸 65cm×49cm 清代早期

收藏于斯琴塔娜艺术博物馆

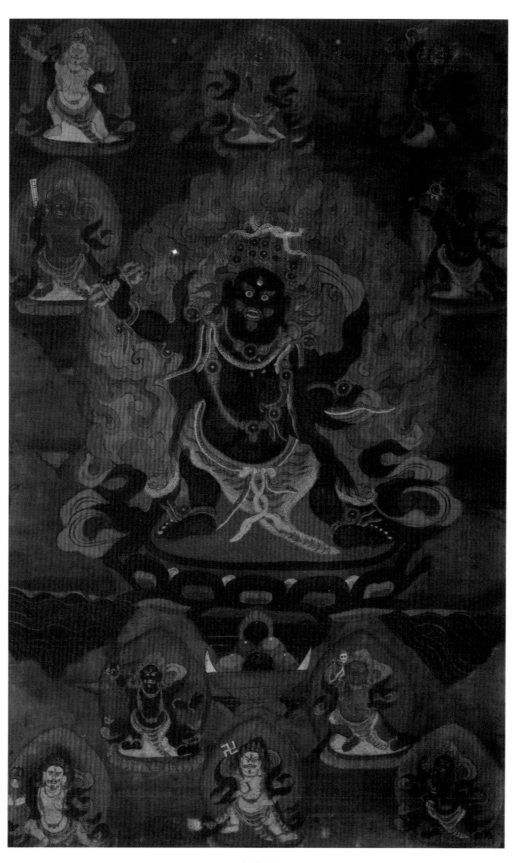

金刚手

尺寸 77cm×46cm 清代早期

收藏于斯琴塔娜艺术博物馆

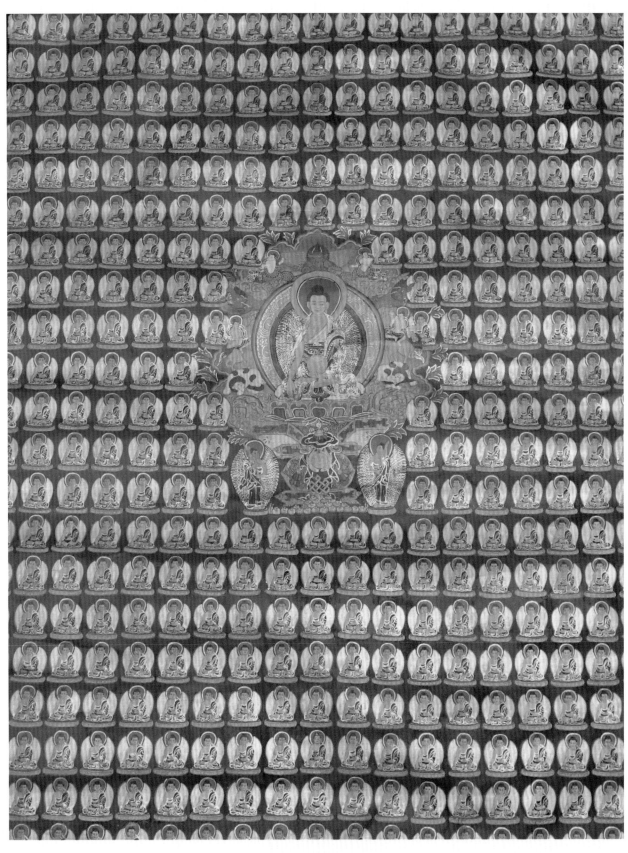

释迦牟尼佛 365 尊

尺寸 69cm×53cm 清代早期

收藏于斯琴塔娜艺术博物馆

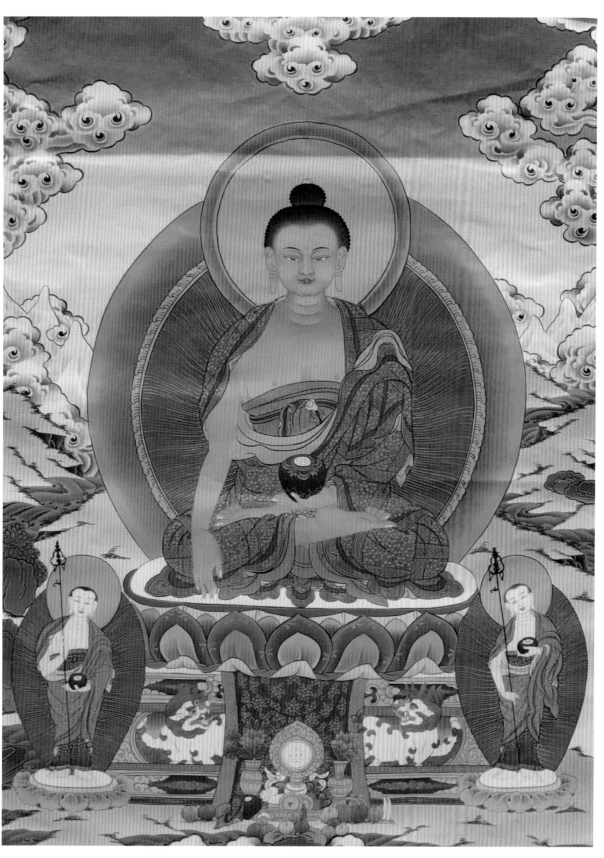

释迦牟尼佛

尺寸 70cm×49cm 尼泊尔新现代

收藏于斯琴塔娜艺术博物馆

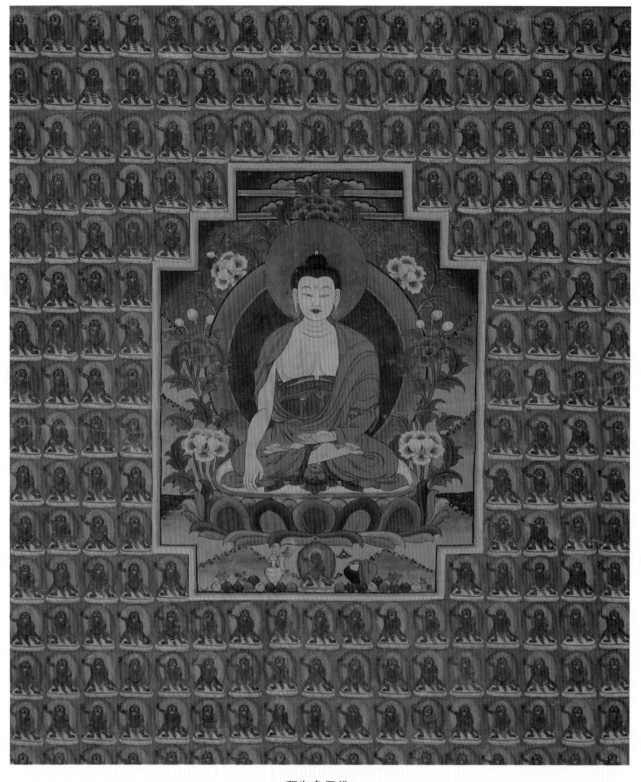

释迦牟尼佛

尺寸 73cm×61cm 清代中期

收藏于斯琴塔娜艺术博物馆

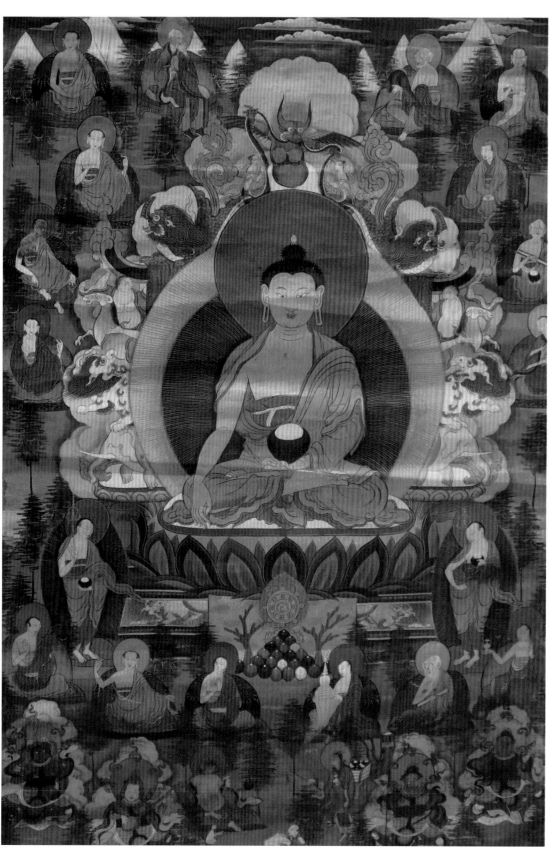

释迦牟尼佛与十八罗汉、四大天王

尺寸 62cm×42cm 清代早期

收藏于斯琴塔娜艺术博物馆

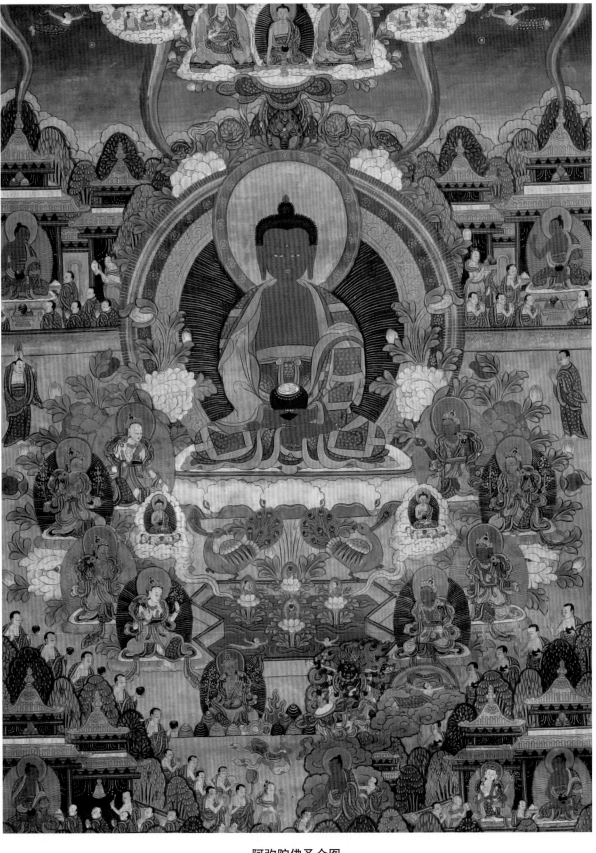

阿弥陀佛圣众图

尺寸 56cm×43cm 清代中期

收藏于斯琴塔娜艺术博物馆

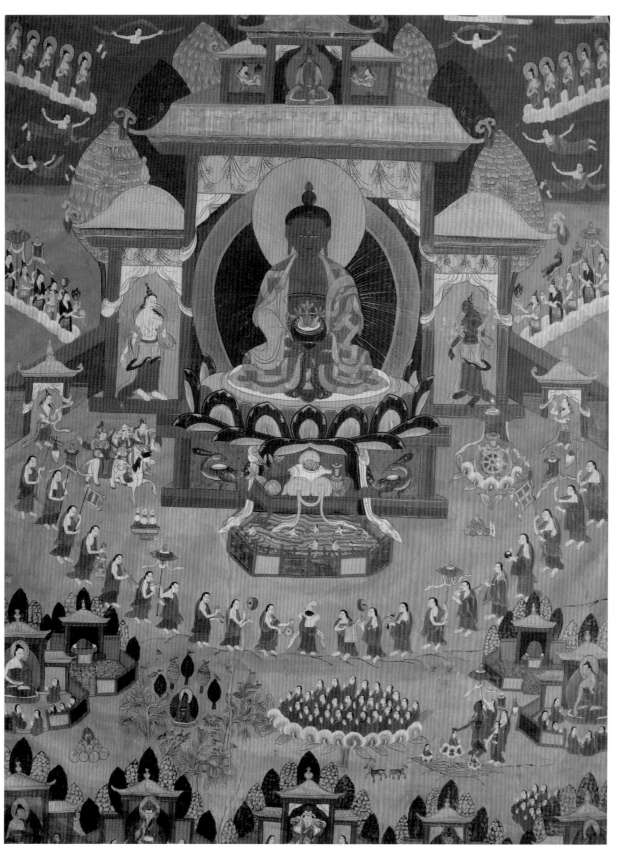

阿弥陀佛

尺寸 89cm×64cm 清代晚期

收藏于斯琴塔娜艺术博物馆

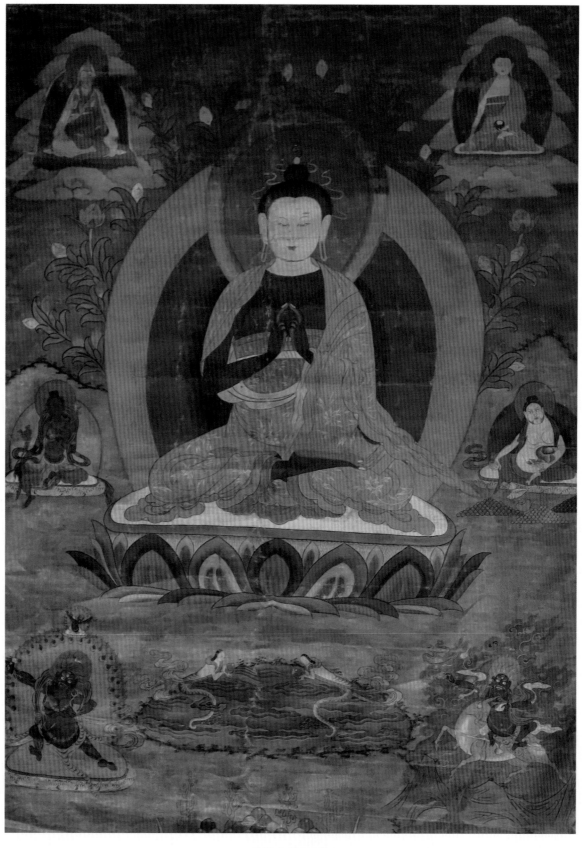

龙种上尊王佛

尺寸 79cm×57cm 清代中期

收藏于斯琴塔娜艺术博物馆

释迦牟尼佛

尺寸 74cm×47cm 明代

收藏于斯琴塔娜艺术博物馆

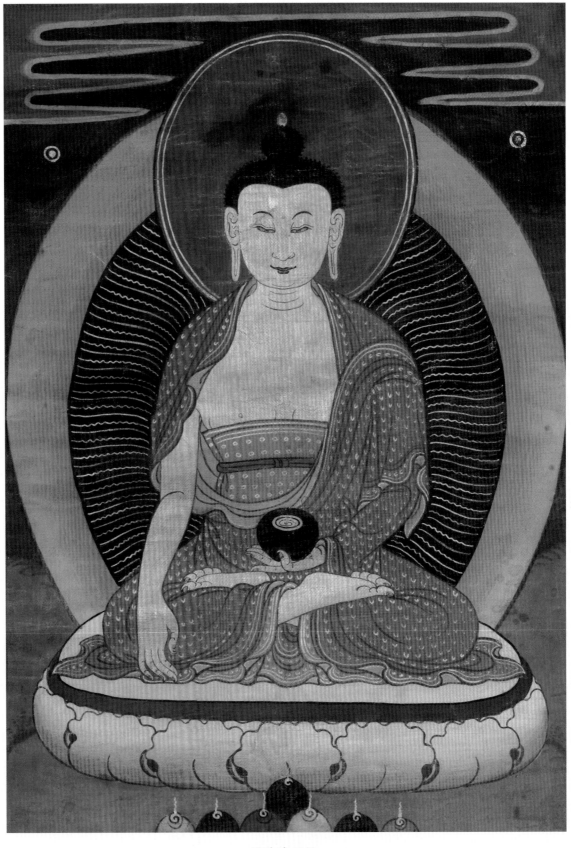

释迦牟尼佛

尺寸 79cm×57cm 清代中期

收藏于斯琴塔娜艺术博物馆

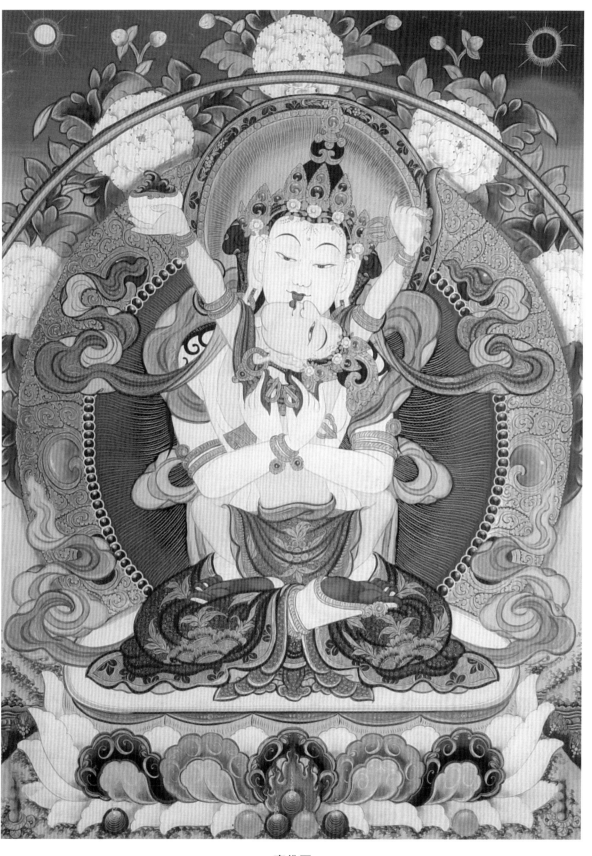

喜佛图

尺寸 47cm×36cm 清代

收藏于内蒙古师范大学美术学院

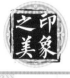

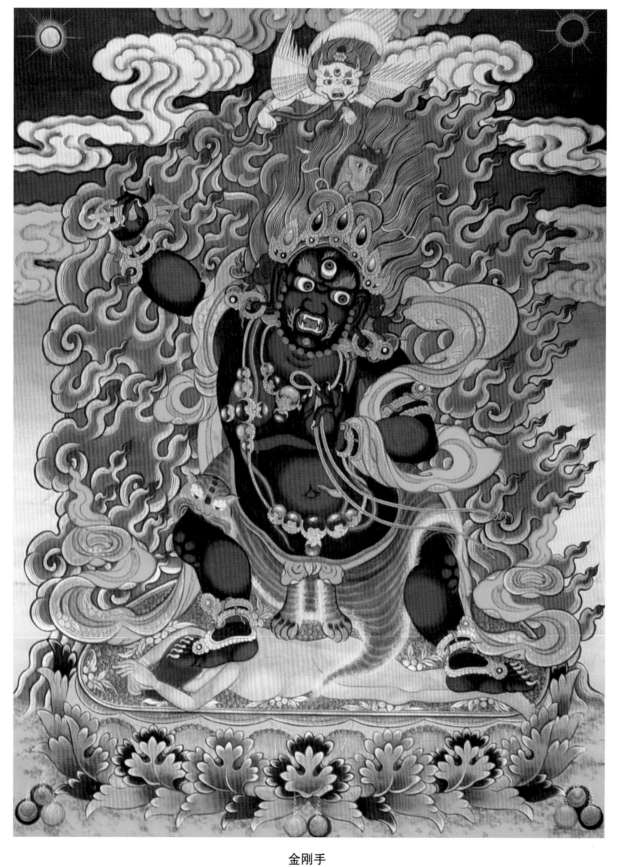

金刚手

尺寸 47cm×36cm 民国初年

收藏于内蒙古师范大学美术学院

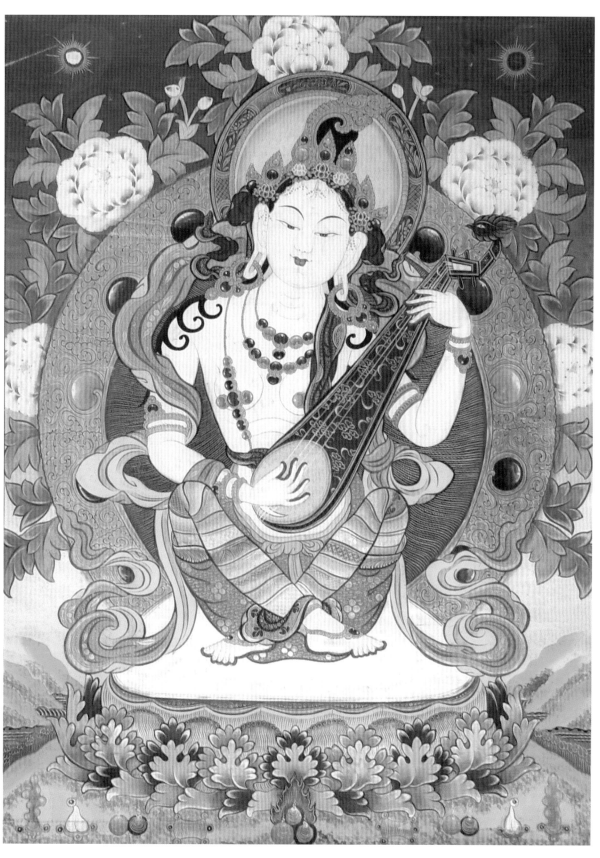

妙音天女

尺寸 47cm×36cm 民国

收藏于内蒙古师范大学美术学院

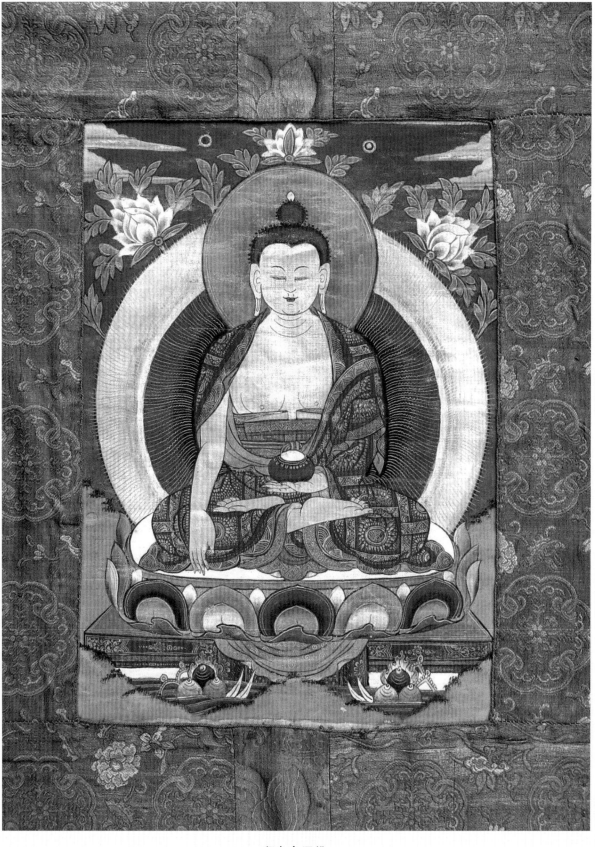

释迦牟尼佛

尺寸 30cm×21cm 清代

收藏于内蒙古师范大学美术学院

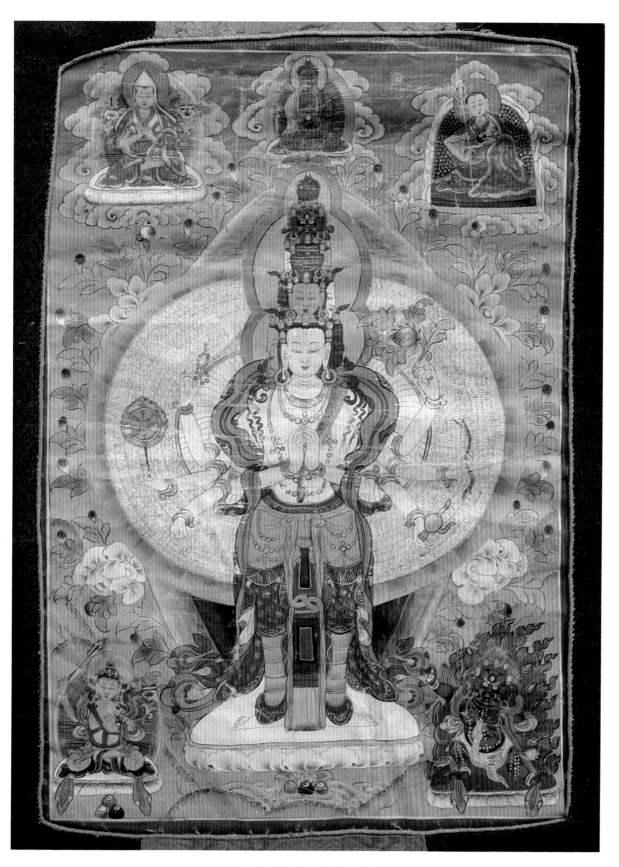

十一面千手千眼观音图

尺寸 39cm×27cm 清代

收藏于内蒙古师范大学美术学院

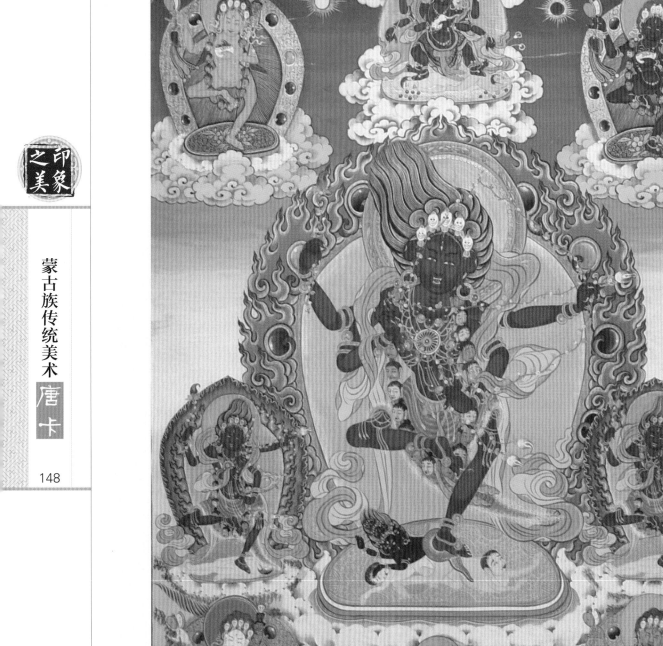

作明佛母

尺寸 47cm×36cm 民国初年

收藏于内蒙古师范大学美术学院

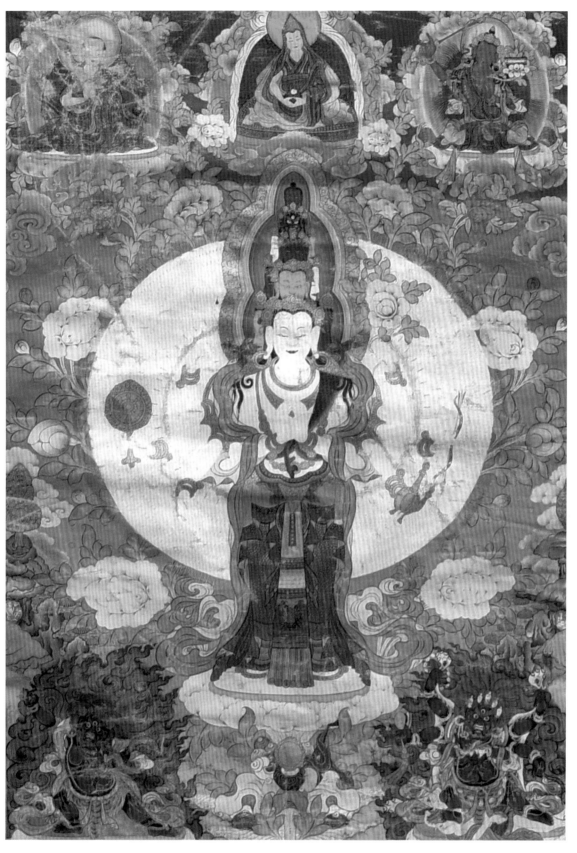

十一面千手千眼观音

尺寸 33cm×47cm 清代

收藏于内蒙古师范大学美术学院

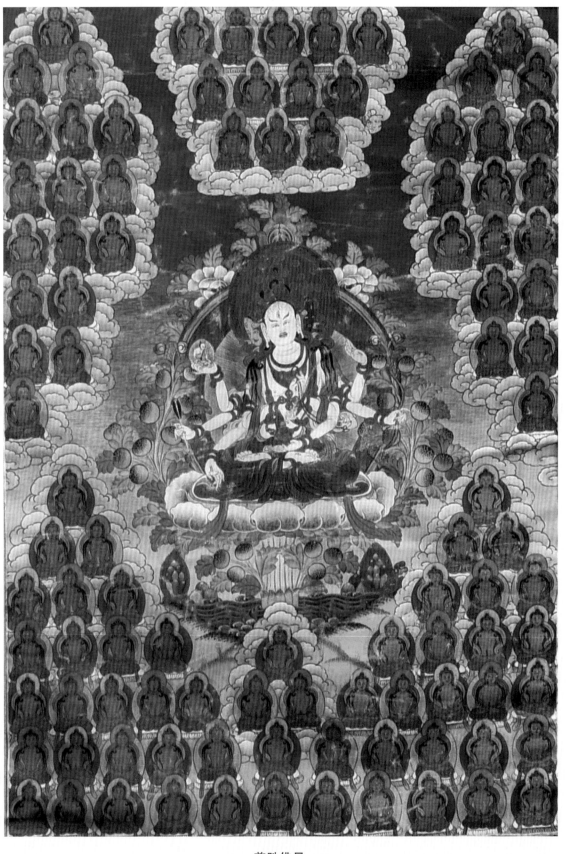

尊胜佛母

尺寸 33cm×48cm 清代

收藏于内蒙古师范大学美术学院

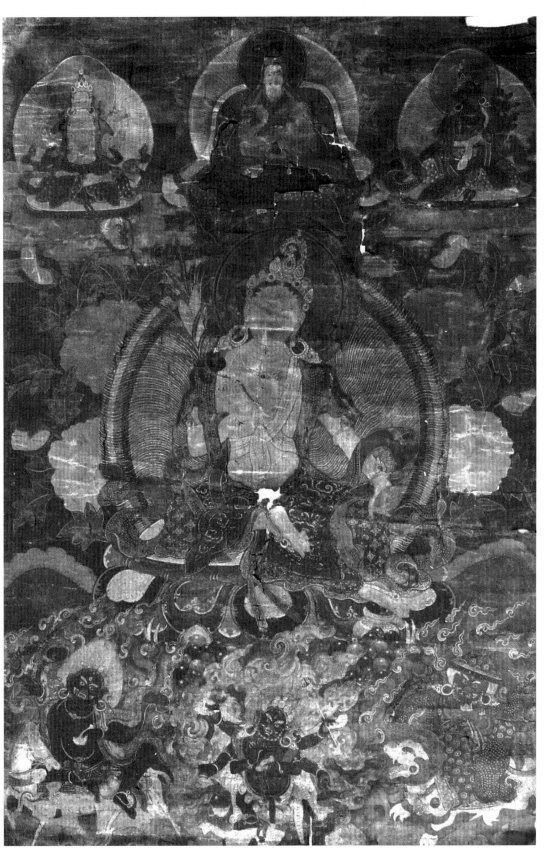

白集药王菩萨

尺寸 70cm×50cm 清代

收藏于内蒙古师范大学美术学院

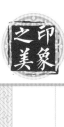
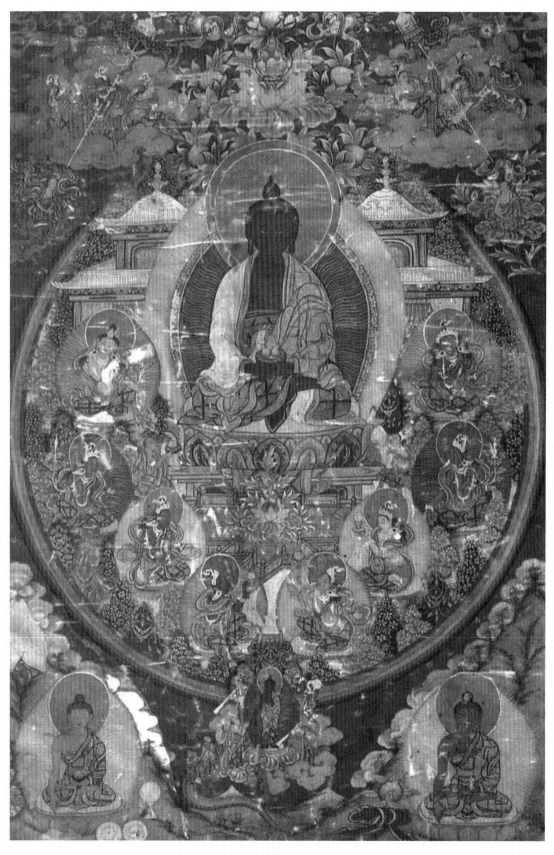

阿弥陀佛

尺寸 38cm×55cm 清代初期

收藏于内蒙古师范大学美术学院

白伞盖度母

尺寸 84cm×61cm 清代

收藏于内蒙古师范大学美术学院

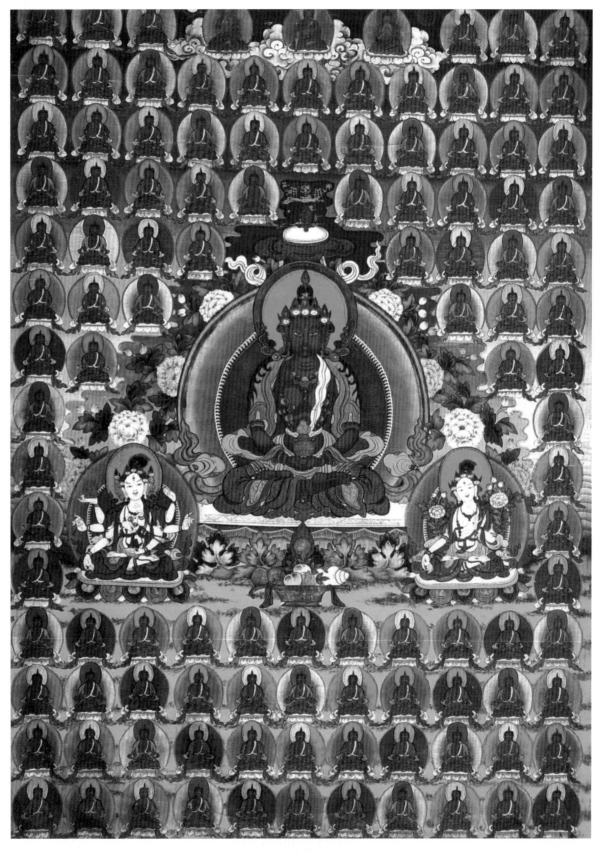

长寿佛三尊

尺寸 94cm×68cm 清代

收藏于内蒙古师范大学美术学院

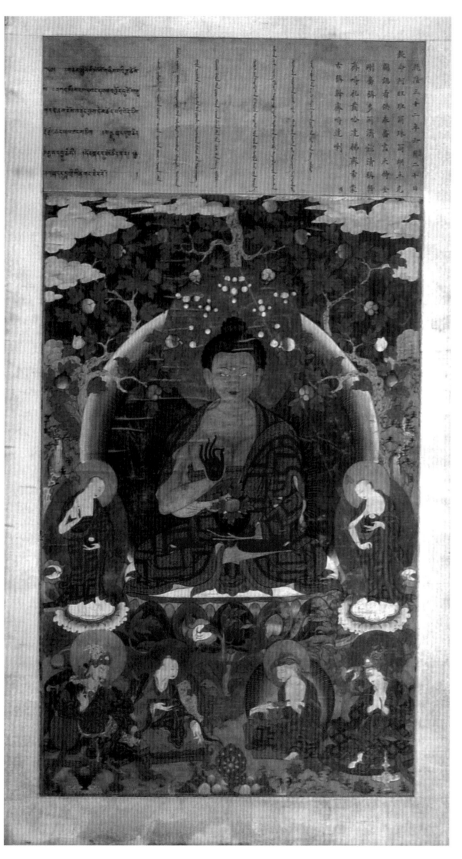

大持金刚（汉、满、蒙、藏四族札文）

尺寸 20cm×47.5cm 清代

收藏于内蒙古师范大学美术学院

蒙古族传统美术

唐卡

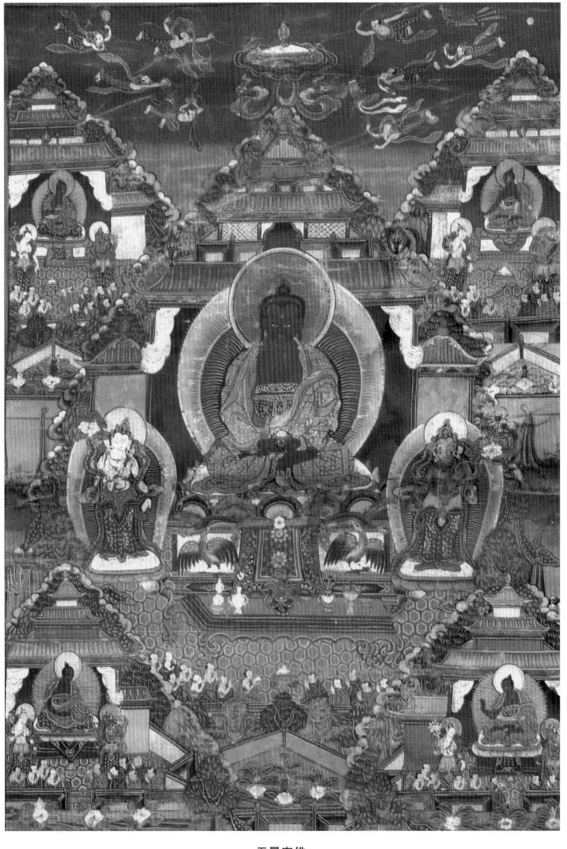

无量寿佛

尺寸 44cm×63cm 清代

收藏于内蒙古师范大学美术学院

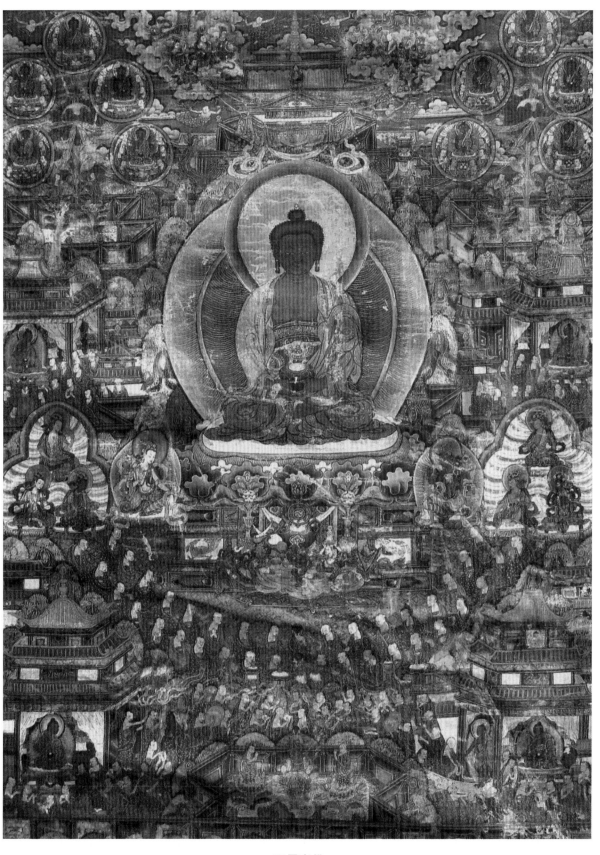

无量寿佛

尺寸 53cm×72cm 清代

收藏于内蒙古师范大学美术学院

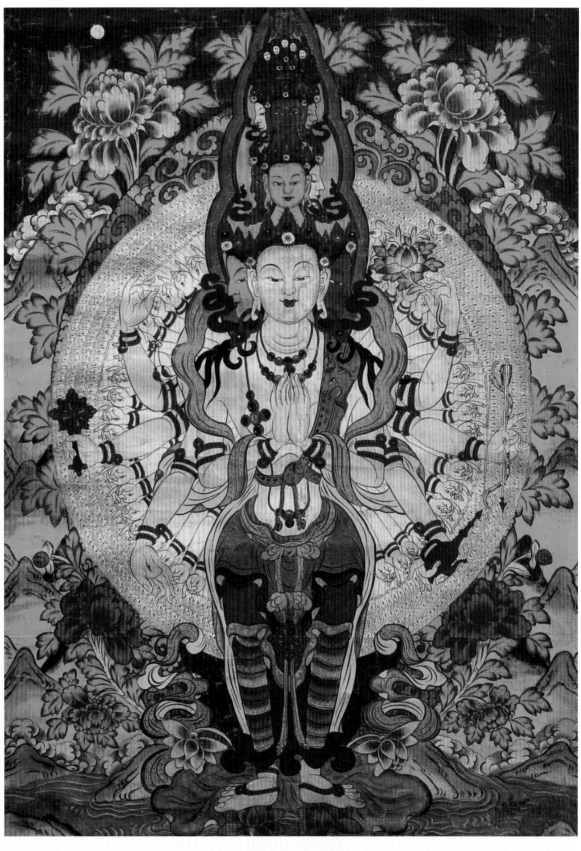

十一面千手千眼观音像
尺寸 63cm×87cm 民国
收藏于内蒙古师范大学美术学院

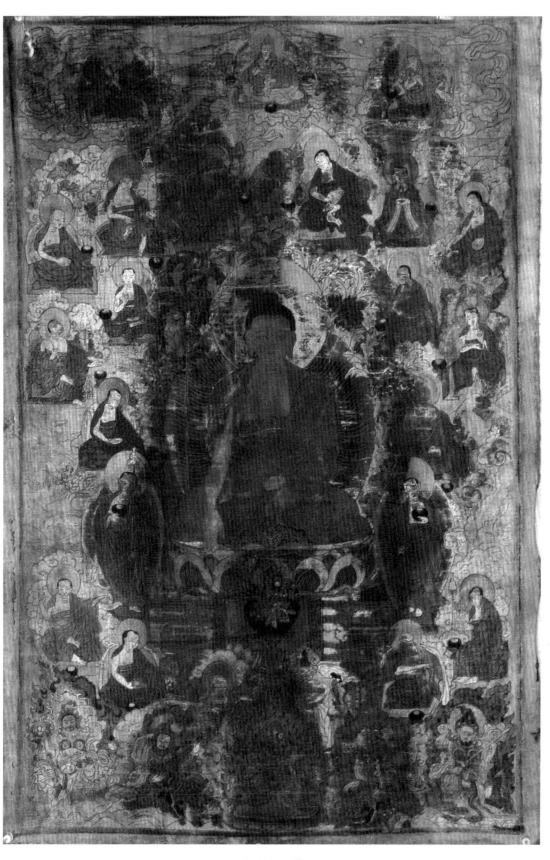

蒙古族传统美术 唐卡

释迦牟尼佛

尺寸 51cm×81cm 清代初期

收藏于内蒙古师范大学美术学院

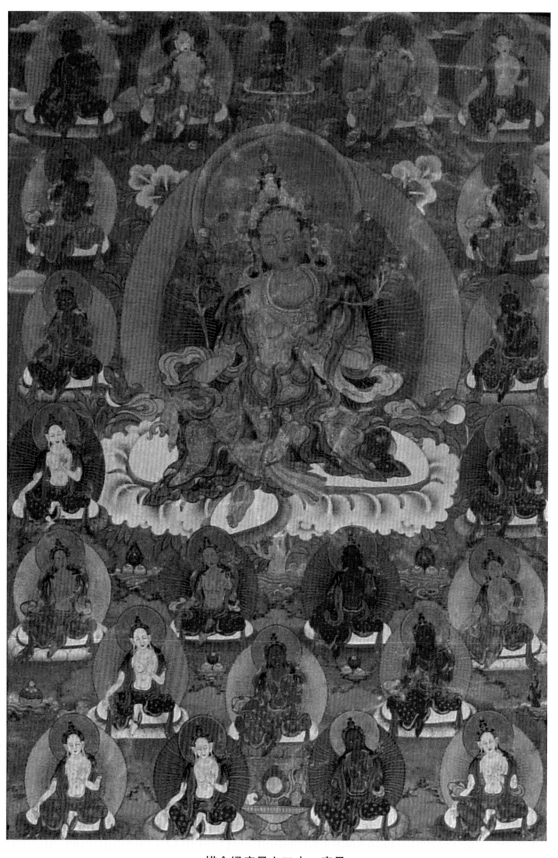

描金绿度母之二十一度母

尺寸 30.5cm×45.5cm 清代

收藏于内蒙古师范大学美术学院

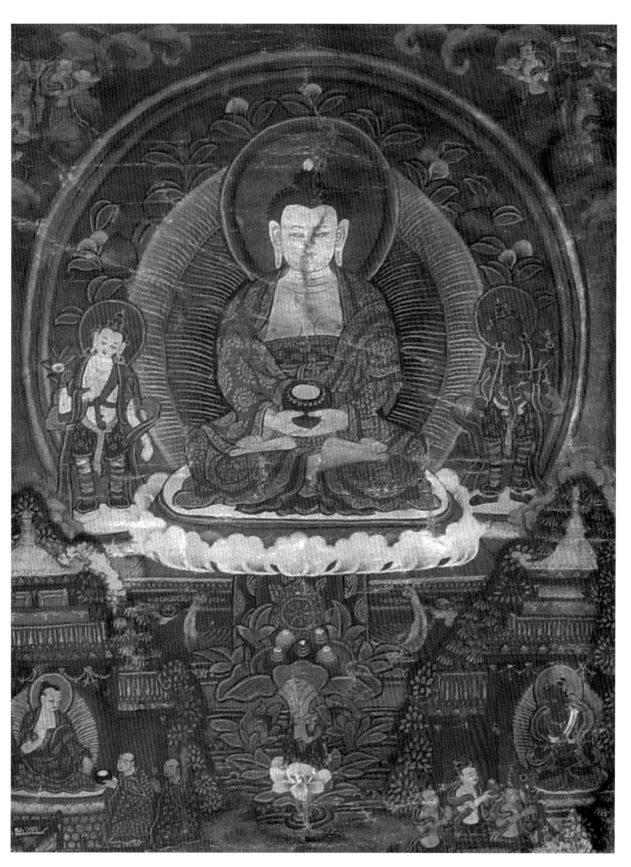

无量寿佛

尺寸 23cm×30cm 清代

收藏于内蒙古师范大学美术学院

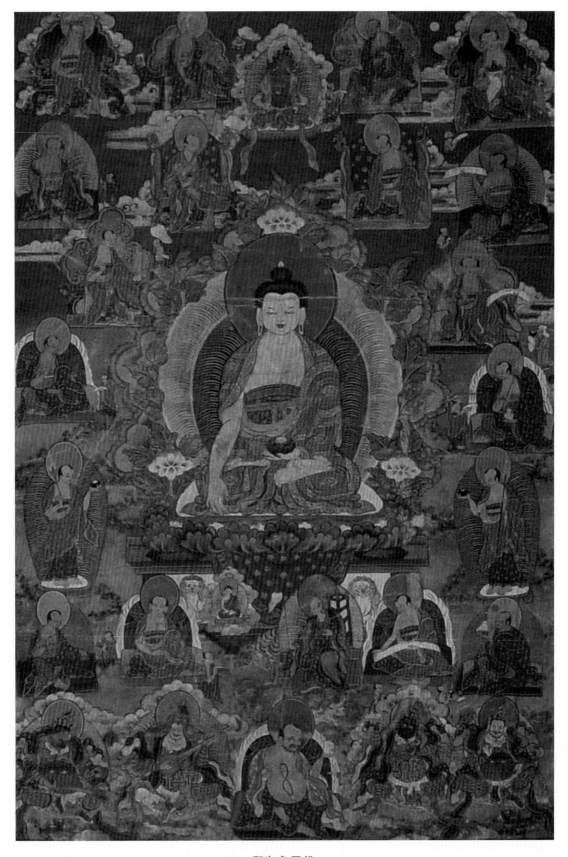

释迦牟尼佛

尺寸 44cm×64cm 清代

收藏于内蒙古师范大学美术学院

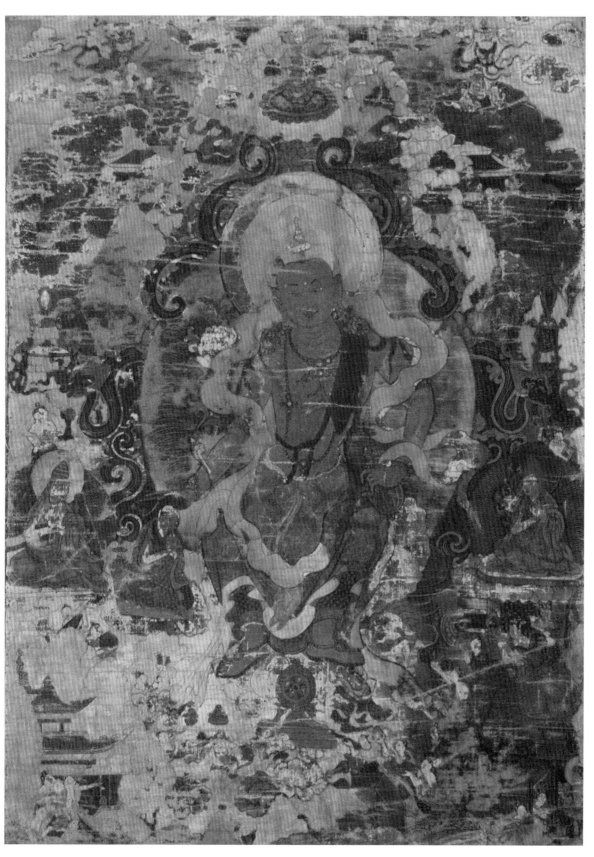

弥勒佛

尺寸 39cm×55.5cm 清代

收藏于内蒙古师范大学美术学院

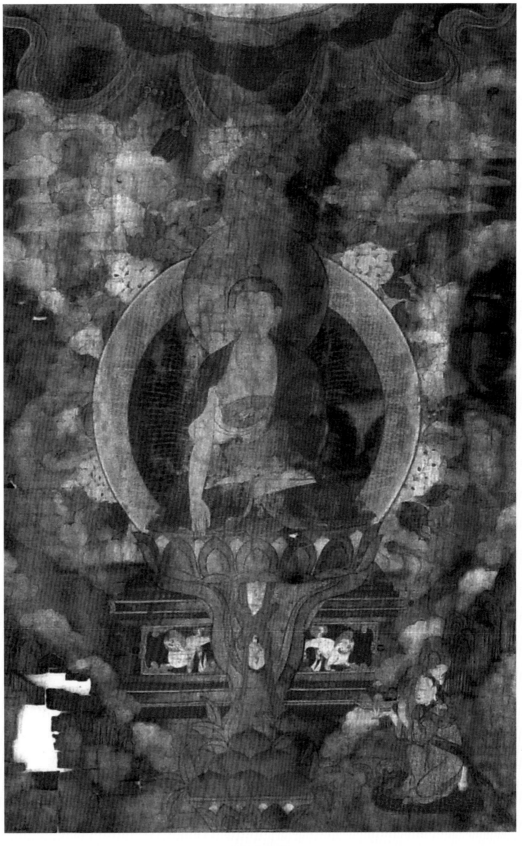

释迦牟尼佛

尺寸 43cm×67cm 清代

收藏于内蒙古师范大学美术学院

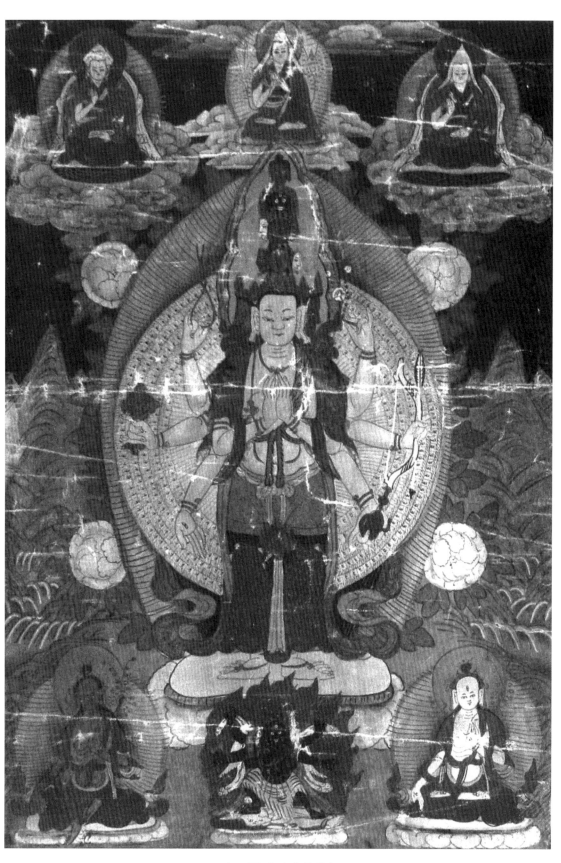

十一面千手千眼观音

尺寸 37cm×26cm 清代

收藏于内蒙古师范大学美术学院

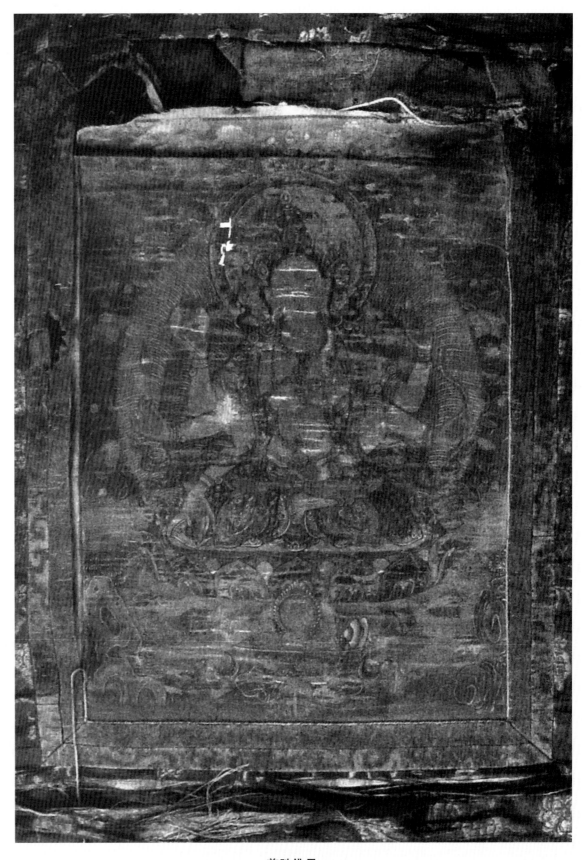

尊胜佛母

尺寸 35cm×25cm 清代

收藏于内蒙古师范大学美术学院

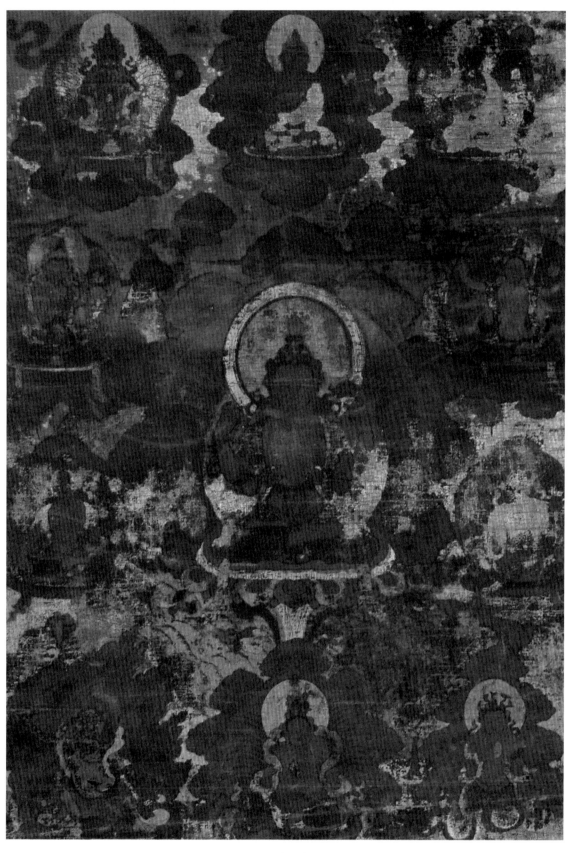

四臂观音

尺寸 36cm×50cm 清代晚期

收藏于内蒙古师范大学美术学院

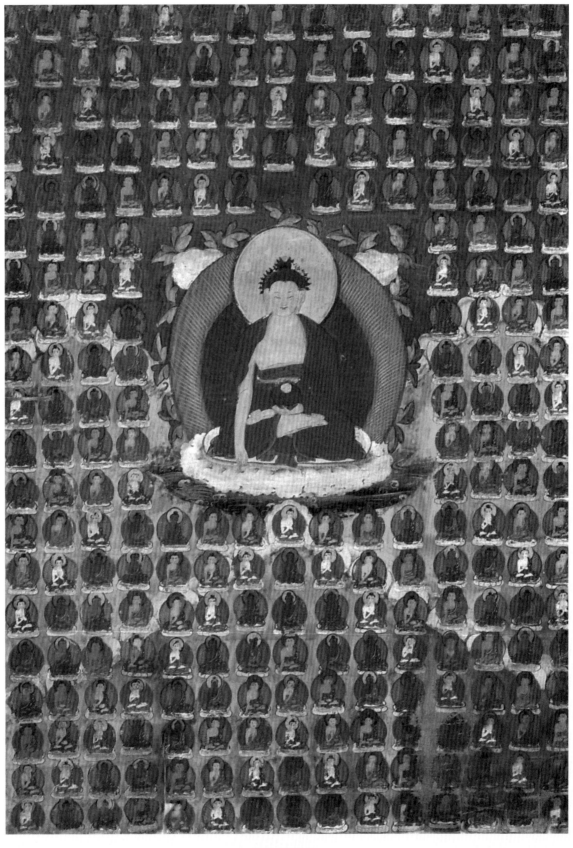

释迦牟尼佛

尺寸 46cm×64cm 清代

收藏于内蒙古师范大学美术学院

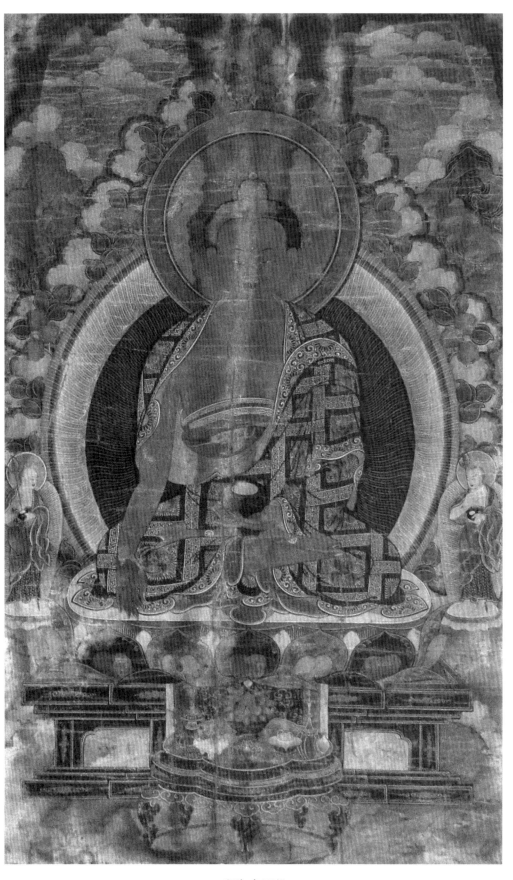

释迦牟尼佛

尺寸 40cm×65cm 清代

收藏于内蒙古师范大学美术学院

龙自在王
尺寸 32cm×41cm 清代
收藏于内蒙古师范大学美术学院

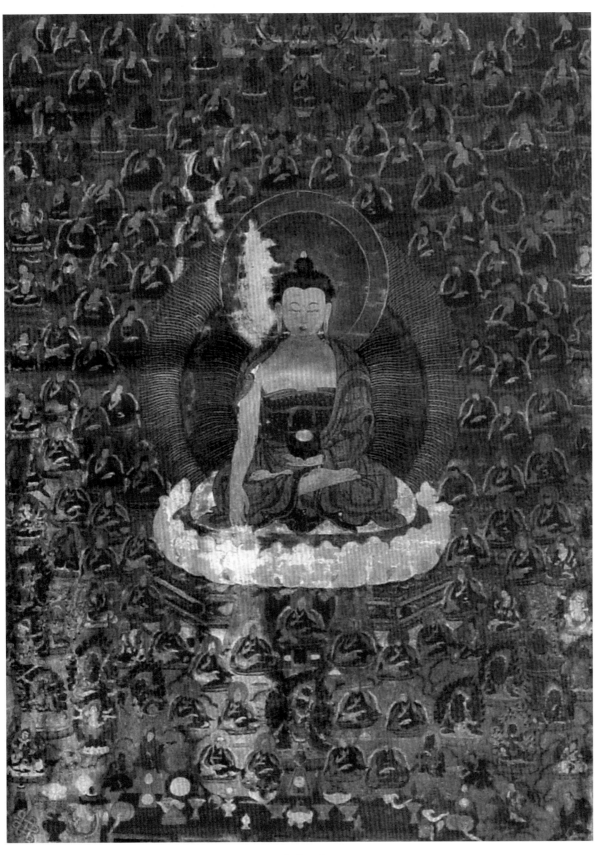

释迦牟尼佛

尺寸 52.5cm×70cm 清代

收藏于内蒙古师范大学美术学院

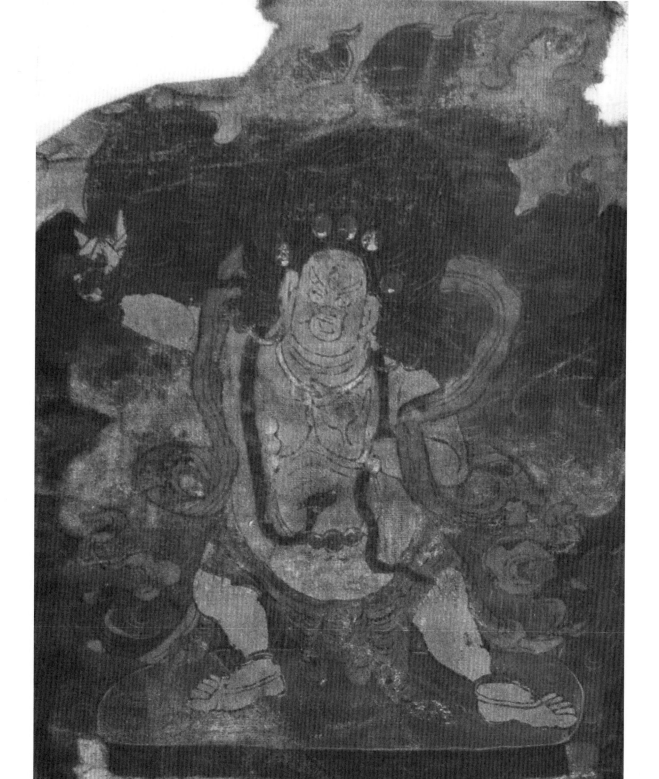

金刚手

尺寸 7cm×24cm 清代

收藏于内蒙古师范大学美术学院

阿弥陀佛千佛图

尺寸 80cm×97cm 清代

收藏于内蒙古师范大学美术学院

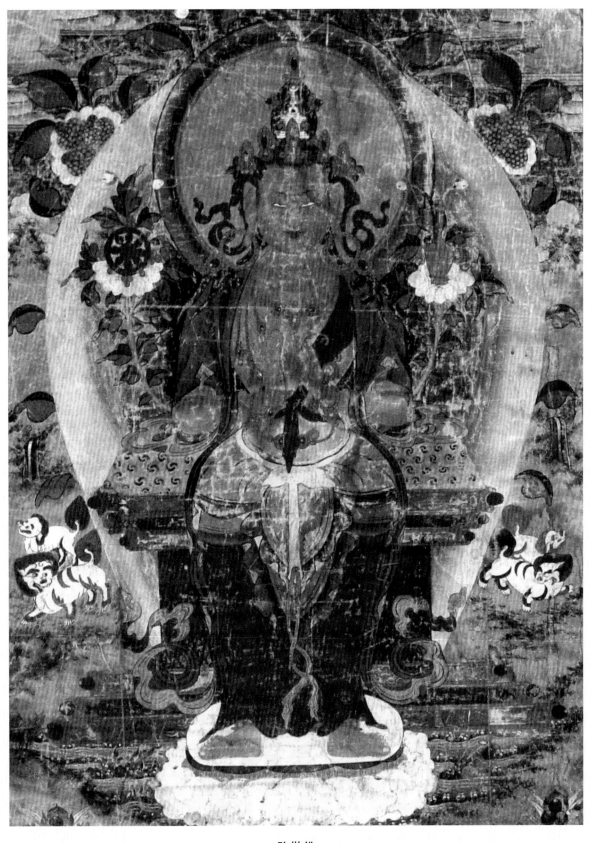

弥勒佛

尺寸 92cm×125cm 清代

收藏于内蒙古师范大学美术学院

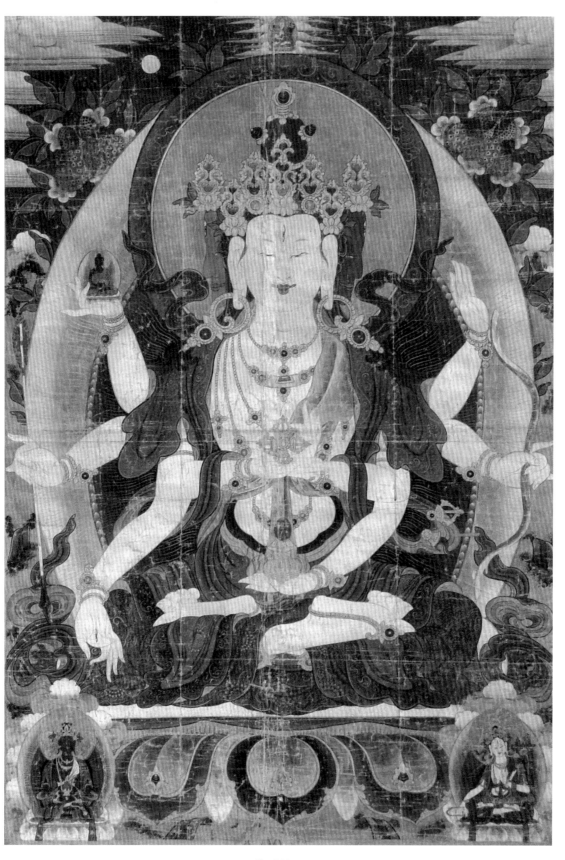

尊胜佛母

尺寸 118cm×167cm 清代

收藏于内蒙古师范大学美术学院

长寿佛

尺寸 6.5cm×8cm 清代

收藏于内蒙古师范大学美术学院

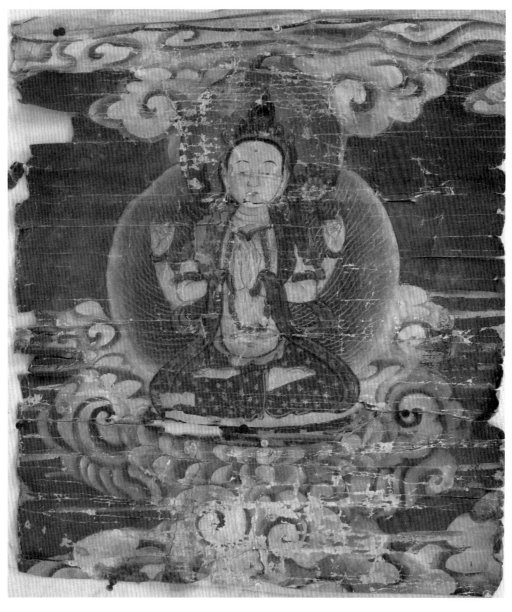

四臂观音

尺寸 53cm×60cm 清代

收藏于内蒙古师范大学美术学院

五佛冠摹本

尺寸 76.5cm×17cm 清代

收藏于内蒙古师范大学美术学院

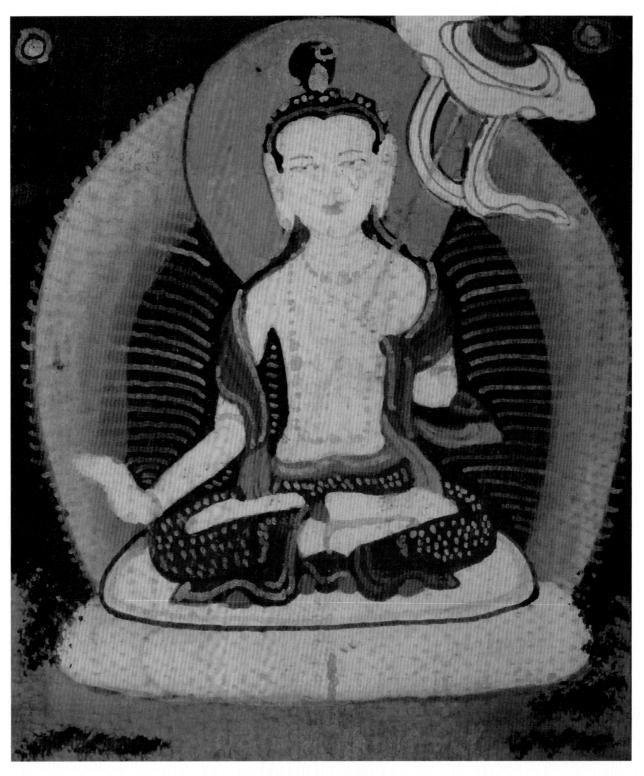

白伞盖度母（彩绘麻布唐卡）

尺寸 6.8cm×5.8cm 清代

收藏于赤峰市博物馆

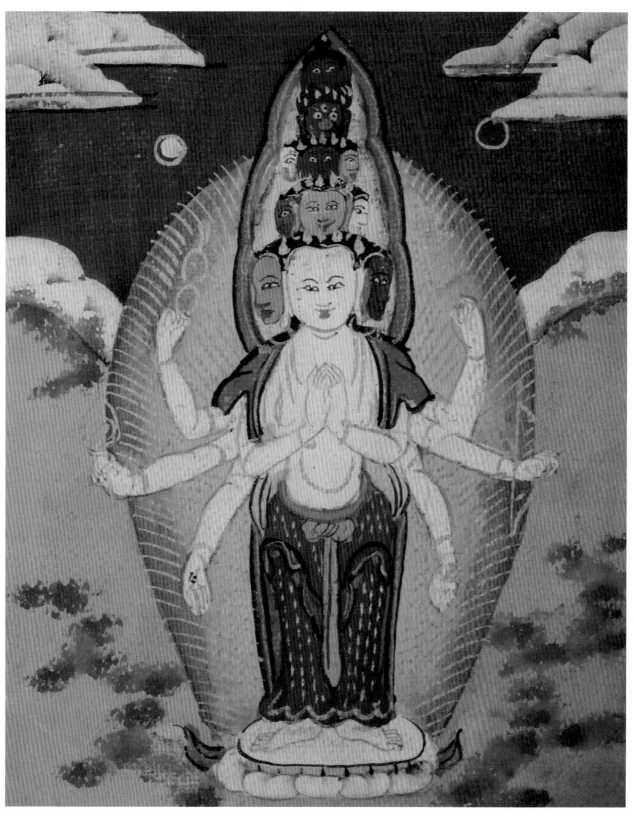

十一面白八臂观音（彩绘麻布唐卡）

尺寸 7.2cm×6.3cm 清代

收藏于赤峰市博物馆

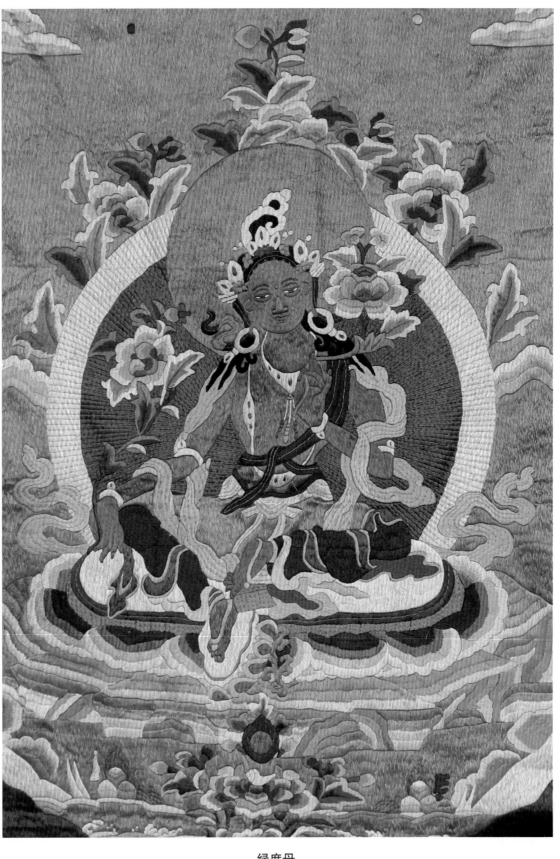

绿度母

尺寸 96cm×68cm

吕菊生收藏

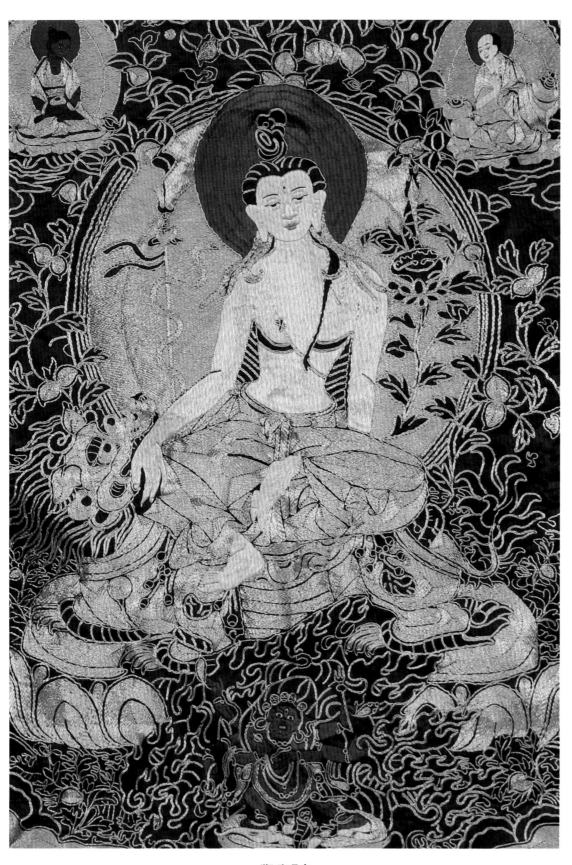

狮吼观音

尺寸 101cm×77cm

吕菊生收藏

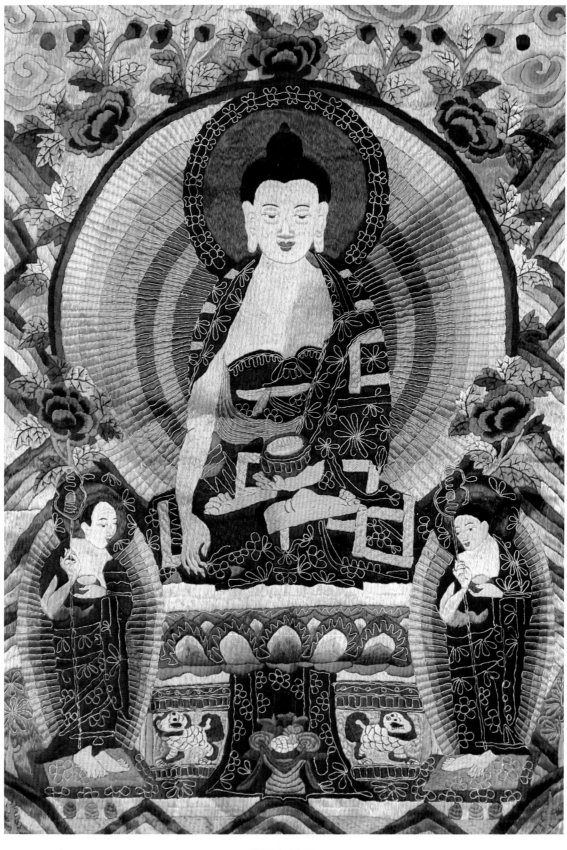

释迦牟尼佛

尺寸 98cm×69cm

吕菊生收藏

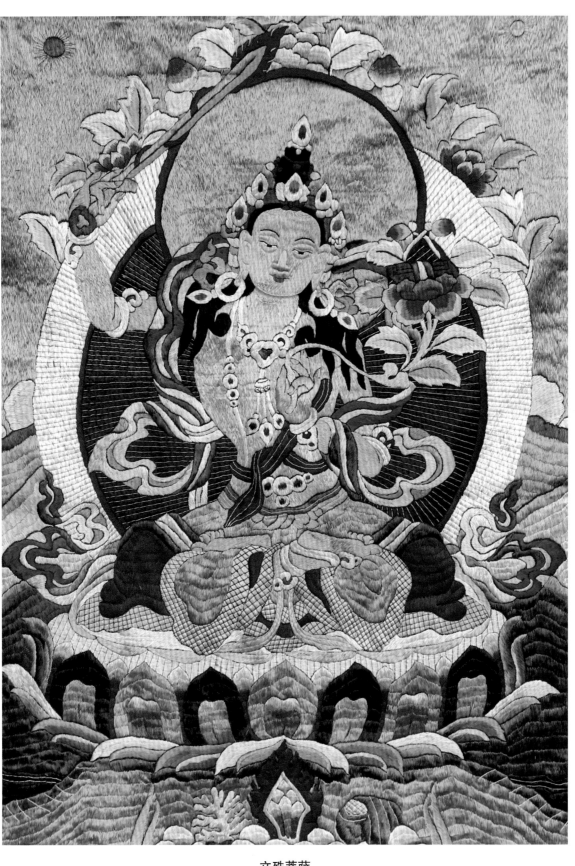

文殊菩萨

尺寸 103cm×74cm

吕菊生收藏

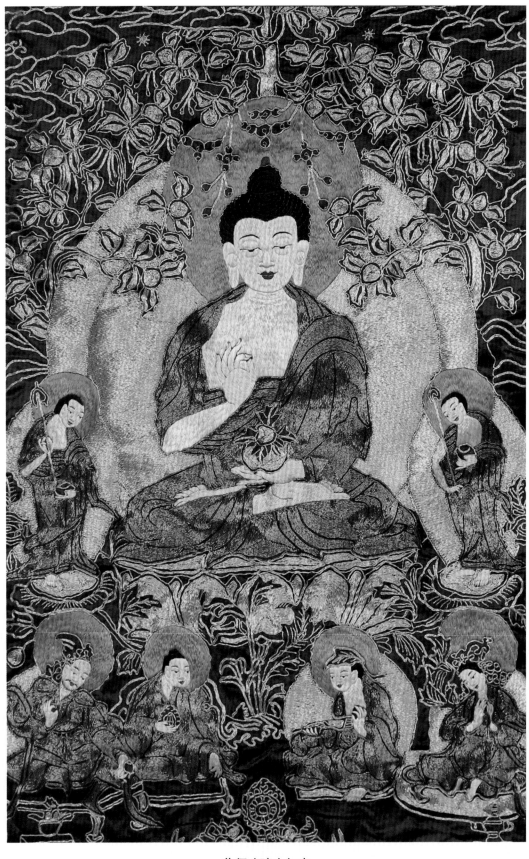

药师琉璃光如来

尺寸 95cm×64cm

吕菊生收藏

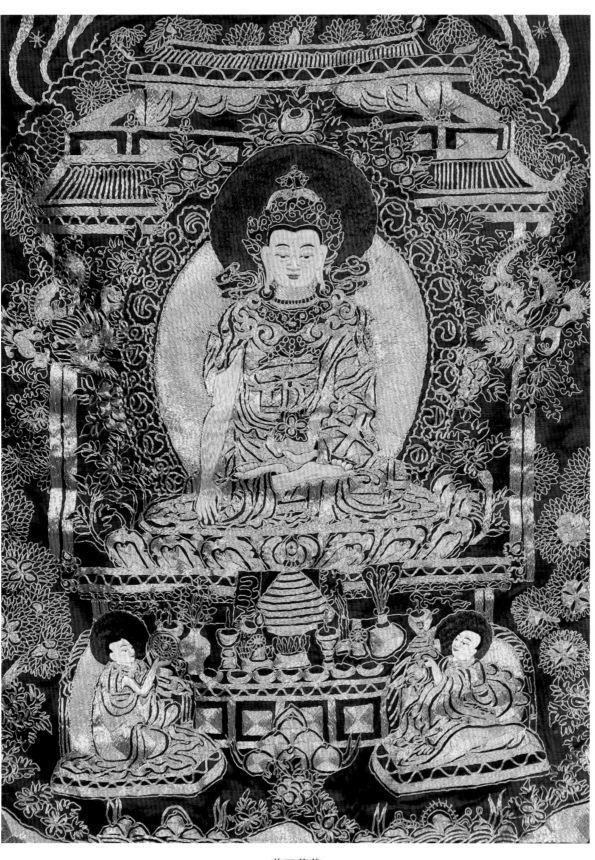

药王菩萨

尺寸 101cm×77cm

吕菊生收藏

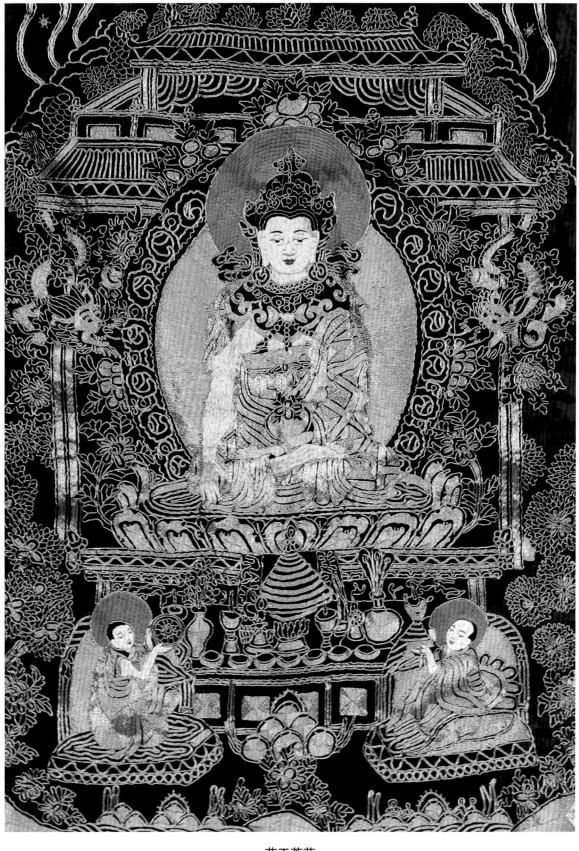

药王菩萨

尺寸 103cm×82cm

吕菊生收藏

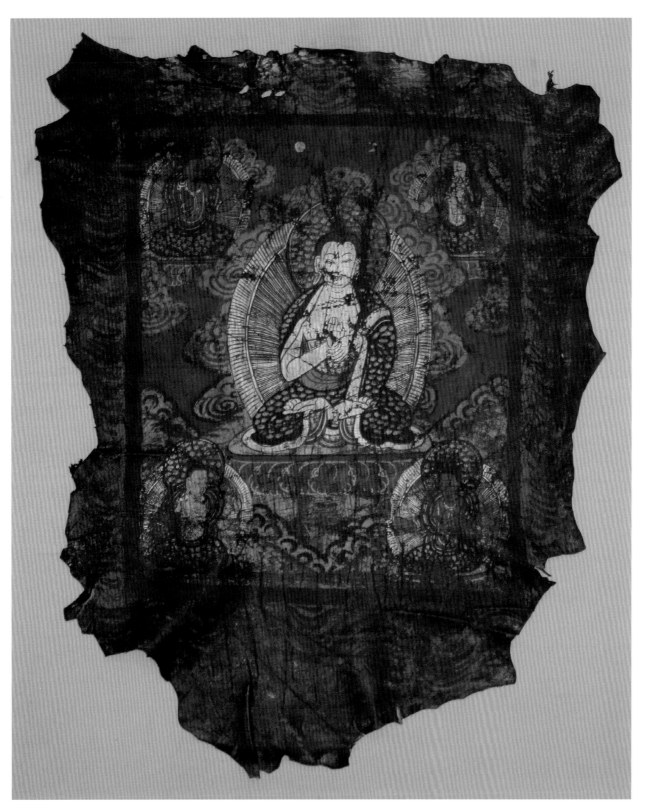

宝生佛 （彩绘皮制唐卡 佛陀）

尺寸 88cm×56cm 清代

通辽皮唐卡

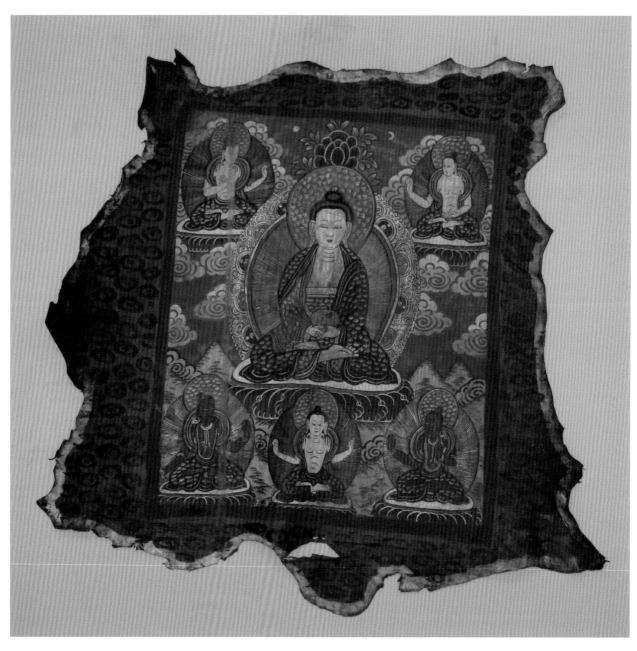

阿弥陀佛（彩绘皮制唐卡）

尺寸 80cm×58cm 清代

通辽皮唐卡

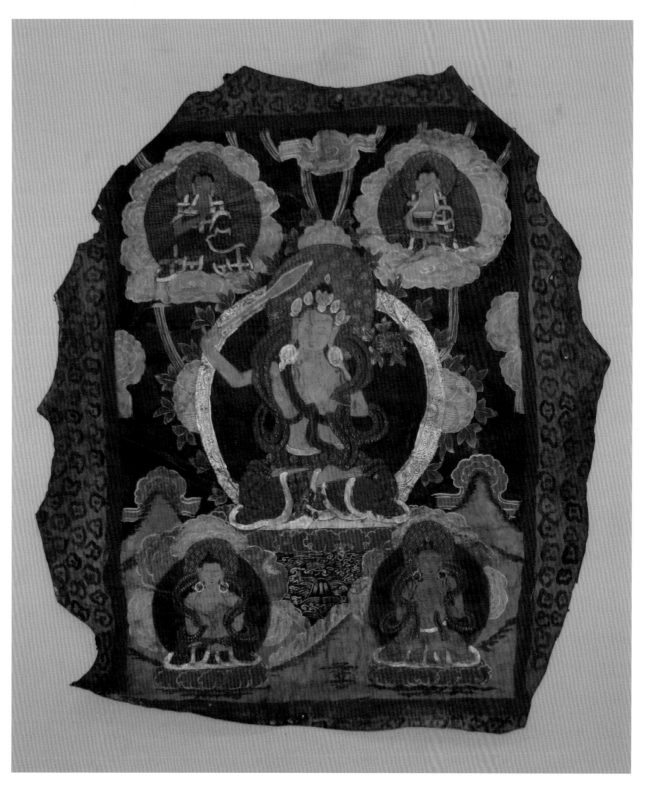

文殊菩萨（彩绘皮制唐卡）

尺寸 89cm×50cm 清代

通辽皮唐卡

文殊菩萨 （彩绘皮制唐卡 阿弥陀佛）

尺寸 89cm×59cm 清代

通辽皮唐卡

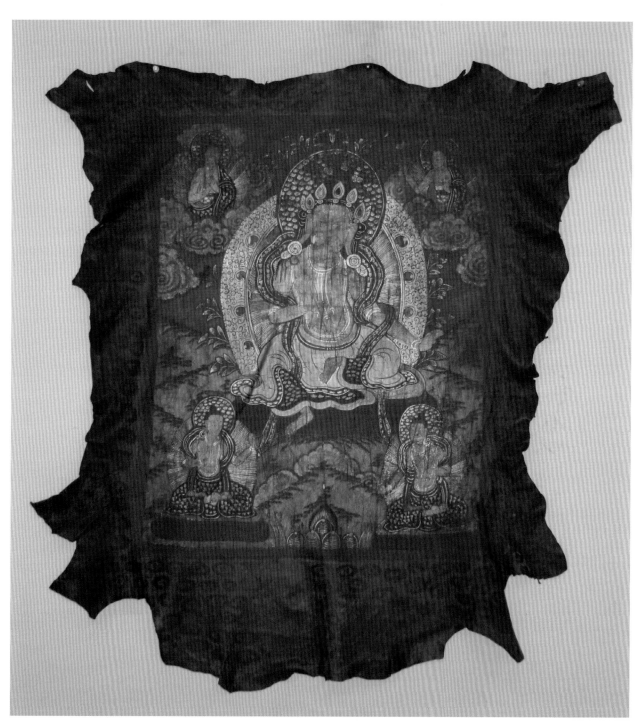

黄度母 （彩绘皮制唐卡 阿弥陀佛）

尺寸 89cm×60cm 清代

通辽皮唐卡

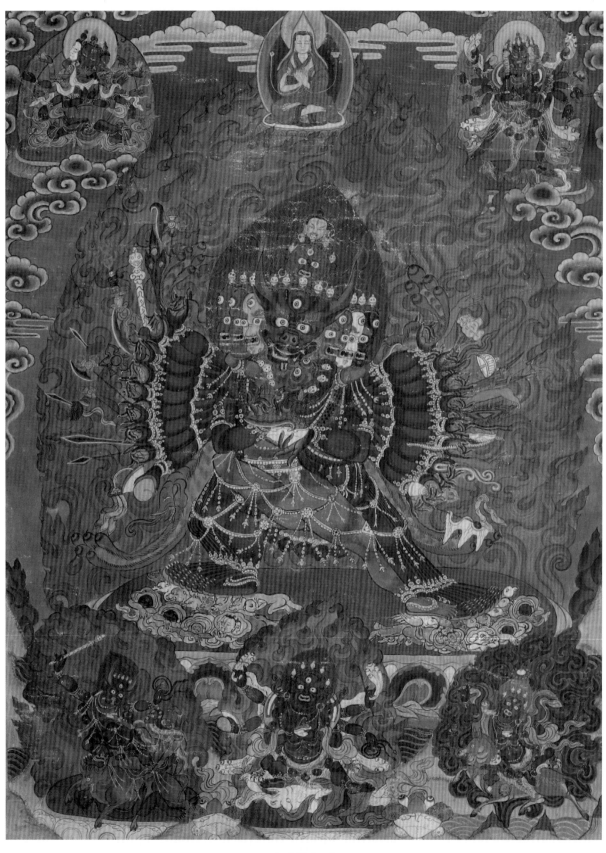

大威德金刚

尺寸 41cm×31cm 清代晚期

收藏于斯琴塔娜艺术博物馆

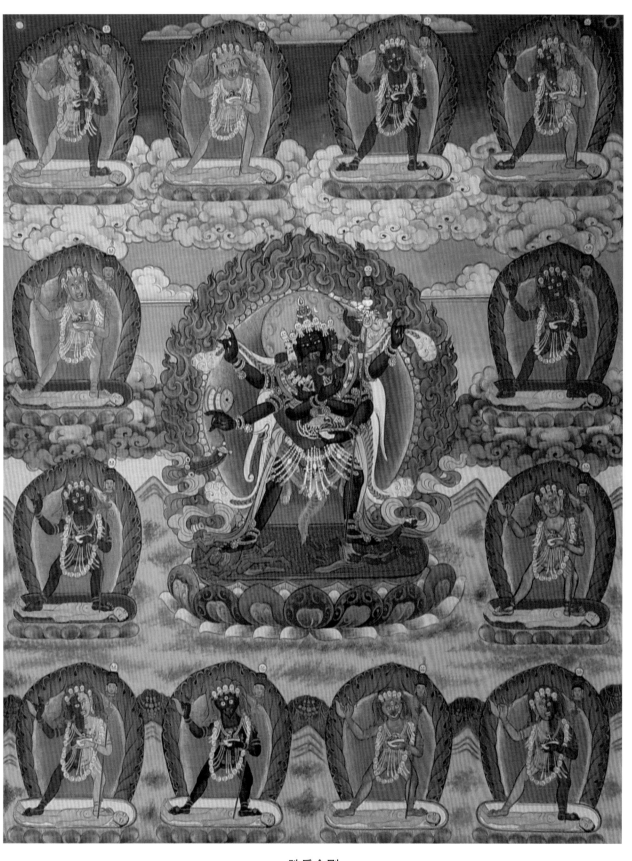

胜乐金刚

尺寸 47cm×36cm 民国初年

收藏于内蒙古师范大学美术学院

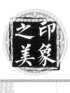

集法拉姆金刚

尺寸 47cm×37cm 民国

收藏于内蒙古师范大学美术学院

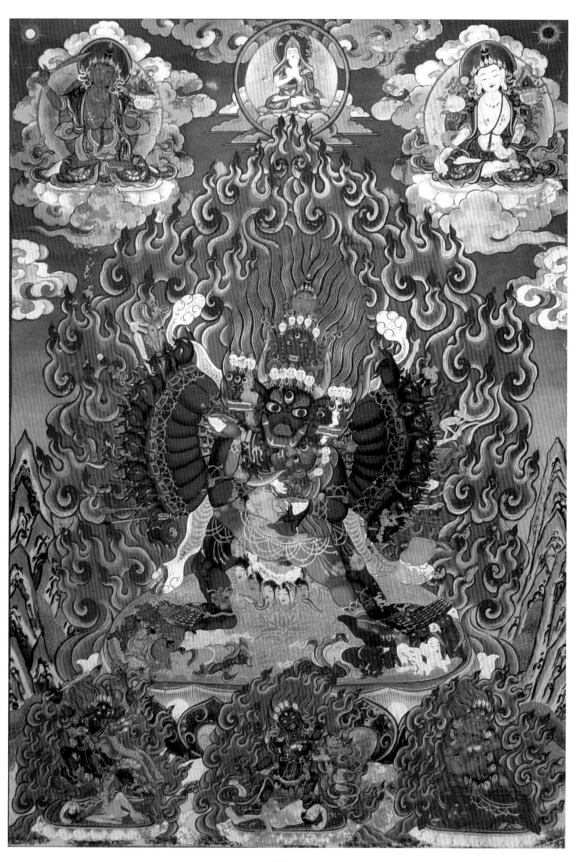

大威德金刚

尺寸 33cm×45.5cm 民国初年

收藏于内蒙古师范大学美术学院

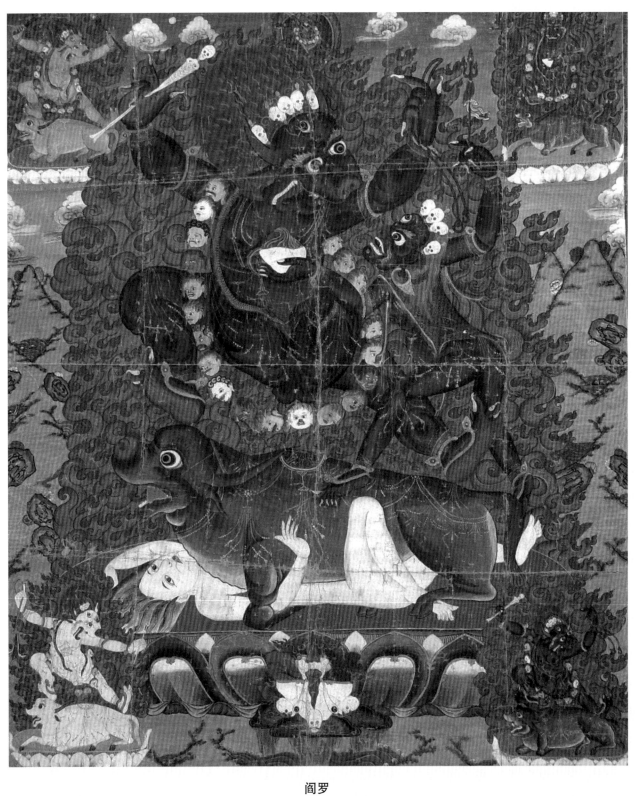

阎罗

尺寸 125cm×150cm 清代

收藏于内蒙古师范大学美术学院

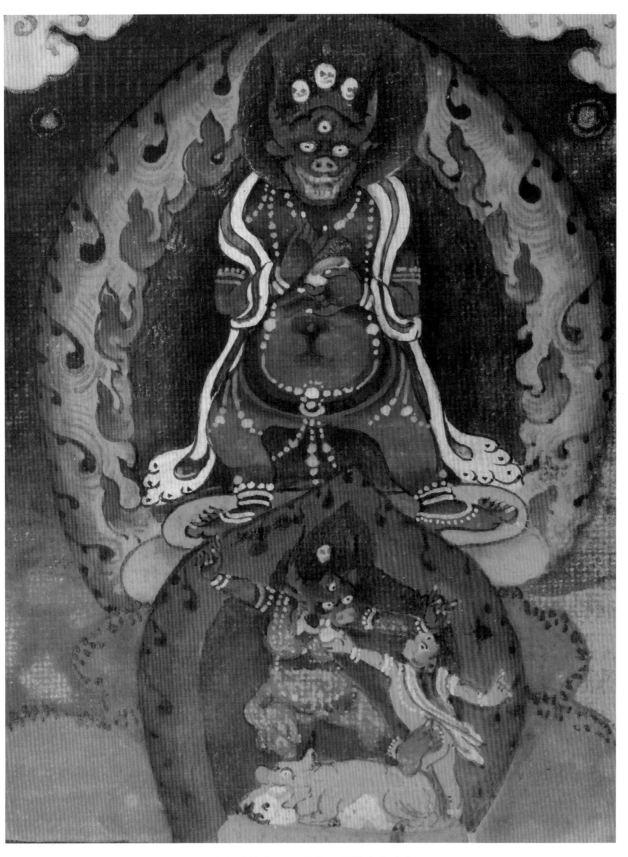

文殊大威德中阴显观像（彩绘麻布唐卡）

尺寸 9.3cm×6.5cm 清代

收藏于赤峰市博物馆

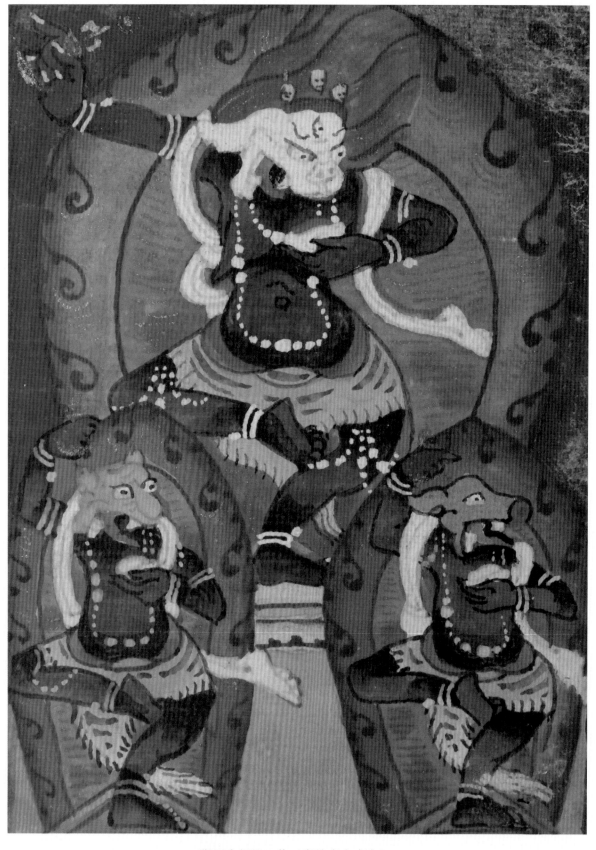

狮面空行母三尊（彩绘麻布唐卡）

尺寸 8.8cm×6.4cm 清代

收藏于赤峰市博物馆

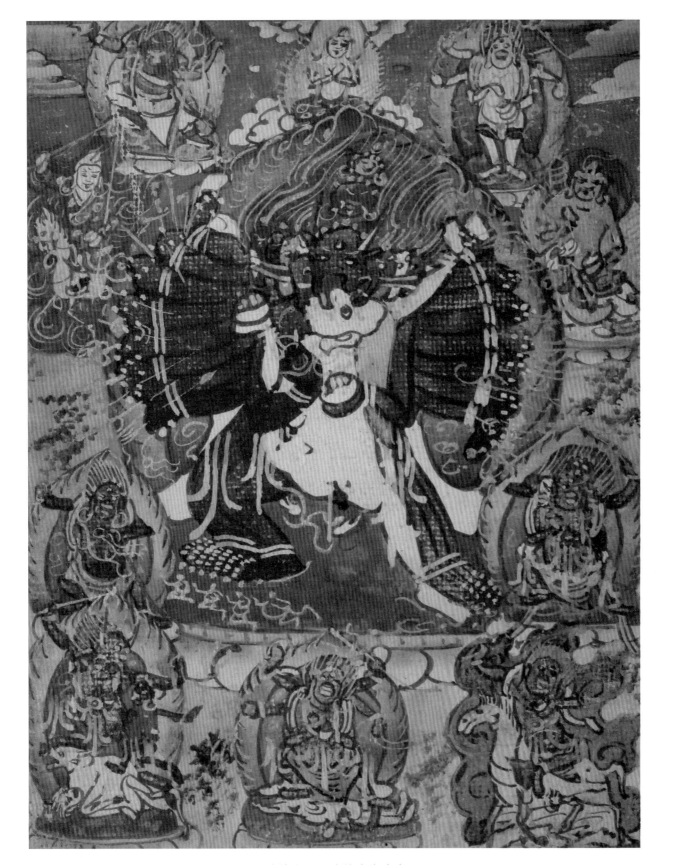

大威德金刚（彩绘麻布唐卡）

尺寸 8.9cm×6cm 清代

收藏于赤峰市博物馆

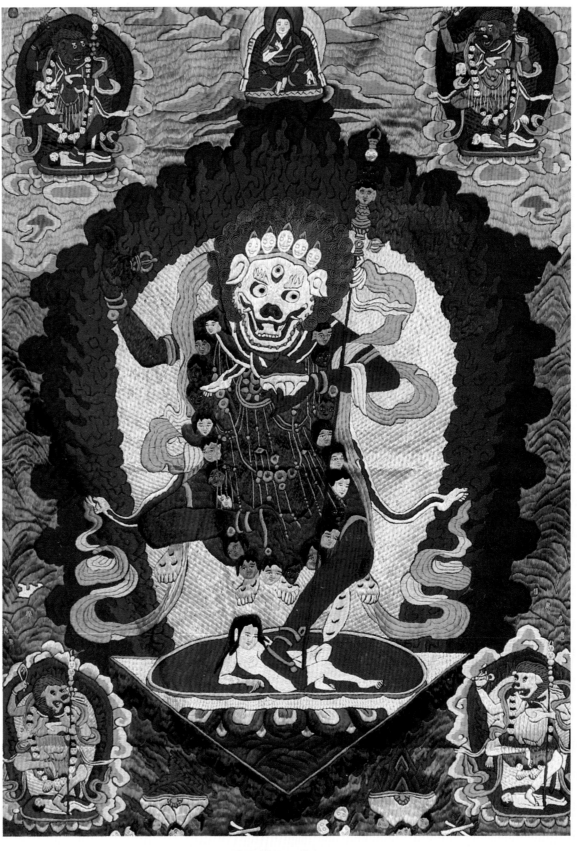

狮面佛母（独行）

尺寸 105cm×75cm

吕菊生收藏

六臂玛哈嘎拉

尺寸 59cm×44cm 清代

收藏于包头市博物馆

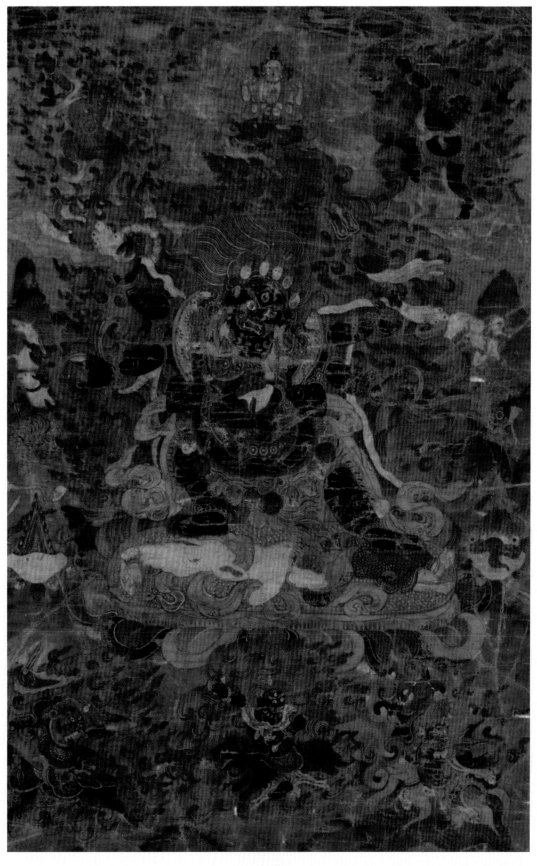

玛哈嘎拉

尺寸 52.5cm×34cm 清代

收藏于包头市博物馆

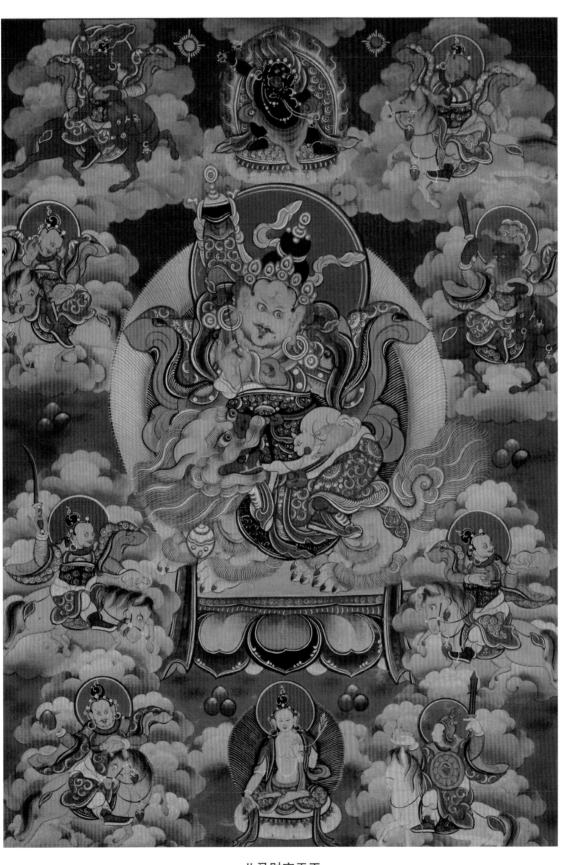

八马财宝天王

尺寸 34cm×25cm 清代晚期

收藏于斯琴塔娜艺术博物馆

罗群护法

尺寸 54cm×39cm 清代早期

收藏于斯琴塔娜艺术博物馆

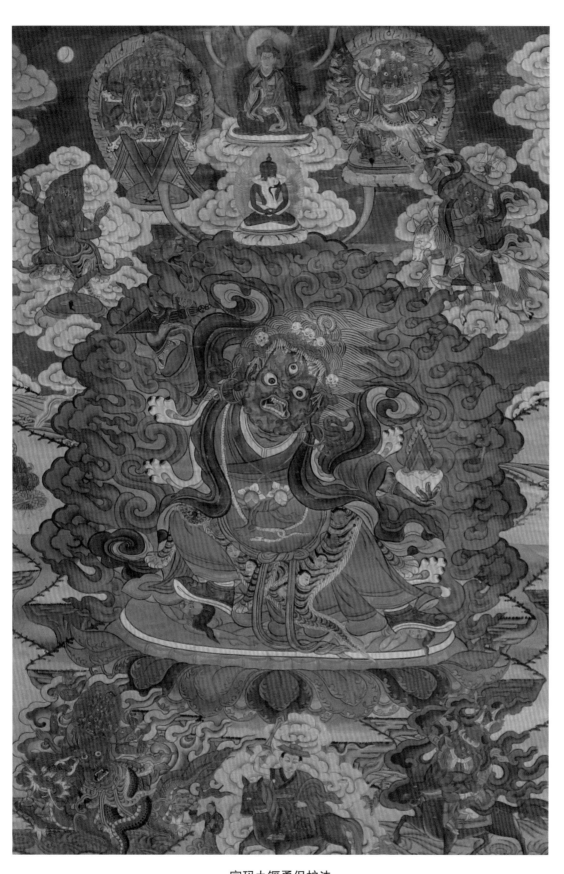

宫玛九镢勇保护法

尺寸 61cm×44cm 清代早期

收藏于斯琴塔娜艺术博物馆

杰玛群财护法（战神、山神）

尺寸 54cm×37cm 清代中期

收藏于斯琴塔娜艺术博物馆

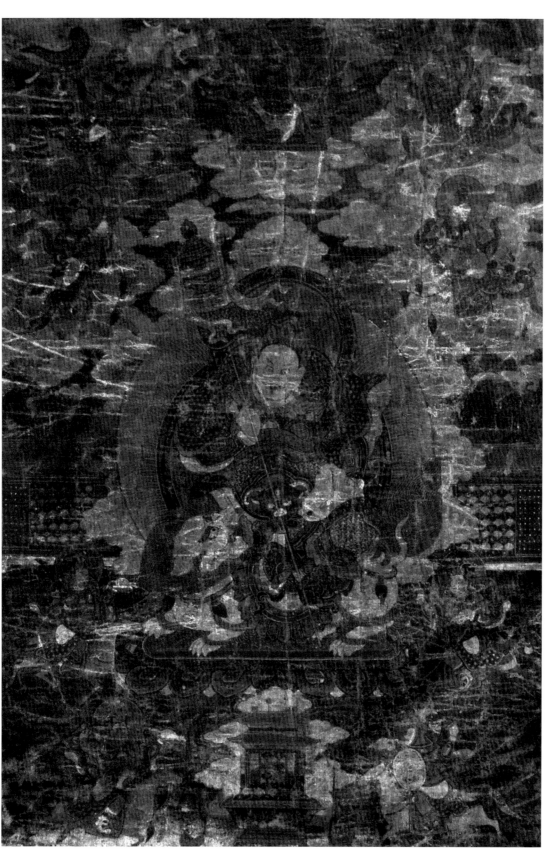

护法天王

尺寸 56cm×38.5cm 清代

收藏于内蒙古师范大学美术学院

蒙古族传统美术

唐卡

208

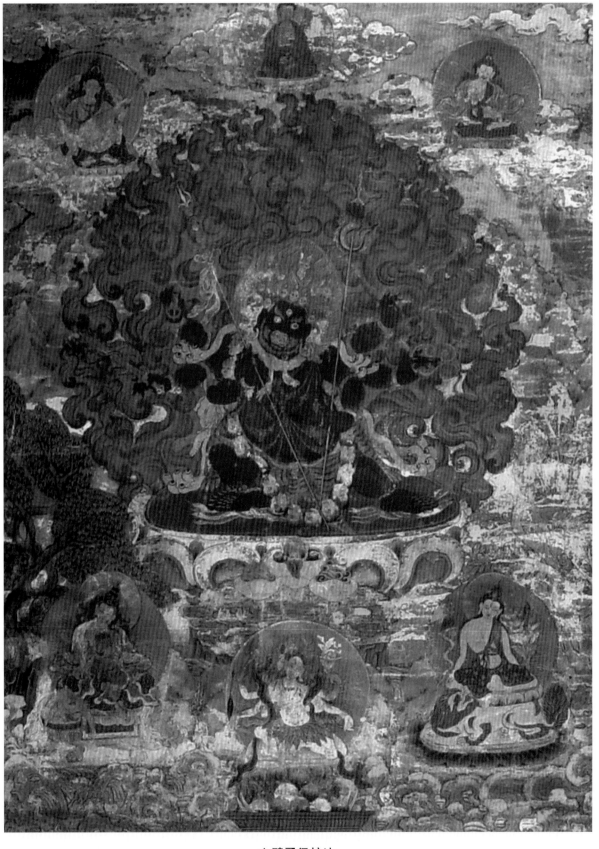

六臂勇保护法

尺寸 30.5cm×45.5cm 清代

收藏于内蒙古师范大学美术学院

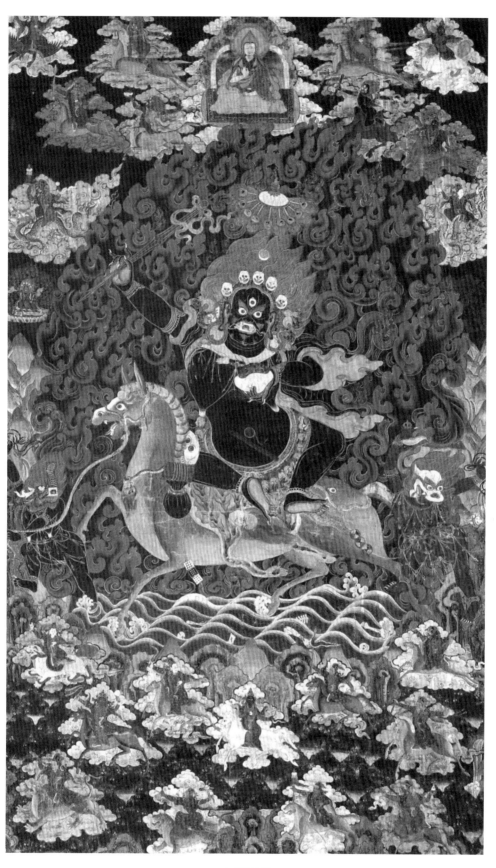

吉祥天母

尺寸 125cm×172cm 清代

收藏于内蒙古师范大学美术学院

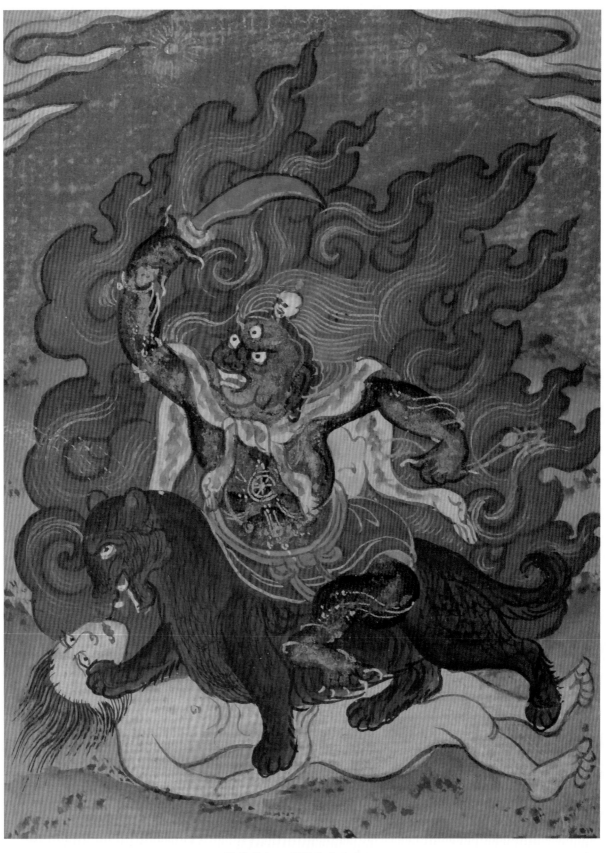

拉佳单坚（彩绘麻布唐卡）

尺寸 8.9cm×7.7cm 清代

收藏于赤峰市博物馆

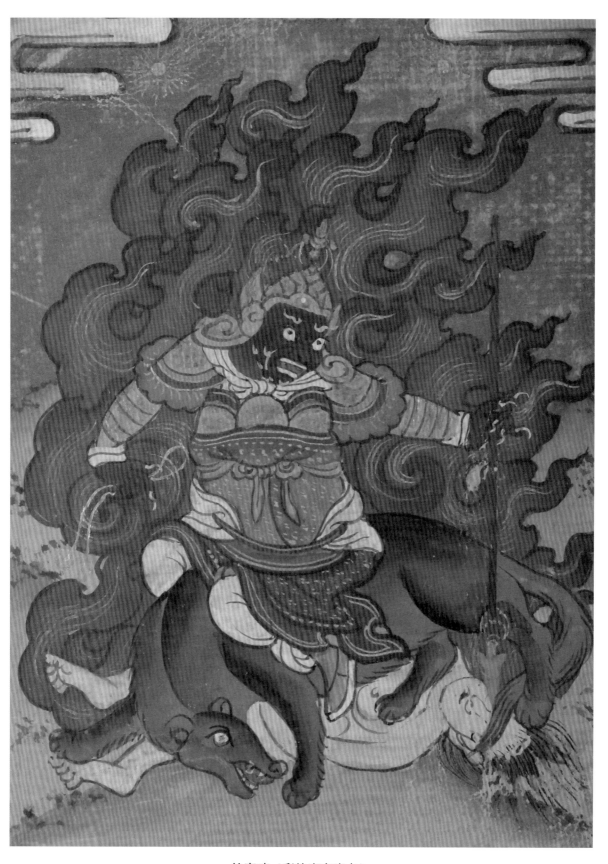

拉嘉嗦（彩绘麻布唐卡）

尺寸 9.5cm×6.5cm 清代

收藏于赤峰市博物馆

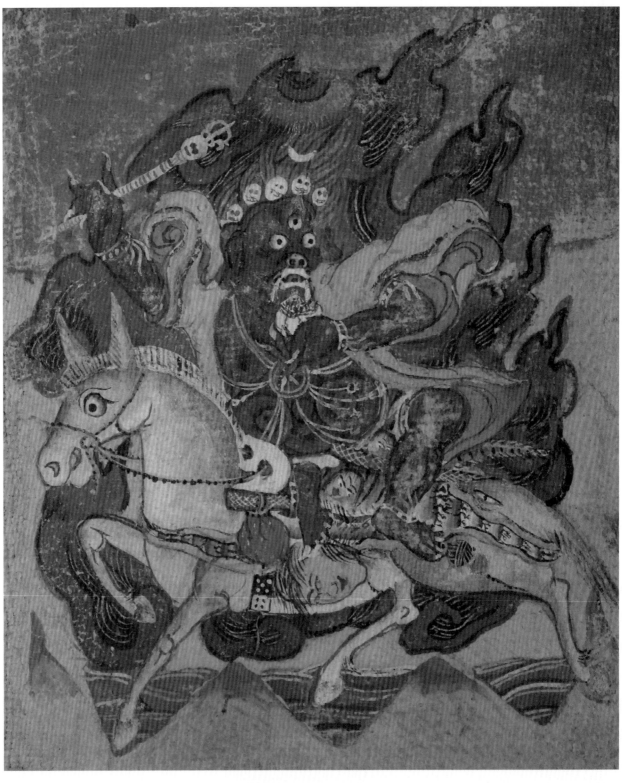

吉祥天母（彩绘麻布唐卡）

尺寸 9.2cm×7.7cm 清代

收藏于赤峰市博物馆

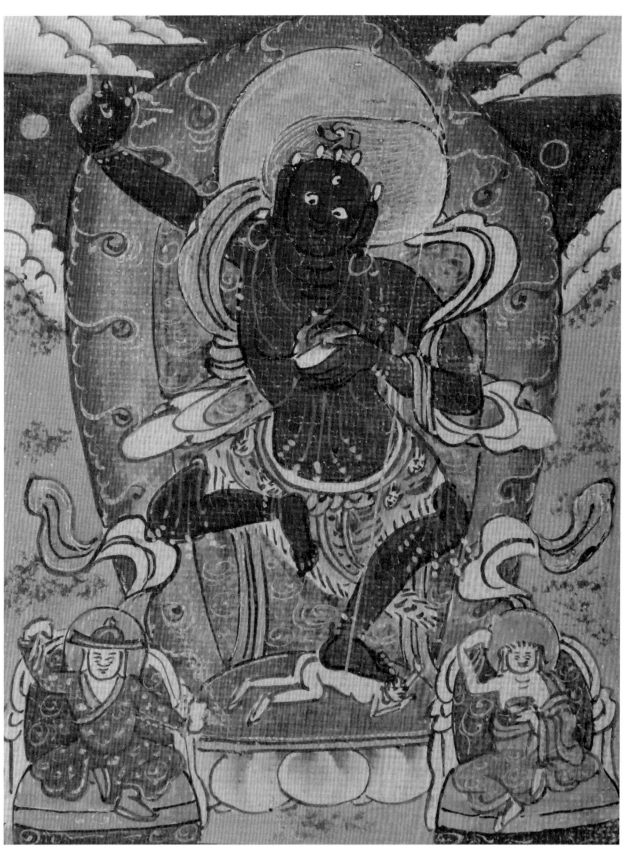

独雄持刀护法（彩绘麻布唐卡）

尺寸 6.8cm×5.8cm 清代

收藏于赤峰市博物馆

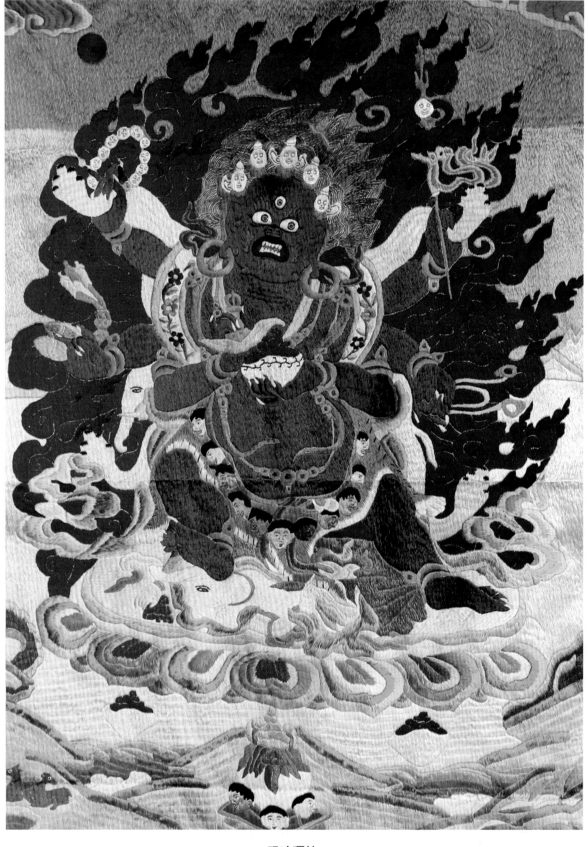

玛哈嘎拉

尺寸 95cm×69cm

吕菊生收藏

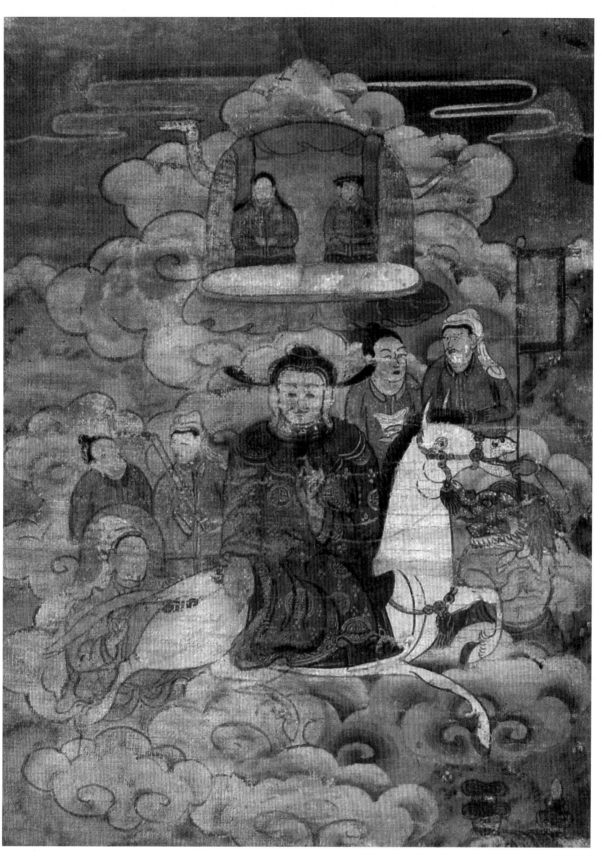

福禄神

尺寸 17.5cm×23cm 清代晚期

收藏于内蒙古师范大学美术学院

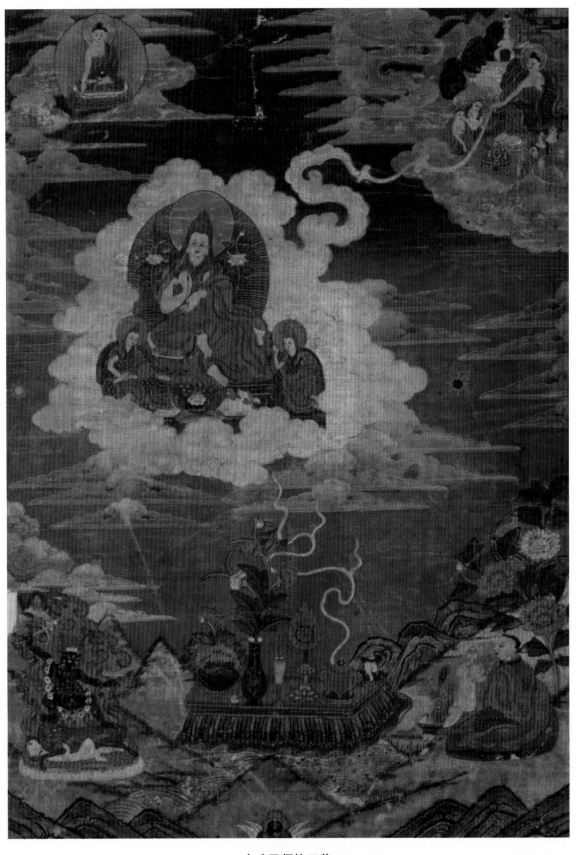

宗喀巴师徒三尊

尺寸 49.5cm×34cm 清代

收藏于包头市博物馆

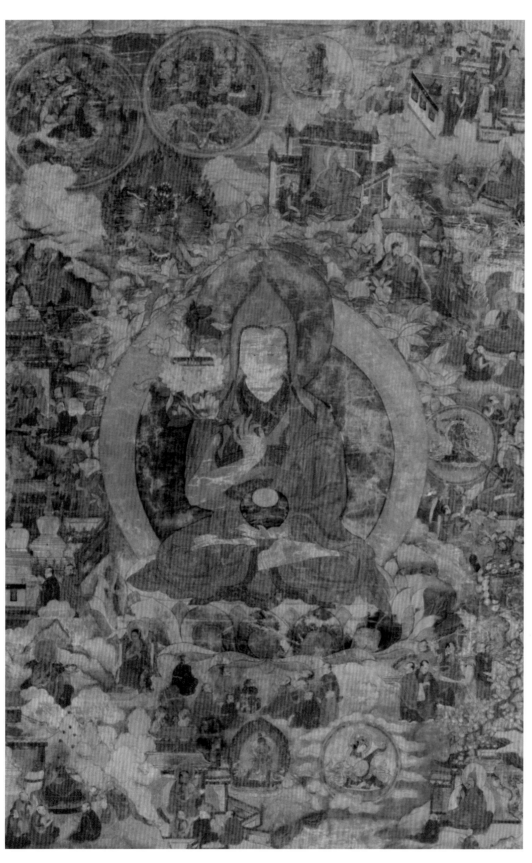

宗喀巴

尺寸 67cm×44.5cm 清代

收藏于包头市博物馆

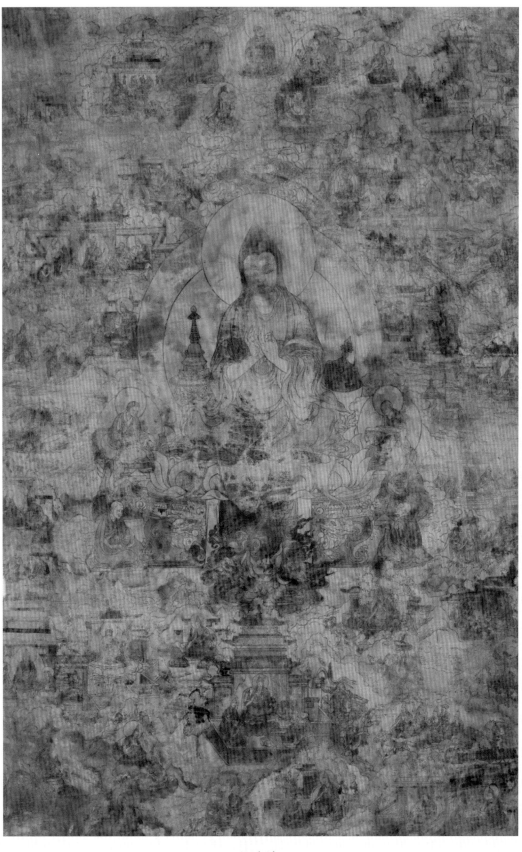

阿底峡

尺寸 82cm×52cm 清代

收藏于包头市博物馆

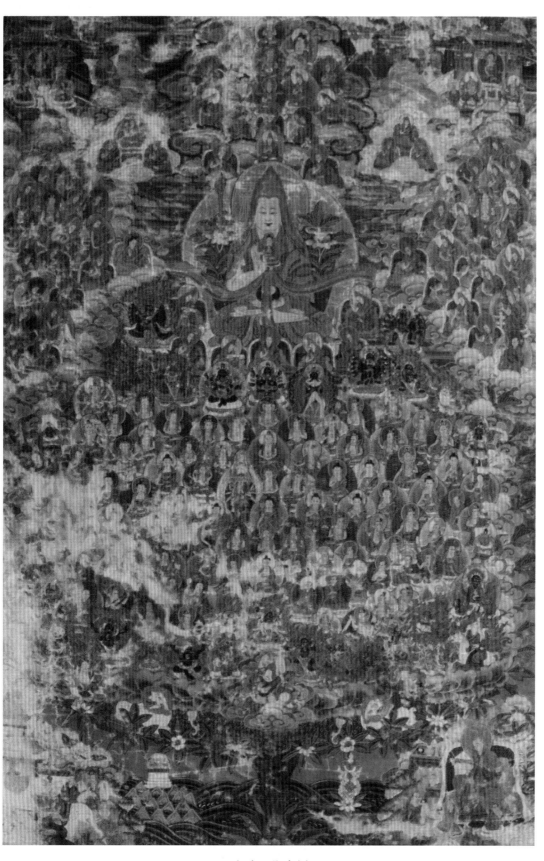

宗喀巴集会树

尺寸 77cm×51.5cm 清代

收藏于包头市博物馆

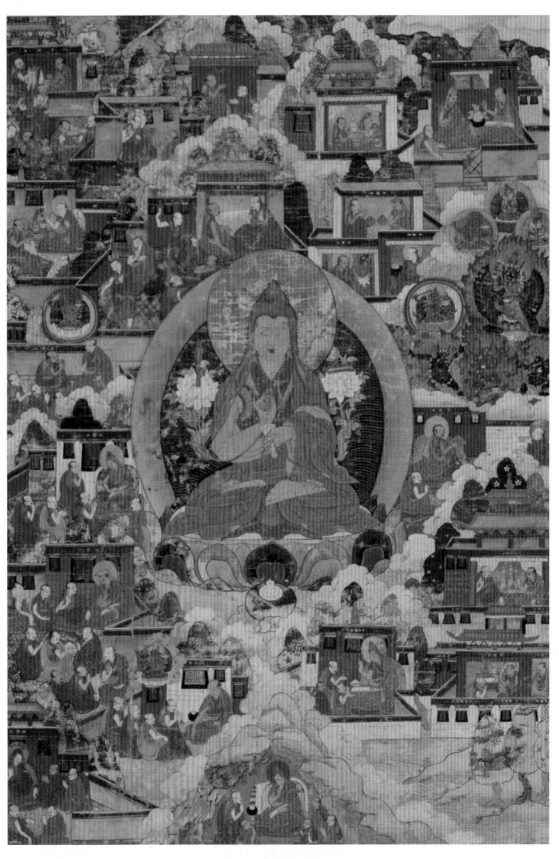

宗喀巴

尺寸 66cm×44cm 清代

收藏于包头市博物馆

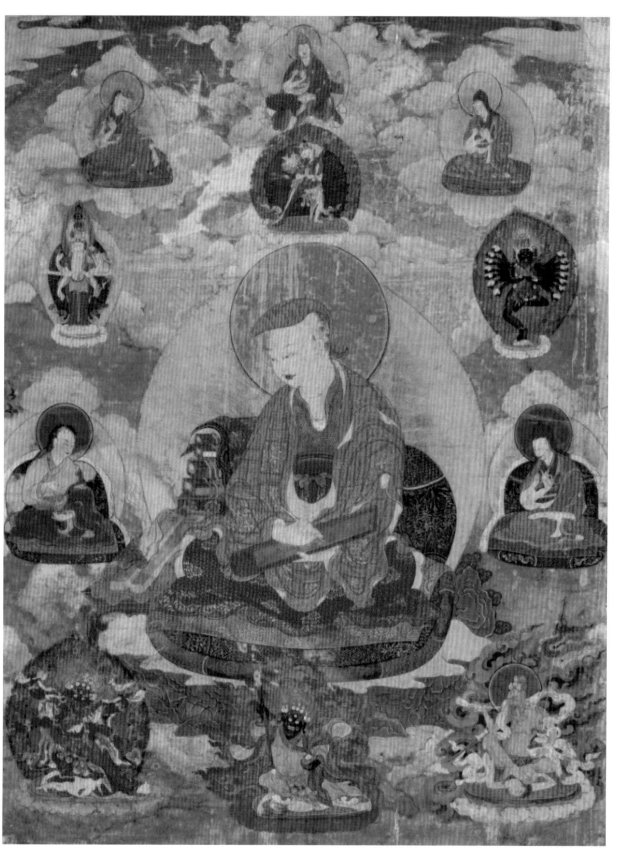

古印度高僧

尺寸 52.5cm×37.5cm 清代

收藏于包头市博物馆

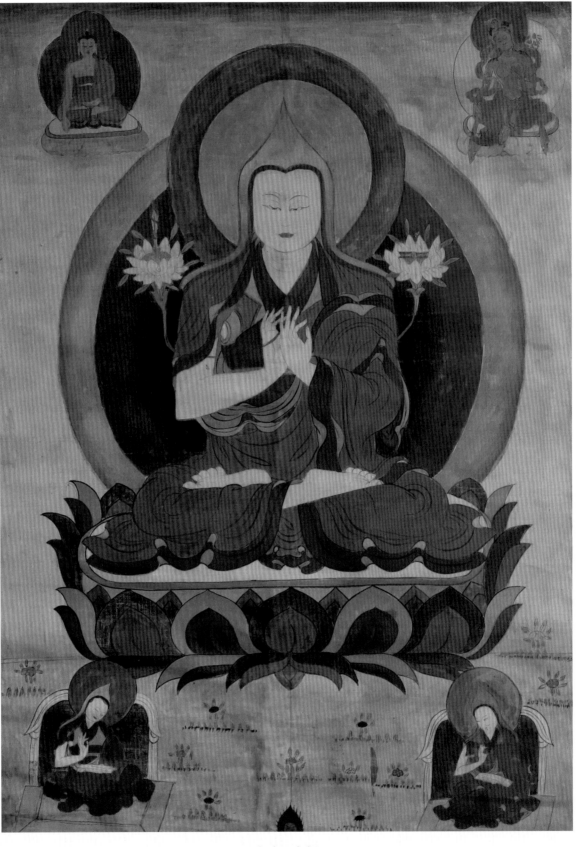

宗喀巴大师

尺寸 47cm×33cm 清代晚期

收藏于斯琴塔娜艺术博物馆

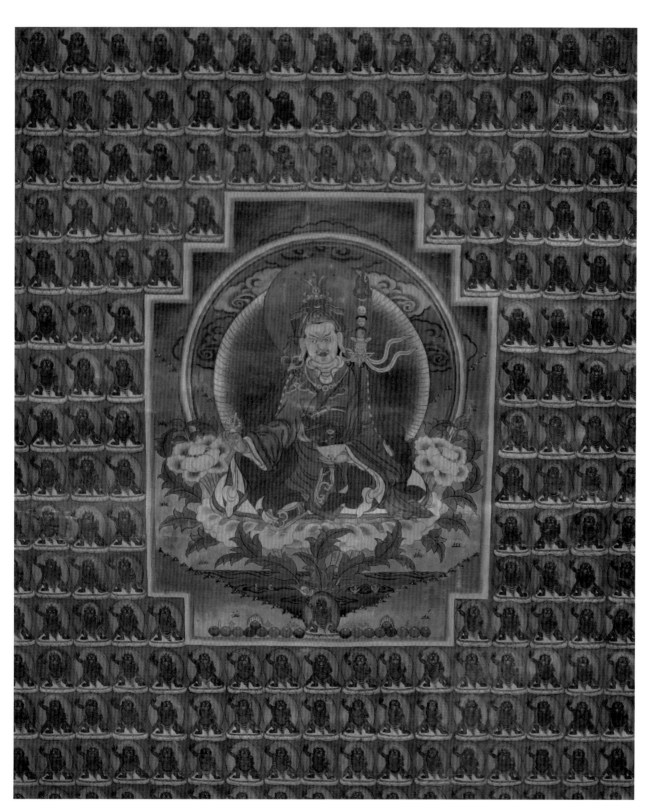

莲花生大士

尺寸 73cm×60cm 清代早期

收藏于斯琴塔娜艺术博物馆

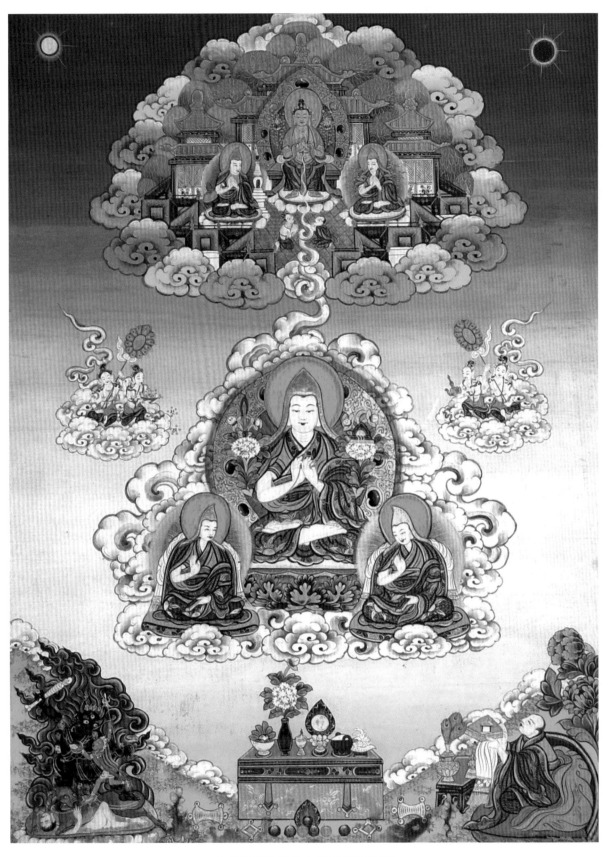

宗喀巴师徒三宗宝经变相通法图

尺寸 48cm×36cm 民国初年

收藏于内蒙古师范大学美术学院

宗喀巴

尺寸 69cm×47.5cm 清代

收藏于内蒙古师范大学美术学院

宗喀巴

尺寸 63.5cm×42cm 明代

收藏于内蒙古师范大学美术学院

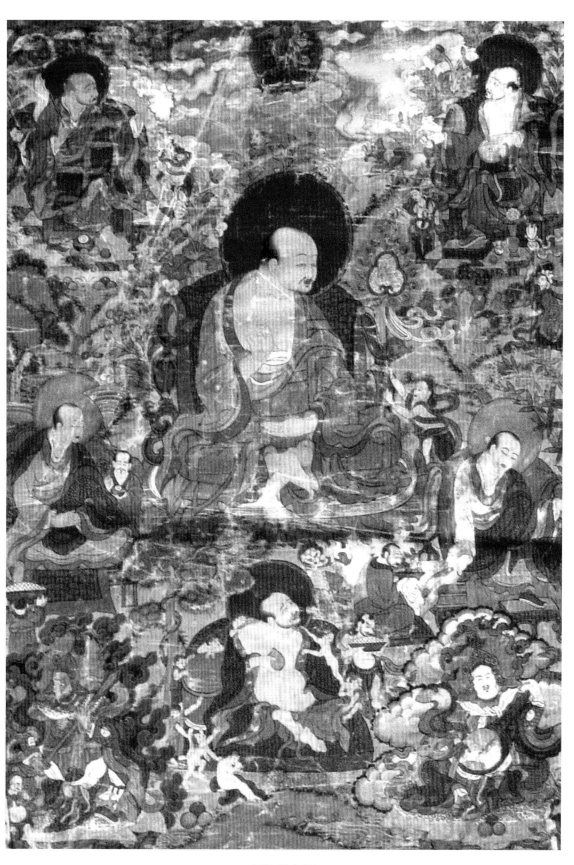

罗汉辩经图

尺寸 40cm×57cm 清代初期

收藏于内蒙古师范大学美术学院

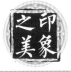
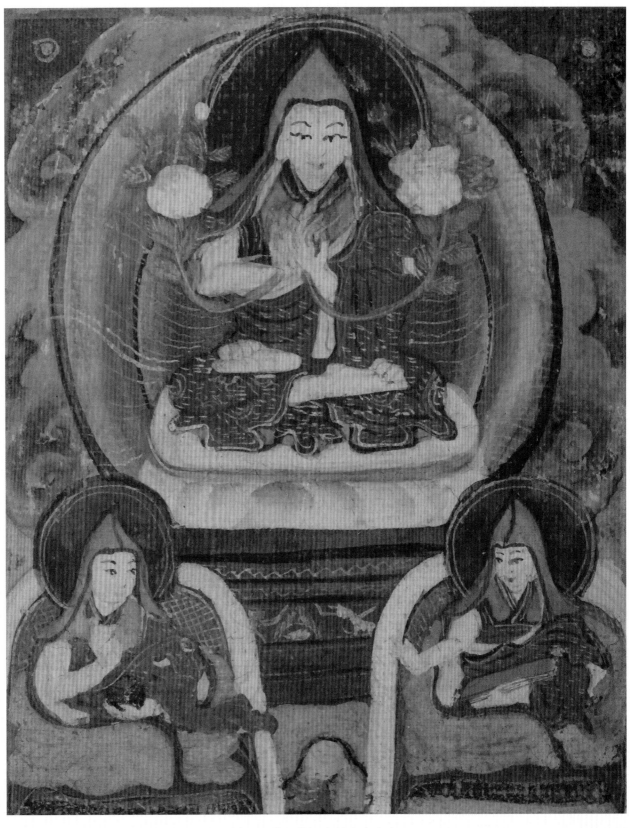

宗喀巴师徒三尊（彩绘麻布唐卡）

尺寸 9.1cm×7.7cm 清代

收藏于赤峰市博物馆

兽科医药图 （彩绘皮制唐卡 四部医典）

尺寸 89cm×50cm 清代

通辽皮唐卡

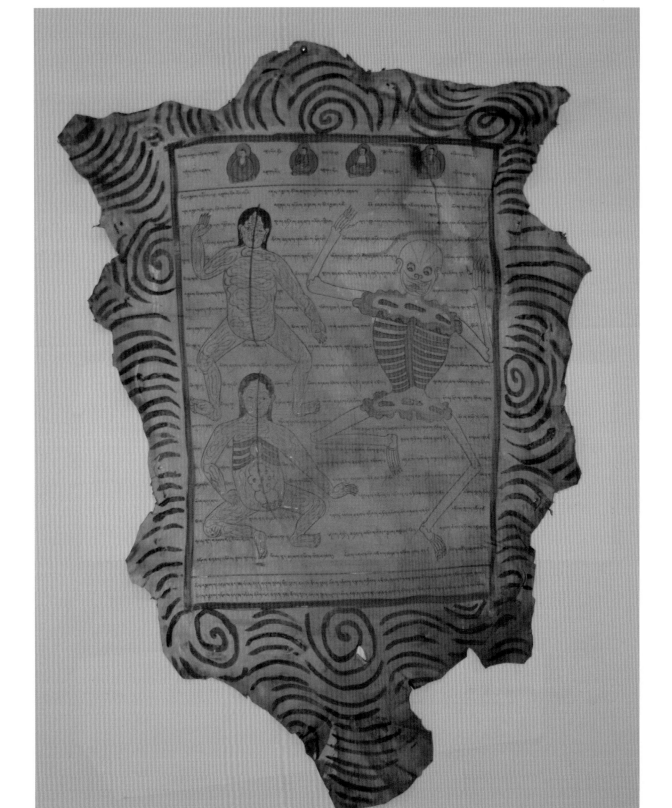

人体经脉图 （彩绘皮制唐卡 四部医典）

尺寸 89cm×50cm 清代

通辽皮唐卡

药理图 （彩绘皮制唐卡 四部医典）

尺寸 89cm×50cm 清代

通辽皮唐卡

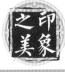

药理草本科 （彩绘皮制唐卡 四部医典）

尺寸 89cm×50cm 清代

通辽皮唐卡

人体脉穴图 （彩绘皮制唐卡 四部医典）

尺寸 89cm×50cm 清代

通辽皮唐卡

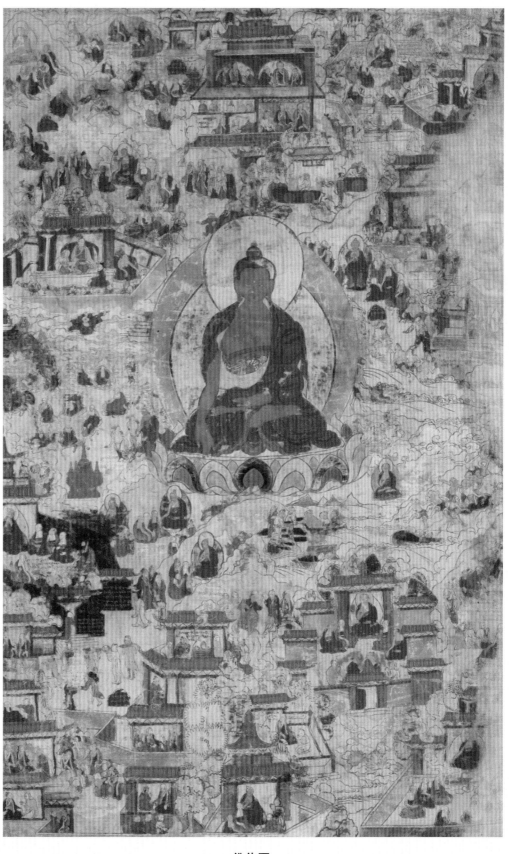

佛传图

尺寸 87cm×54cm 清代

收藏于包头市博物馆

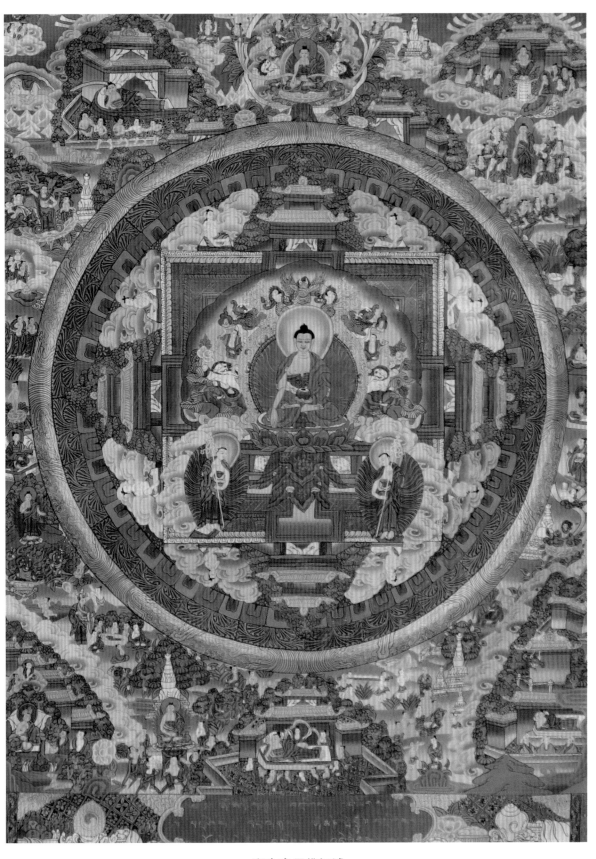

释迦牟尼佛坛城

尺寸 66cm×49cm 尼泊尔新现代

收藏于斯琴塔娜艺术博物馆

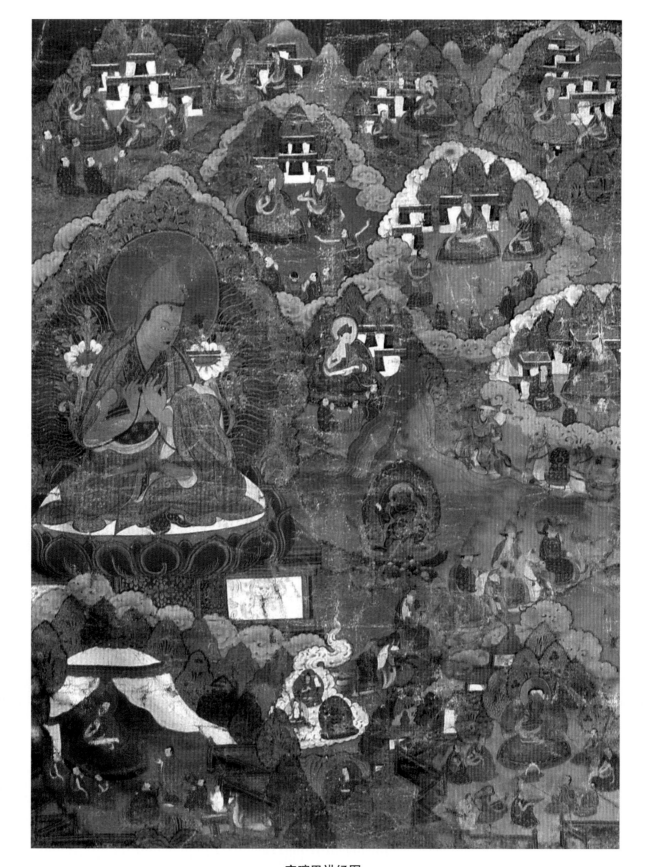

宗喀巴讲经图

尺寸 66cm×50cm 清代初期

收藏于内蒙古师范大学美术学院

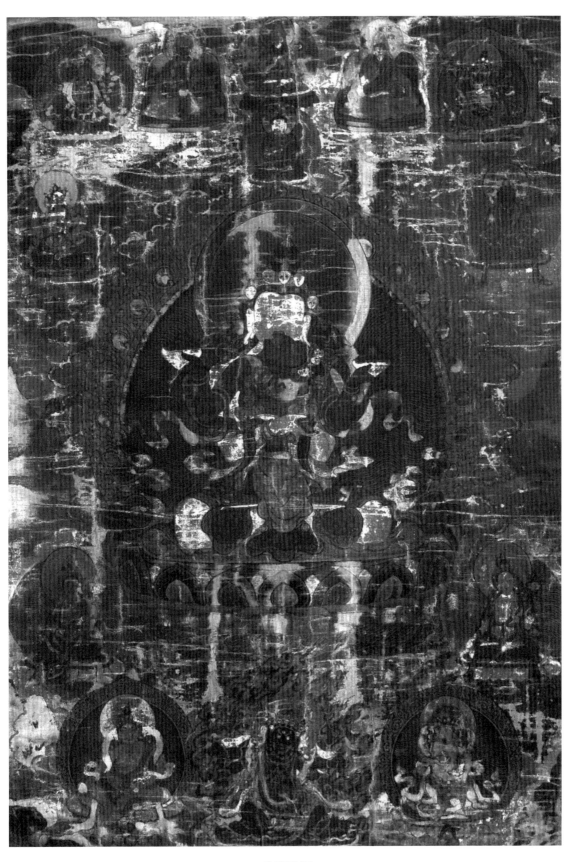

欢喜佛图

尺寸 46cm×65cm 清代

收藏于内蒙古师范大学美术学院

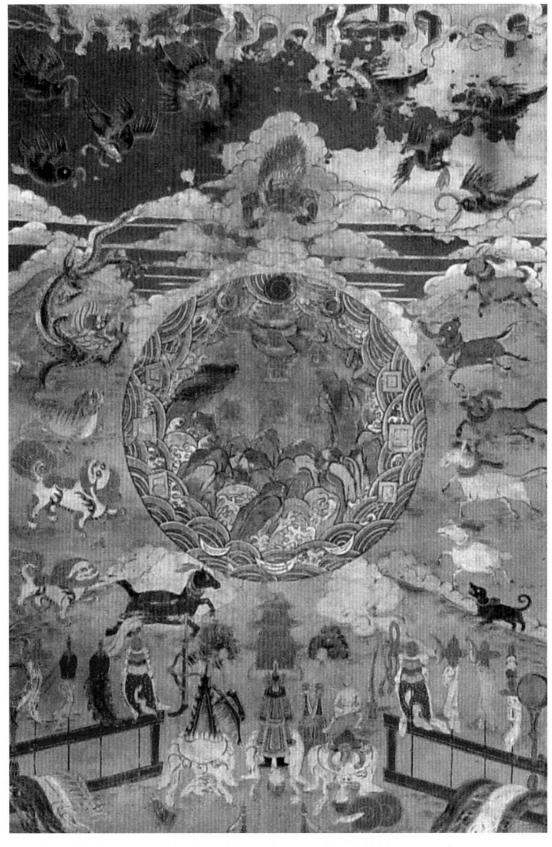

空灵九宫天体山水图 （萨满教题材）

尺寸 31.5cm×47cm 清代初期

收藏于内蒙古师范大学美术学院

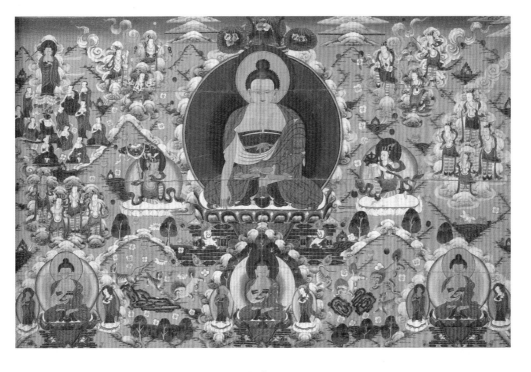

释迦牟尼佛

尺寸 132cm×204cm 清代晚期

收藏于内蒙古师范大学美术学院

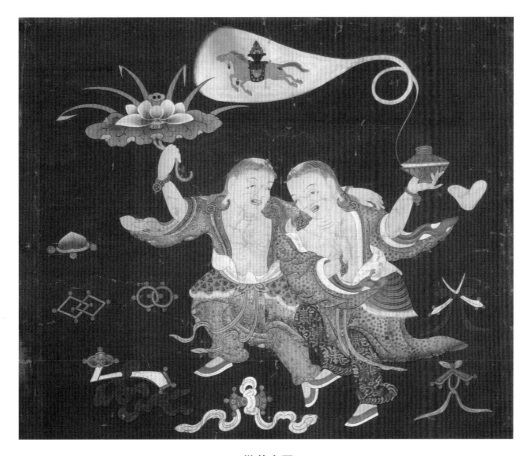

供养人图

尺寸 32cm×41cm 清代

收藏于内蒙古师范大学美术学院

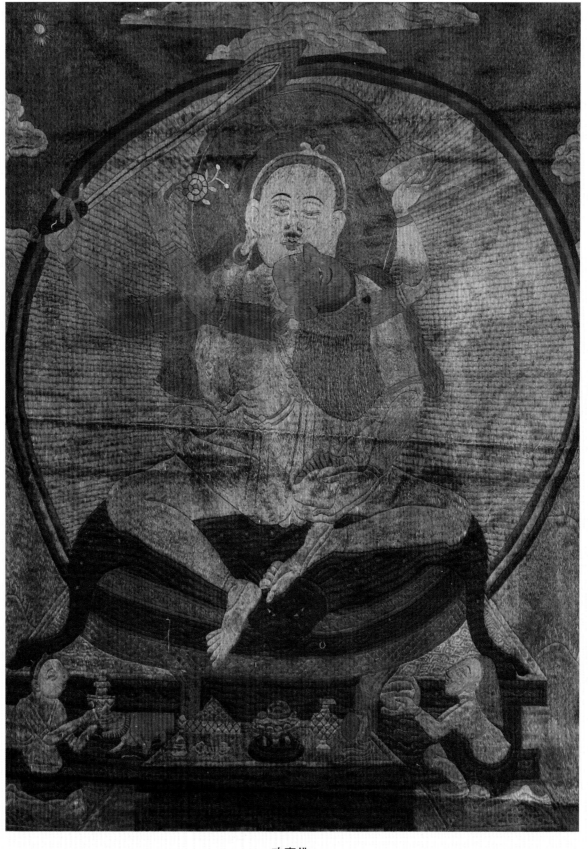

欢喜佛

尺寸 109cm×82cm

吕菊生收藏

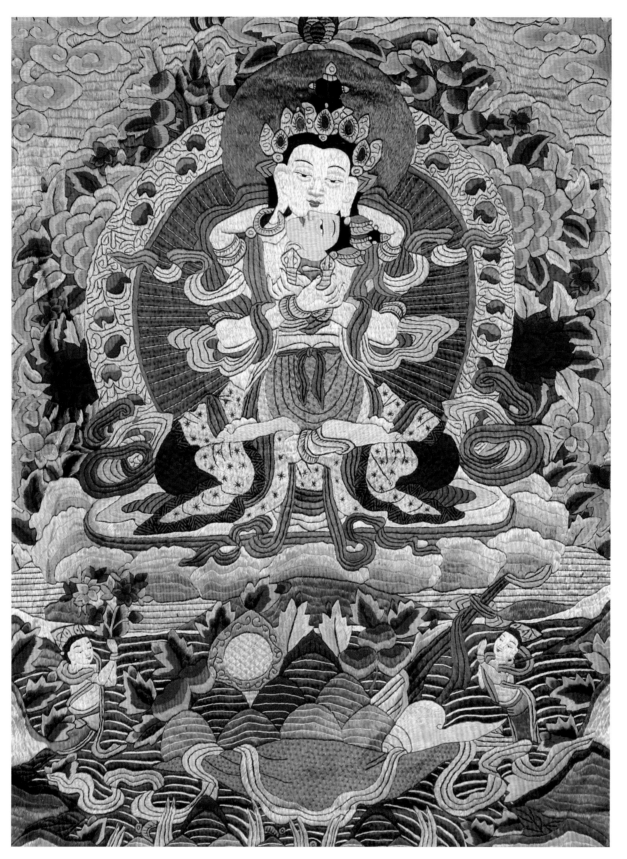

金刚萨埵

尺寸 101cm×76cm

吕菊生收藏

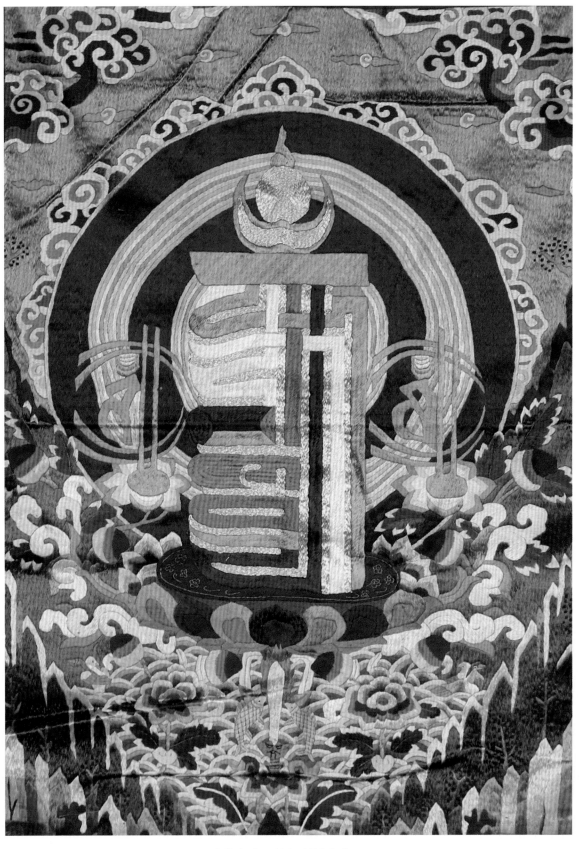

十像自在（丝织刺绣唐卡）

尺寸 100cm×71cm

吕菊生收藏

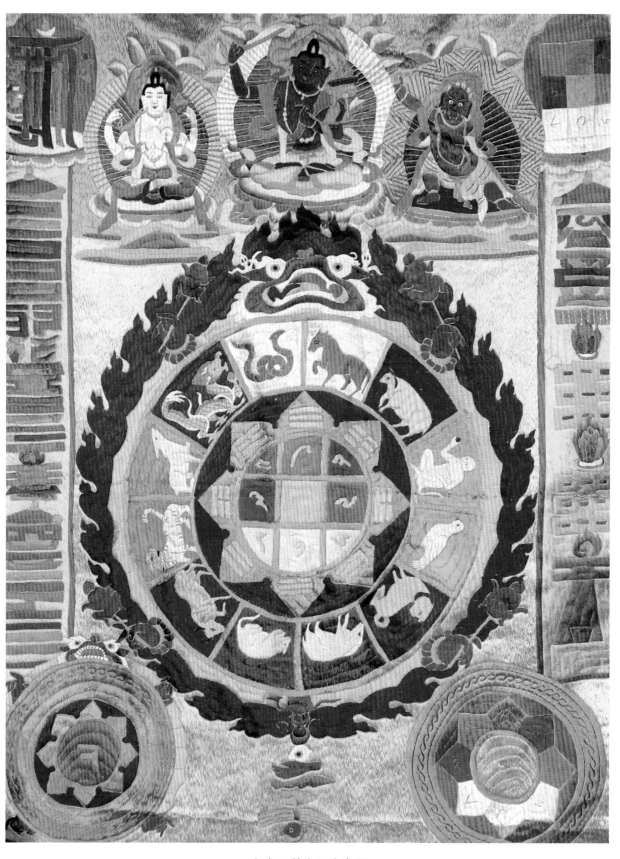

九宫八卦十二生肖图

尺寸 100cm×77cm

吕菊生收藏

第四章 内蒙古当代唐卡艺术

内蒙古当代唐卡艺术主要包括彩绘唐卡、堆绣唐卡（马鬃绕线）、珠绣唐卡、瓷板唐卡、皮雕唐卡。当代唐卡艺术的发展在保留民族思想智慧、坚持造像依据、延续民族风格的同时，还进行了创新发展。2015年，马鬃绕线堆绣唐卡、布斯吉如格被正式列入内蒙古自治区第五批非物质文化遗产名录。但不可否认的是，随着时间的推移和现代文明对传统文化的冲击，蒙古唐卡正在一步步淡出我们的视线，从事这项艺术的人也越来越少。对于蒙古族传统唐卡艺术及其衍生出来的当代唐卡艺术，如何更好地加以保护和传承，使其在新的历史条件下得到新的发展，是一个非常有价值的新课题。

1. 彩绘唐卡

当代内蒙古彩绘唐卡最具代表性的是乌兰察布市凉城县的蒙萨派唐卡。蒙萨派唐卡源于青海热贡。据《蒙古佛教史》《青海大明王厅仪碑》《吾屯下寺寺院年记》等史料记载，明朝万历年间，唐卡从今天的青海省黄南藏族自治州同仁县传入阿拉善盟一带，在额济纳旗境内的黑水城遗址中曾出土过西夏时期的唐卡；后传到鄂尔多斯、包头、呼和浩特等地，再从中部一路向东发展。从呼和浩特向东传承的第一站便是乌兰察布市凉城县，当时主要制作基地是凉城县汇祥寺；再往东便是内蒙古东部地区。蒙萨派唐卡在构图上继承了青海热贡画派的精细和严谨，构图规矩，传统的绘制工艺都延续了下来，但同时又有自己的突破。《蒙古族唐卡度量如意经》中对蒙萨派的传承情况有相关记载。

2. 马鬃绕线堆绣唐卡

蒙古民族被称作马背民族，马是蒙古民族文化的重要组成部分，所以早在元朝时期就有马鬃绕线制作佛像、供物的技艺。内蒙古自治区阿拉善盟唐卡艺人多次到青海、新疆等地学习唐卡制作技艺，结合阿拉善盟历史、文化、宗教，创作出色彩多样、沉着细腻、写实表意、动静结合的马鬃绕线堆绣唐卡。

3. 珠绣唐卡

当代蒙古族珠绣唐卡艺术在继承和发扬西藏传统珠绣工艺的基础上，融入了蒙古族特有的线绣和加毡的高堆绣技艺，使佛像凹凸有致，立体丰满，栩栩如生。

4. 瓷板唐卡

内蒙古自治区鄂尔多斯市的瓷板烧制艺术，在研发和设计上突出了蒙古族文化和地区文化特色，以陶瓷为载体，将传统的民族文化和陶瓷艺术有机统一起来，实现了陶瓷与民族文化艺术的完美结合，研发生产出一大批极具民族特色和地方特色的精美陶瓷作品。在此基础上，又着手陶瓷与宗教文化的融合，选择唐卡作为研制对象，利用电脑绘图技术、印刷技术、陶瓷绘画烧成技术制作出各种瓷板唐卡。高温烧制的瓷板唐卡不仅保持了唐卡原有的风格，而且色彩更加绚丽多彩，线条更加细腻，佛意盎然，可长期供奉和保存。

5. 皮雕唐卡

皮雕唐卡作为一种艺术形式，在其发展过程中，吸收和借鉴了大量其他艺术形式的养分精华，至今还在不断丰富和发展。蒙古族传统皮雕画最早是成吉思汗所用的行军图，后逐渐衍生出皮雕草原画、马鞍或者靴子上的皮雕艺术，还有以国画为元素创作的皮雕画，以及根据油画和版画演变而来的皮雕画作品。纵观皮雕作品，品类多样，兼具观赏性与艺术性。皮雕唐卡一方面传承了中国唐卡艺术，另一方面也很好地表现了皮雕艺术的魅力。

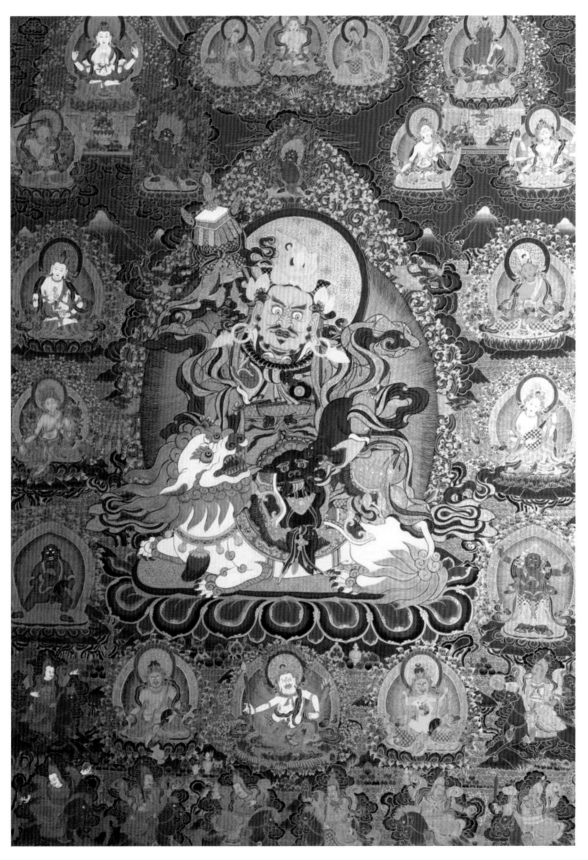

财宝天王（蒙萨派唐卡）

尺寸 80cm×62cm 2012 年

布仁札特尔绘制，赭唐

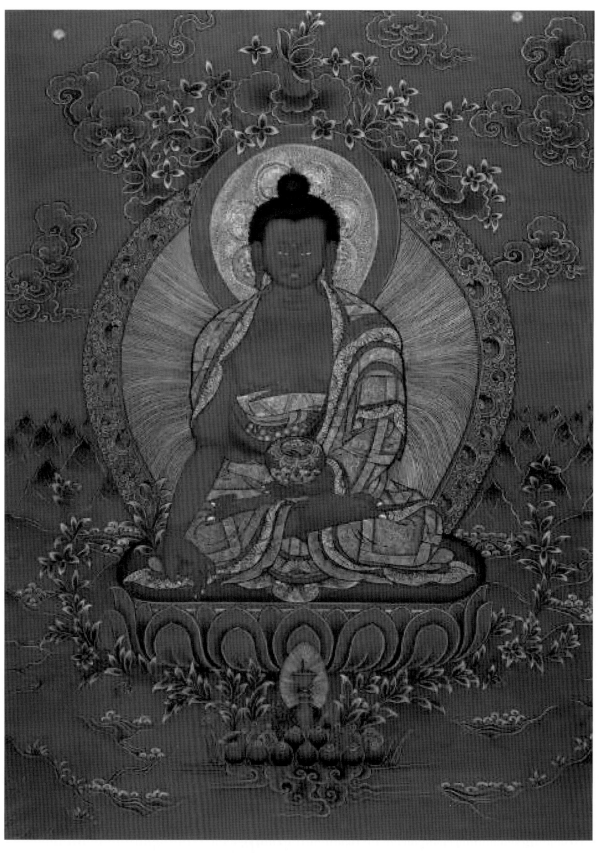

东方药师佛（蒙萨派唐卡）

尺寸 80cm×58cm 2007 年

布仁札特尔绘制，蓝唐

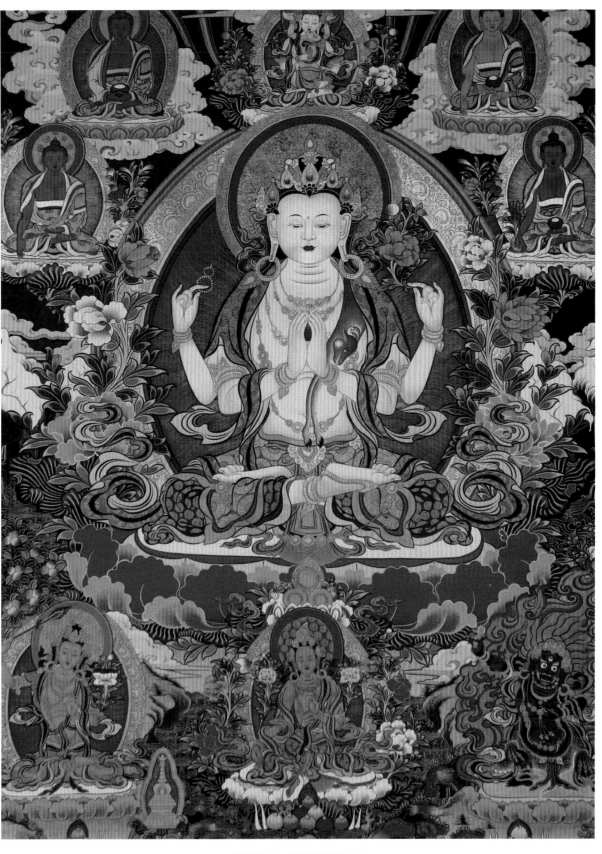

四臂观音（蒙萨派唐卡）

画芯尺寸 118cm×81cm，包边尺寸 240cm×170cm 2012 年

布仁札特尔绘制

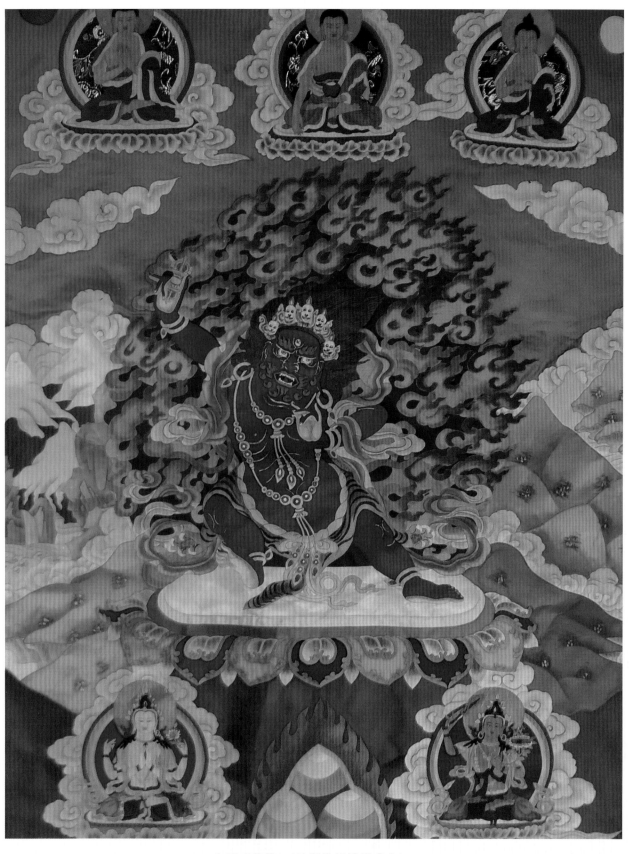

金刚手菩萨 （马鬃绕线堆绣唐卡）

尺寸 140cm×210cm 2012 年

格日勒制作

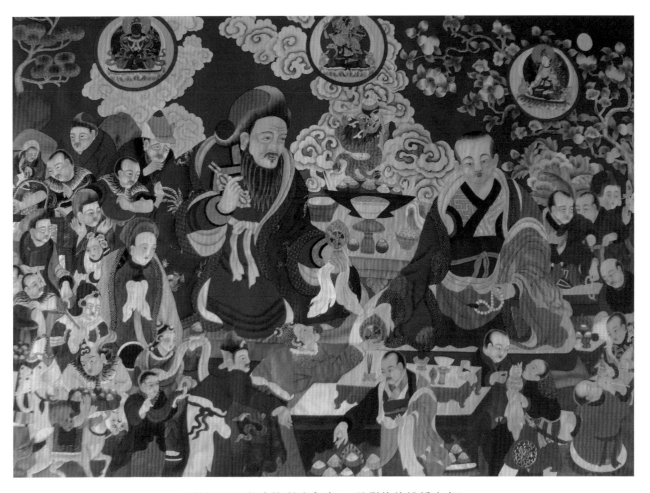

固始汗和五世达赖喇嘛会谈 （马鬃绕线堆绣唐卡）

尺寸 100cm×120cm 2013 年

格日勒制作

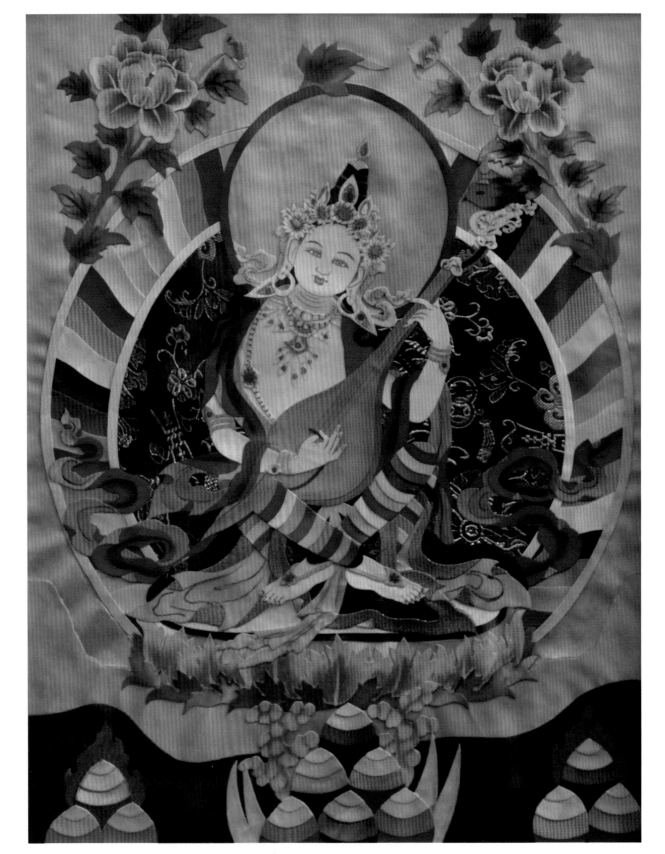

妙音天女 （马鬃绕线堆绣唐卡）

尺寸 60cm×80cm 2012 年

格日勒制作

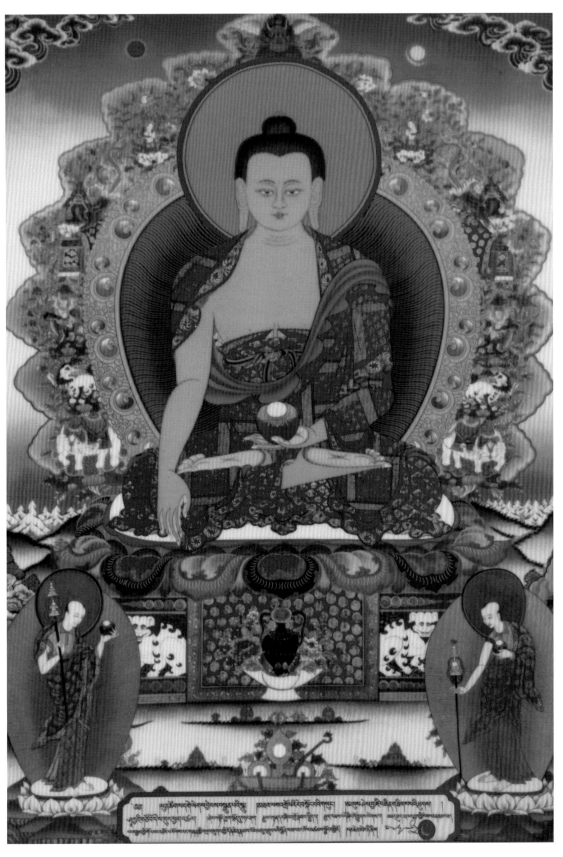

释迦牟尼（瓷板唐卡）

内芯尺寸 61cm×43cm 2014 年

原作：洛米奥·什雷斯塔 [尼泊尔]

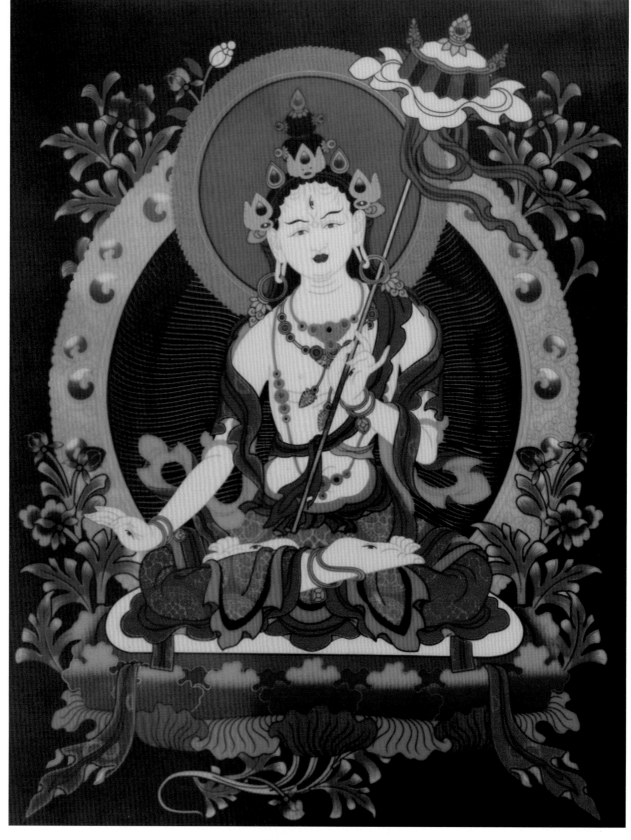

大白伞盖佛母（瓷板唐卡）

内芯尺寸 53cm×40cm 2014 年

鄂尔多斯国礼陶瓷有限公司制作

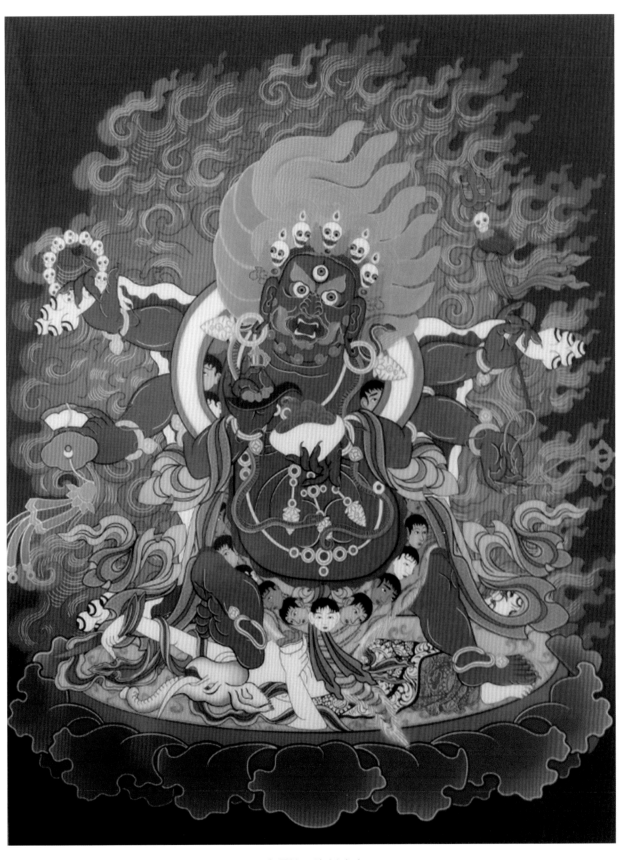

玛哈嘎拉（瓷板唐卡）

内芯尺寸 53cm×40cm 2014 年

鄂尔多斯国礼陶瓷有限公司制作

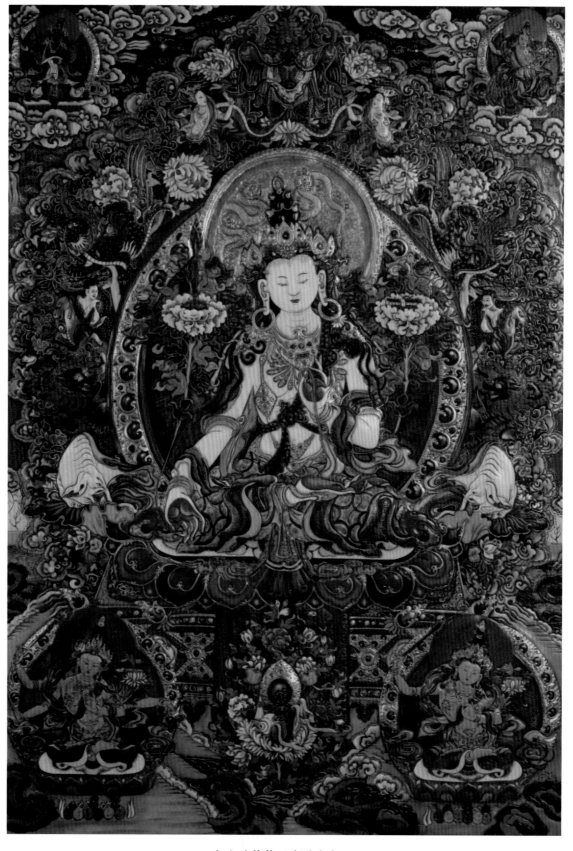

白文殊菩萨（皮雕唐卡）

尺寸 117cm×155cm 2011 年

贾宏伟制作

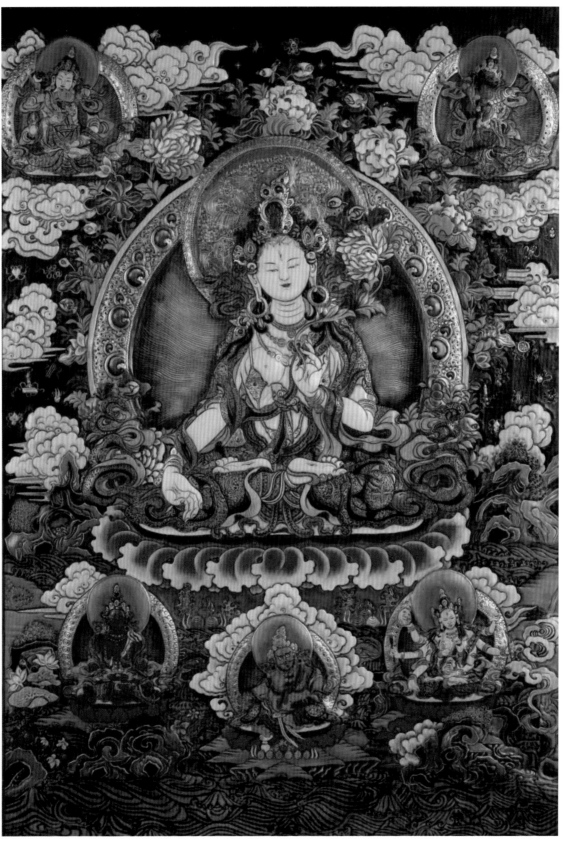

白度母（皮雕唐卡）

尺寸 115cm×154cm 2011 年

贾宏伟制作

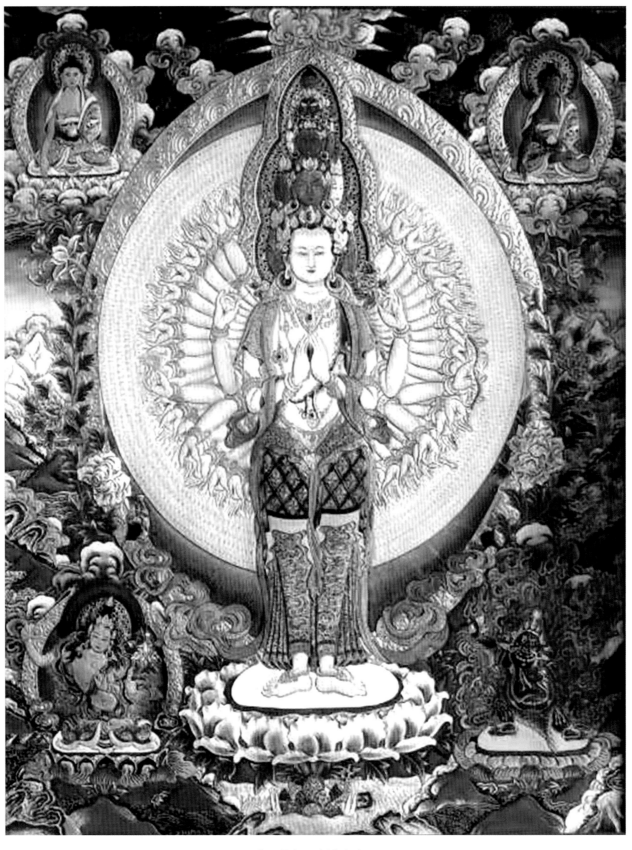

千手观音（皮雕唐卡）

尺寸 94cm×122cm 2016 年

贾宏伟制作

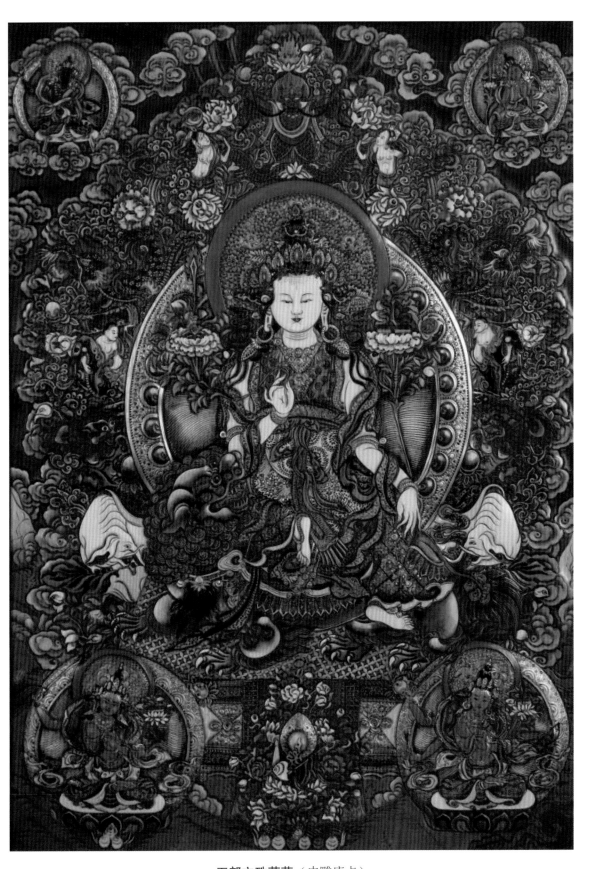

蒙古族传统美术 唐卡

五部文殊菩萨（皮雕唐卡）

尺寸 115cm×154cm 2011 年

贾宏伟制作

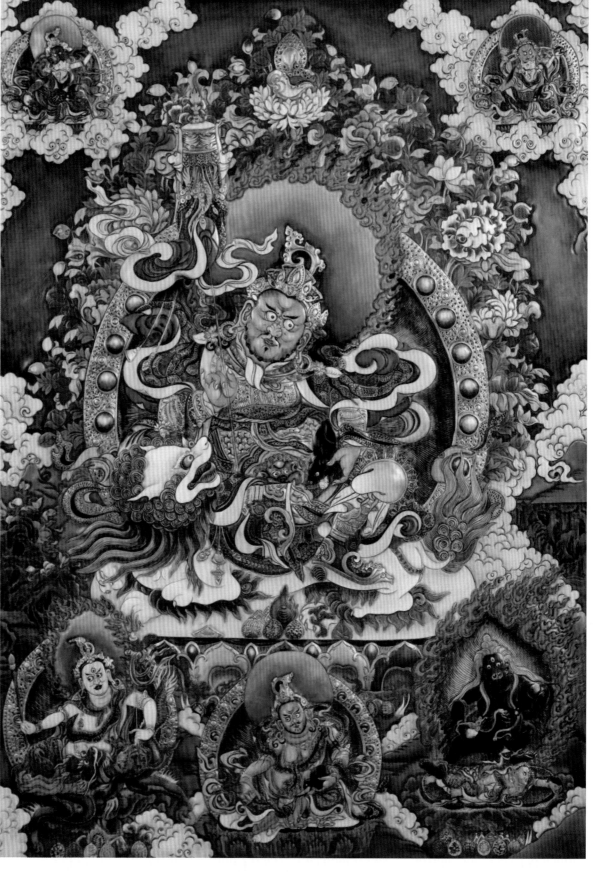

财宝天王（皮雕唐卡）

尺寸 114cm×160cm 2009 年

贾宏伟制作

观音菩萨（站像 珠绣唐卡）

尺寸 2240cm×1000cm 2012 年

涅槃观音（珠绣唐卡）

尺寸 2240cm×1030cm 2010 年

参考文献

蒙古族传统美术 唐卡

263

专著：

[1] 金维诺·中华佛教史——佛教美术卷 [M]. 太原：山西教育出版社，2013 年。

[2] [意]G·杜齐：西藏考古 [M]. 向红茄，译. 拉萨：西藏人民出版社，2004 年。

[3] 蔡东照. 神秘的印度唐卡艺术 [M]. 北京：文物出版社，2009 年。

[4] 札奇斯钦. 蒙古文化与社会 [M]. 台北：台湾商务印书馆，1982 年。

[5] 唐吉思. 蒙古族佛教文化调查研究 [M]. 沈阳：辽宁民族出版社，2010 年。

[6] 鄂·苏日台. 蒙古族美术史 [M]. 海拉尔：内蒙古文化出版社，1997 年。

[7] 罗文华. 清宫藏传佛教绘画的机构与画师——以乾隆朝为主 [M]//《汉藏佛教艺术研究》，北京：中国藏学出版社，2006 年。

[8] 陈庆英、丁守璞主编. 蒙藏关系史大系·文化卷 [M]. 北京：外语教学与研究出版社，2000 年。

[9] 王志远. 中国佛教表现艺术 [M]. 北京：中国社会科学出版社。

[10] 阿木尔巴图. 蒙古族美术研究 [M]. 沈阳：辽宁民族出版社，1997 年。

[11] 阿木尔巴图. 蒙古族工艺美术史 [M]. 赤峰：内蒙古科学技术出版社，2008 年。

[12] 阿木尔巴图. 蒙古族民间美术 [M]. 呼和浩特：内蒙古人民出版社，1987 年。

[13] 吉布. 唐卡的故事 [M]. 西安：陕西师范大学出版社，2004 年。

[14] 吉布. 唐卡的故事之男女双修 [M]. 西安：陕西师范大学出版社，2006 年。

[15] 邬海鹰、王磊义. 唐卡 [M]. 呼和浩特：远方出版社，2010 年。

[16] 王磊义、姚桂轩、郭建忠. 藏传佛教寺院美岱召五当召调查与研究 [M]. 北京：中国藏学出版社，2009 年。

[17] 王学典. 唐卡艺术 [M]. 沈阳：万卷出版公司，2012 年。

[18] 马成俊. 热贡艺术 [M]. 杭州：浙江人民出版社，2005 年。

[19] 颜登泽仁. 工巧明散述 [M]. 成都：四川民族出版社，2000 年。

[20] 冯骥才. 中国唐卡艺术集成. 德格八邦卷 [M]. 银川：阳光出版社，2011 年。

[21] 徐英. 中国北方草原游牧民族工艺美术史 [M]. 呼和浩特：内蒙古人民出版社，2015 年。

[22] 李修生（分史主编）.《元史》卷七二 [M]. 上海：汉语大词典出版社，2004 年。

期刊：

[1] 郭晓英 . 解读藏传佛教文化对蒙古族美术的影响 [J]. 中国艺术 ,2014(4)。

[2] 康·格桑益希 . 藏传佛教造像量度经 [J]. 宗教学研究 ,2007(2)。

[3] 康·格桑益希 . 噶玛噶孜画派唐卡艺术的特征与文化审美 [J]. 青海民族学院学报 ,2008(1)。

[4] 赵金平 . 再论成吉思汗与"长生天"崇拜 [J]. 青海民族研究（社会科学版）,2002(3)。

[5] 樊永贞 . 蒙古族天神崇拜观念的形成及演变 [J]. 集宁师范学院学报 ,2014(2)。

论文：

[1] 乌日切夫 . 清代蒙古佛教版画的调查与研究 [D]. 北京：中央美术学院， 2015 年。

[2] 塔娜 . 论藏传佛教对蒙古族佛教绘画的影响——以内蒙古中西部地区佛教绘画为例 [D]. 呼和浩特：内蒙古大学，2010 年。

网站：

[1]《唐卡的绘制流程》，载 https://www.douban.com/group/topic/65594212/。

[2]《蒙古族美术——喇嘛教艺术》，载 http://www.ebaifo.com/fojiao-232150.html。

[3]《唐卡艺术的起源及内蒙古五当召唐卡》，载：http://www.fjnet.com/fjlw/201108/t20110803_183299.htm。

[4]《藏传唐卡的文化审美功能》，载 http://www.scart.com.cn/html/info/article-19831_0.html。

蒙古族传统美术 唐卡

后　记

　　《印象之美：蒙古族传统美术·唐卡》一书从多视角、多维度展示了内蒙古地区历史上及现当代唐卡艺术的成就，填补了该研究的空白，成为内蒙古地区首部介绍蒙古唐卡的图书。本书的撰写难度很大，编写所需要的文献资料十分匮乏，唐卡绘制传承人数量少，还有年代久远的老唐卡破损严重等，这些困难都是我们始料未及的。让人欣慰的是，大家团结一致，齐心协力，终于如期完成了这部内蒙古地区蒙古唐卡研究的开山之作。通过此书的编撰，使每一位成员得到了历练，开拓了视野，提高了认识。

　　这部图书也凝聚着自治区各地艺术家的关心与支持。在此，感谢内蒙古民间文艺家协会副主席、秘书长伊和白乙拉为本书的写作提供的宝贵意见、参考资料，并多次带领大家赴盟市调研；感谢呼和浩特市大昭寺大殿主管额日和木为本书提供大昭寺藏的唐卡图片；感谢包头市博物馆研究员王磊义为本书提供了部分图片及文字；感谢包头市博物馆研究员白云飞为本书提供了大量五当召唐卡图片；感谢内蒙古师范大学美术学院美术馆提供了上百幅院藏唐卡图片；感谢兆君房地产公司董事长吕菊生先生提供了几十幅刺绣唐卡图片；感谢内蒙古农业大学教授苗瑞、内蒙古农业大学材料科学与艺术设计学院实验师赵静提供了百余幅阿拉善地区的唐卡图片；感谢斯琴塔娜艺术博物馆馆长斯琴塔娜提供了30余幅馆藏唐卡图片及作品介绍；感谢赤峰市文联汉文部主任王樵夫提供10幅赤峰市博物馆馆藏的唐卡图片；感谢内蒙古民族大学美术学院教授哈斯巴根提供10幅皮唐卡图片和文字介绍；感谢金钢马鬃绕线丝绣有限公司创始人、内蒙古自治区非物质文化遗产马鬃绕线堆绣唐卡代表性传承人陶·格日勒及金钢马鬃绕线丝绣有限公司总经理布和提供了部分图片和文字介绍；感谢鄂尔多斯国礼陶瓷有限公司丁扬副总经理提供了部分图片和文字介绍；感谢内蒙古睿贻菩缘文化传媒有限公司总经理赵婉廷提供了部分图片和文字介绍；感谢中国民族工艺美术大师、内蒙古皮雕皮画艺术师贾宏伟提供了部分图片和文字介绍；感谢郭晓虎为本书所做的大量努力，从本书起初的提纲起草、走访、赴盟市调研、编写及后期对本书图文进行通篇修改校对一直全程参与。

　　特别要感谢乌兰察布市凉城县蒙萨派唐卡画帅布仁札特尔，为本书提供了很多第一手的理论依据和珍贵图片。在以布仁札特尔为代表的我区唐卡艺术家身上，我们看到了对艺术孜孜不倦的追求与一丝不苟的创作精神。

　　这是一部集结了编者们心智和辛勤工作的劳动成果。在编撰过程中乌力吉负责撰写本书绪论并全程指导编写，对全书进行统稿。鲍丽丽、郭晓虎撰写本书第一章至第四章的文字部分，完成了第一章、第四章及第三章部分内容的田野调查工作，拍摄、收集了相关图片，并完成所有资料的整合梳理和

编辑、校对工作。苗瑞撰写第二章内蒙古传统寺庙唐卡中的大召和席力图召部分，并提供相关图片。第二章内蒙古传统寺庙唐卡中的五当召唐卡由朱月明、白彬收集，阿拉善盟寺庙唐卡由苗瑞、赵静收集。第三章官方及私人收藏的蒙古唐卡，其中包头市博物馆的图片由鲍丽丽收集，内蒙古师范大学美术学院的图片由朱月明收集，斯琴塔娜艺术博物馆馆藏唐卡、赤峰市博物馆馆藏唐卡、通辽皮唐卡等图片由鲍丽丽、郭晓虎收集。第四章内蒙古当代唐卡艺术中的唐卡图片由鲍丽丽、郭晓虎收集整理。布仁札特尔为本书中所有图片的名称、年代进行多次校对。本书的前期排版由阿纳负责完成。

借此机会，向资料收集工作中给予帮助的每一位前辈、师长及各界同仁表示感谢。没有他们的帮助，本书就不可能获得这么多珍贵的资料并得以顺利撰写。在撰写过程中，我们借鉴了区内外编著者们的部分前期成果，由于本书的撰写体例，未能一一注明，只能一并列于书后的主要参考文献中，在此，向这些编著者们表示由衷的感谢！感谢责任编辑付出的大量劳动和心血，谨致衷心感谢！

乌力吉

2021 年 5 月 16 日